巨星之心

莎賓・梅耶

音樂傳奇

見證音樂巨星發光發熱的起始與歷程

瑪格麗特・贊德 Margarete Zander —— 著　　趙崇任 —— 譯

Sabine Meyer

Weltstar mit Herz

Contents

前言 4

獨家珍藏照片精選 9

鄉村音樂家 I 41

天分與迷失 77

職涯起始 105

夢想中的國度 113

學徒與大師 119

鄉村音樂家 II：克拉隆三重奏 175

鄉村音樂家 II：家人的力量　　201

鄉村音樂家 II：管樂團　　223

我不是明星！　　237

莫札特：單簧管協奏曲 KV 622　　253

動人的音樂：練習　　271

單簧管：結合技巧與魔幻的樂器　　291

心的力量　　317

感謝　　320

莎賓・梅耶歷年專輯　　323

前 言

　　莎賓・梅耶（Sabine Meyer）將一種動人的
樂音帶進了音樂世界，她將這種樂音帶上舞
台，並使眾人聚焦於它。在莎賓之前，人們總
認為那僅是管弦樂團裡眾多樂器中的一項，或
只是難登大雅之堂的民間樂器；但隨著莎賓的
出現，一切都改變了。除了莫札特（Wolfgang
Amadeus Mozart），幾乎沒有人能像他一樣透過
筆下為這木管樂器所譜的協奏曲完美地呈現這
項樂器，而這些協奏曲也隨著莎賓在二十世紀
的成功登上了世界舞台。莎賓成為了少數演奏
這項莫札特鍾愛的樂器——巴塞管的獨奏家之

Sabine Meyer *Wittstar mit Herz*

一。巴塞管可以比單簧管向下多吹四個半音，也因為它的管身比較長，需要抵著地面增加穩定性，使得巴塞管較容易受損。莫札特所作的協奏曲可說是小協奏曲中最神祕且最富情感的，節奏緩慢的部分充滿了浪漫主義色彩，而節奏較快的部分則充滿了對生命的狂熱。

　　莎賓總能為她的樂器賦予生命力，也能為它找到新的定位。她能展現出單簧管如歌劇中美豔的女主角般誘人的一面，卻不會過份誇大、越了尺度，僅忠實呈現出它的真實樣貌。

　　提到莎賓・梅耶這個名字，有些人除了想到單簧管絕美的音色，還會想起她在八○年代初期的「卡拉揚事件」。這位大師當時對這位年輕音樂家非常欽佩，希望她一定要加入「他的」柏林愛樂管弦樂團（Berliner Philharmoniker），但樂團的否決使莎賓陷入了兩

難：一方面是樂團的決定權，另一方面是指揮家的意願。卡拉揚（Herbert von Karajan）想盡辦法與樂團協商，希望將莎賓留下；最後樂團願意給她試用期，但條件是樂團經理必須走人。莎賓不願再見到有其他人為自己犧牲，最後選擇不延長與樂團的合約。

到底這位音樂家有什麼驚人的能耐，使得這位世界級大師卡拉揚願意為她的去留與樂團爭執？只要觀察莎賓就會發現，每當她踏上舞台開始演奏，就會自然散發出一種神秘感，使你屏氣凝神，甚至使你的目光無法從她身上移開；一切彷彿都沉澱了下來，而整個空間填滿了她所演奏的音樂。莎賓在她自然散發出的光芒中演奏，展現出了自由的胸懷。

在多次演出與彩排、甚至有趣的晚餐中，我體會到了這位音樂家所擁有的驚人天賦與謹

Sabine Meyer Weltstar mit Herz

慎態度。她雖然對自己要求嚴格，卻還是耐心地為我介紹她的音樂世界。

　　莎賓的丈夫萊納・維勒（Reiner Wehle）也是位優秀的單簧管演奏家，他是莎賓最好的談話對象，也是與她共患難的最佳伴侶。維勒總是細心且不厭其煩地幫莎賓修改樂譜，幫助她在音樂上創造驚奇。

　　莎賓的音樂就像擁有魔法一樣帶給我生命力，也帶領我完成這本書。這部傳記不是學術文獻，而是要為大家介紹這位音樂家令人驚豔的音樂世界。

二〇一三年四月

瑪格麗特・贊德

獨　家　珍　藏　照　片　精　選

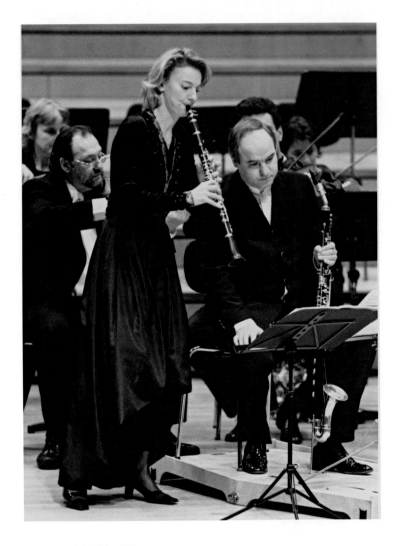

在樂團中演奏的莎賓‧梅耶

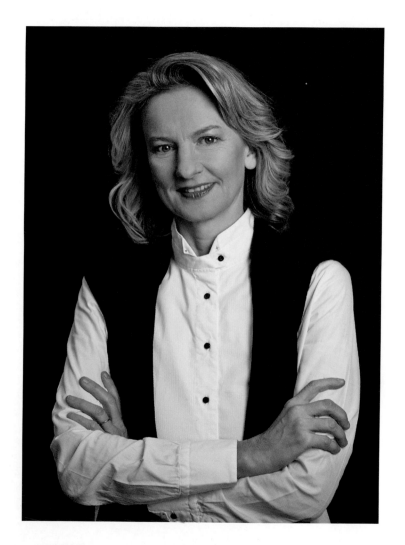

莎賓的個人照

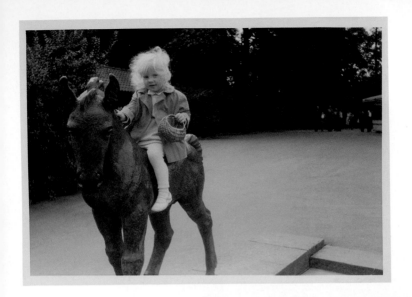

童年時期在賴爾斯海姆
市歐羅茲海姆的莎賓
——〈鄉村音樂家I〉

梅耶家族在賴爾斯海姆市歐羅茲海姆的住家
——〈鄉村音樂家I〉

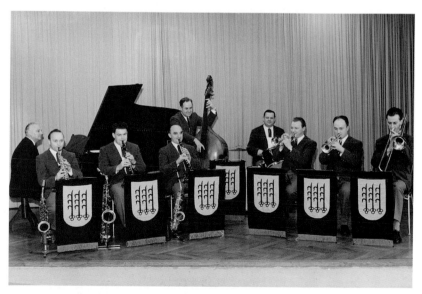

沙貞的父親卡爾的樂團（卡爾為圖中單簧管樂手）
——〈鄉村音樂家I〉

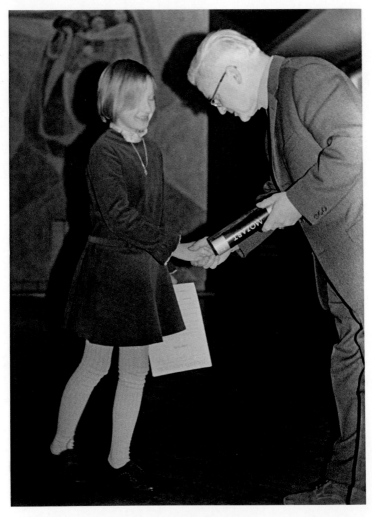

莎賓・梅耶與莫札特：天才間的情緣
——〈天分與迷失〉

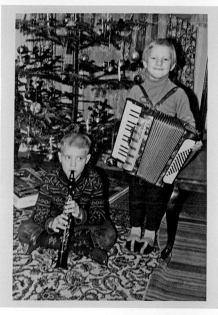

莎賓與哥哥沃夫岡
——〈鄉村音樂家I〉

莎賓在賴爾斯海姆市歐
羅茲海姆家中彈琴
——〈鄉村音樂家I〉

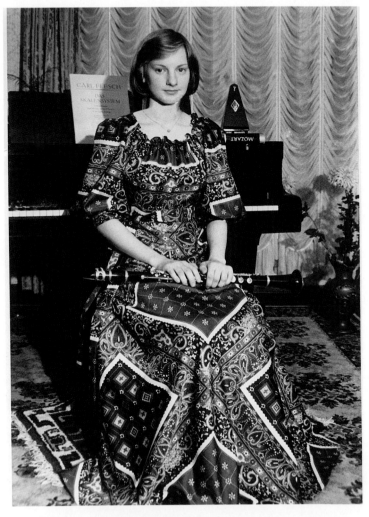

十六歲的莎賓
——〈天分與迷失〉

在漢諾威讀書時的莎賓丈夫維勒
——〈天分與迷失〉

莎賓與鋼琴家麗莎・克朗
——〈天分與迷失〉

莎賓在EMI的艾比路錄音室
——〈學徒與大師〉

一九八三年的沙賓
——〈學徒與大師〉

莎賓專心地固定單簧管的簧片
——〈學徒與大師〉

仿「搖擺樂之王」班尼・固德曼風格
——〈鄉村音樂家II：克拉隆三重奏〉

與「拉丁爵士大師」帕奎多・德里維拉
——〈鄉村音樂家II：克拉隆三重奏〉

莎賓於呂貝克的家中客廳
——〈鄉村音樂家II：家人的力量〉

莎賓與丈夫維勒在自家庭院
——〈鄉村音樂家II：家人的力量〉

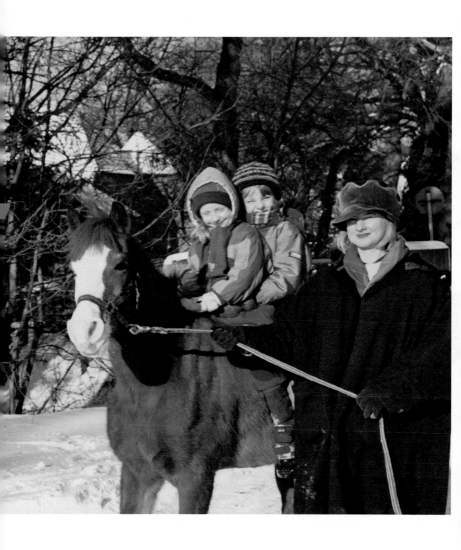

九〇年代初期於埃爾策，莎賓與騎著小馬喬西的兒子賽門及女兒艾兒瑪
——〈鄉村音樂家II：家人的力量〉

位於埃爾策的家園
——〈鄉村音樂家 II：家人的力量〉

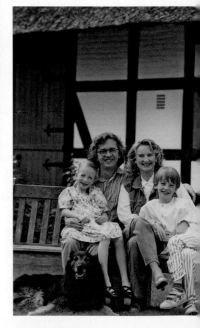

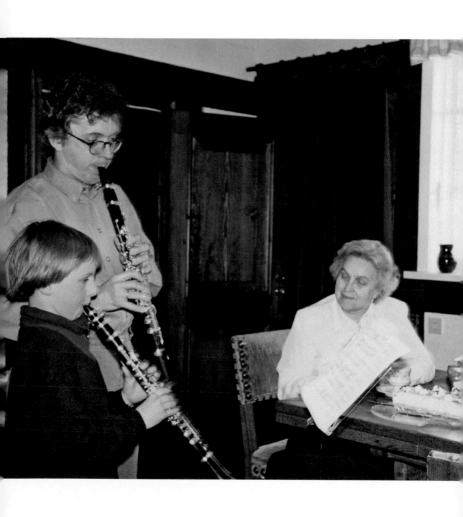

維勒與兒子為莎賓母親艾拉演奏小夜曲
——〈鄉村音樂家II:家人的力量〉

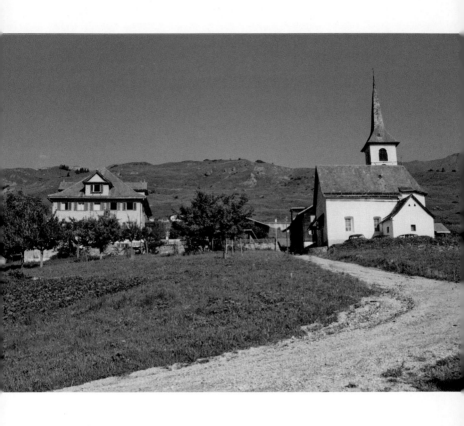

位於瑞士格勞賓登州魯梅因的迪森蒂斯修道院旅館及教堂
——〈鄉村音樂家 II：管樂團〉

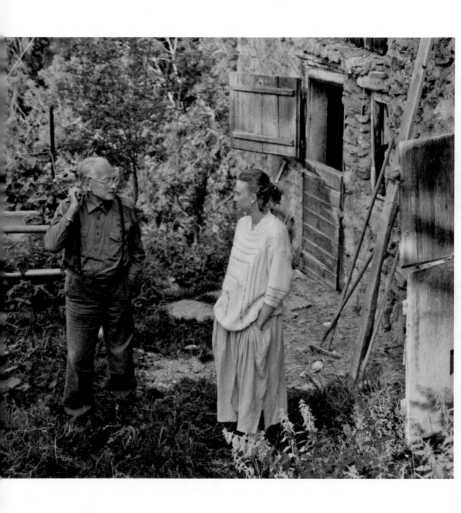

莎賓與聖本篤修會神父兼教師梅森於迪森蒂斯旅館庭院
——〈鄉村音樂家II：管樂團〉

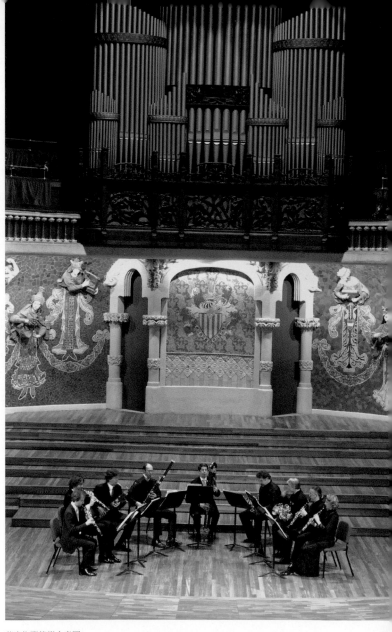

莎賓梅耶管樂合奏團
——〈鄉村音樂家II：管樂團〉

莎賓於八〇年代晚期
——〈我不是明星！〉

EMI
CLASSICS

GREAT RECORDINGS
OF THE CENTURY

MOZART
Clarinet Concerto K.622
Sinfonia concertante K.297b

Sabine Meyer
Diethelm Jonas · Sergio Azzolini · Bruno Schneider
Hans Vonk
Staatskapelle Dresden

MOZART
Clarinet Concerto K 622
Klarinettenkonzert
Concerto pour clarinette
Sinfonia concertante K.297b

Sabine Meyer

DIETHELM JONAS
SERGIO AZZOLINI
BRUNO SCHNEIDER
STAATSKAPELLE DRESDEN
HANS VONK

莎賓於EMI錄製的莫札特單簧管協奏曲KV 622專輯
——〈莫札特：單簧管協奏曲KV 622〉

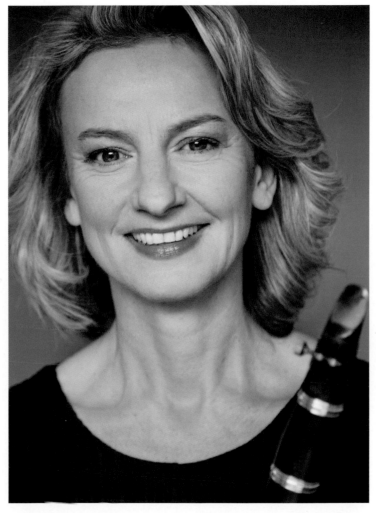

莎賓的個人照
——〈動人的音樂：練習〉

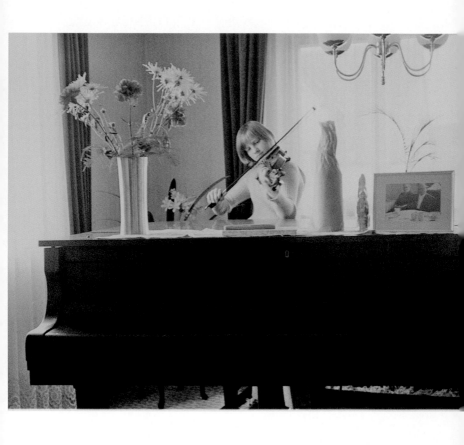

十六歲的莎賓於歐羅茲海姆家中
——〈動人的音樂：練習〉

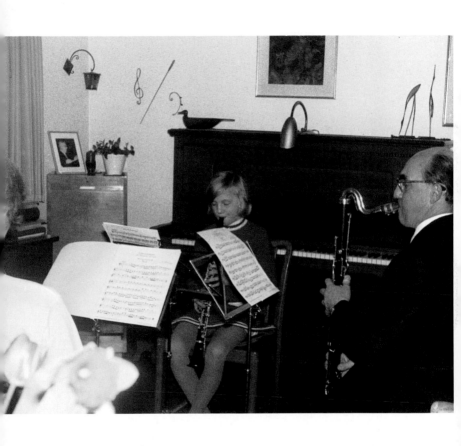

十六歲的莎賓與父親及哥哥於家中演奏音樂
——〈動人的音樂：練習〉

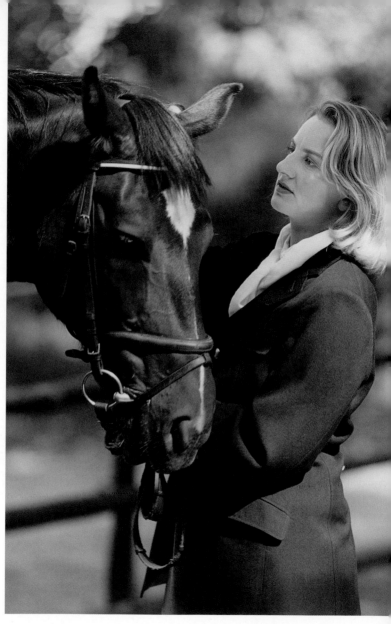

莎賓與她的馬兒安東
——〈動人的音樂：練習〉

沙賓與她的單簧管
——〈單簧管：結合技巧與魔幻的樂器〉

簧片保濕盒能將簧片保存
於理想的濕度環境中
——〈單簧管:結合技巧
與魔幻的樂器〉

維勒的簧片複刻機
——〈單簧管:結合技巧與魔幻的樂器〉

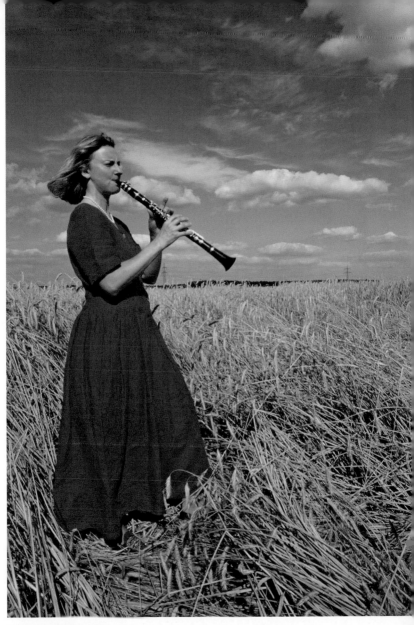

莎賓的形象還被使用於電話卡上
──〈心的力量〉

鄉 村 音 樂 家 I

「你看，這一直都擺在這裡！」當莎賓看到管風琴桌上的硬幣時，她開心說道。「這是我父親放的，他會在曲子中的每一個段落旁邊放一枚硬幣，這樣就知道還剩下幾段要演奏了。」莎賓小時候常去位於克賴爾斯海姆市（Crailsheim）歐羅茲海姆（Onolzheim）的聖母教堂。由於她的父親在這裡的路德會教區擔任管風琴手，全家都搬了過來。遇到節慶時往往會有許多音樂活動，而當父親要去教課，或是週六要帶樂隊去舞會伴奏、很晚才會回來時，孩子甚至會幫他代班。

　　管風琴的聲音搭配教堂再適合不過了，這樣樂器需要許多工匠合作打造，但人們似乎沒有注意到他們的辛勞。大家後來發現，管風琴豐富的樂音正是開啟莎賓音樂之路的重要元素。莎賓的演出豐富靈活，而這正是管風琴賦予她的特質，能使觀眾對她充滿生氣的演出產生強烈共鳴。相較於其他音樂家是以鋼琴或其

他樂器作為對音樂的啟發、後來才在單簧管找到興趣，形塑莎賓的正是管風琴，它的樂音變化萬千，而且聲音永不止息。

管風琴的低音渾厚，高音域的部分能呈現歡樂的氛圍，而中音域能發出飄渺的樂音，彷彿是不存在於這個世界上的聲音。有人猜測，這個經過多次改變形成的樂器是源自於一八六三年，由德國林克兄弟（Gebrüder Link）或是薛佛管風琴製造家族（Orgelbauerfamilie Schäfer）所生產。

管風琴發出的聲音有壯麗之感，卻不會讓人感到難以親近，就像你的知心好友一樣，無論何時都陪伴在你身旁；它不是一種莊嚴的樂器，不會讓你感到有神聖不可侵犯或是高高在上的不自在感。它有一種厚實溫暖的聲音，會在教堂中綿延開來，溫暖地包圍住聽眾，而風管中震動的空氣更是牽動著聽眾的氣息。管風琴相似於管樂器，而現在教堂中牆上7.14×8.50

公尺的管風琴屏風畫是來自德國卡爾斯魯爾（Karlsruhe）的藝術家湯馬士・葛茲梅爾（Thomas Gatzemeier）的作品《復活》，那個位置直到二〇〇二年以前都是一片木質的精緻雕花牆；而前方是講道台，人們通常會沿著兩旁就坐，管風琴就在走道的末端。

莎賓大約是在十一歲左右開始練習這項樂器。每個星期日早上父親會去做禮拜，而她會在前一天晚上跟牧師拿隔天的演奏曲目練習。

當她的前奏太長時，牧師會在禮拜結束後斥責她，告訴她這不是音樂會。莎賓常陶醉在唱詩班的美妙歌聲中，她後來發現，渲染情緒的不只是音樂旋律，還有這些信徒的歌唱方式，與她彈奏的音樂相輔相成。當莎賓彈奏的音量較大時，他們的歌聲會有悲悽之感；而當她降低音量時，他們的演唱會顯得小心謹慎，甚至節奏放慢。最容易察覺兩者中變化的自然就是管風琴手了。

莎賓會在禮拜中為社區演奏、為孩子們演奏，甚至還會為婚喪禮演奏，她也因此漸漸感受到音樂的迷人之處。音樂在人生的每個階段陪伴著我們，還能藉其呈現出文字無法表達的感受；相較於文字，音樂更能撫慰人心，也更能將內心深處的感受表達出來。莎賓在青少年時期就發現到，彈奏管風琴能抒發情緒，而就在這個不引人注目的小教堂中，她藉由這台管風琴盡情揮灑音符，述說她心中的情感。

　　「我們以前的樂譜還在這裡。」莎賓高興地說。她在管風琴前坐了下來，彈了幾個小節，而過往的美好回憶馬上被喚了回來。往事已過，但音樂家能透過音符回憶，就像一個再次踏上自己首次演出舞台的演員，說出屬於他的台詞，證明那些記憶仍在。莎賓嘴角揚起笑容，她再度沉浸於音樂世界裡，沉浸於美好的少女回憶之中。

　　莎賓於一九五九年三月三十日出生在德國

克賴爾斯海姆市的歐羅茲海姆，是家中第二個
孩子，父母分別為卡爾（Karl）與艾拉（Ella）·
梅耶。她的哥哥沃夫岡（Wolfgang）·梅耶出生
於一九五四年八月十三日，也是位優秀的單簧
管演奏家。

　　「當卡爾知道孩子們都想成為音樂家的時
候，他高興極了。」母親艾拉回想道。以前，
卡爾會彈琴，而孩子們跟著唱；對他而言，音
樂就是生命。然而卡爾還是有其他的夢想，只
是時逢第二次世界大戰，他只能選擇最保險的
一條路。莎賓的父親卡爾於一九二〇年出生於
德國克賴爾斯海姆市，其父親任職於鐵路郵
局，在閒暇之餘在舞會與另兩名夥伴擔任單
簧管伴奏。卡爾後來學習了鋼琴與單簧管，並
期許自己未來能夠成為一名鋼琴家。他之後進
入了斯圖加特音樂學院學習，但當他了解到要
成為一名鋼琴家免不了要與眾多鋼琴家競爭比
較、並需承擔一定的失敗風險後，卡爾選擇參

Sabine Meyer Weltstar mit Herz

加教師培訓考試，決定成為一名鋼琴教師，並以單簧管作為第二專業。在混亂的第二次世界大戰中，卡爾沒辦法完成學業，所幸他後來在一間劇院找到了芭蕾舞鋼琴伴奏的工作，晚上偶爾也在舞會兼職伴奏。沃夫岡回想：「父親曾信誓旦旦地說，他可以連續彈十到十二個小時的流行樂，而且其中沒有一首重複。」卡爾的樂曲清單包羅萬象，從輕歌劇、波卡舞曲到華爾滋都有。

卡爾與艾拉兩人在一九五三年相識，艾拉也出生於克賴爾斯海姆市的歐羅茲海姆，是市長與麵包師傅的女兒。艾拉與姐姐不同，很早就離開了家裡，並在瑞士找到了一份管家的工作。她在第二次世界大戰期間遭到法國俘虜，但後來在一次的運送路程中成功跳車逃跑，並徒步返回家鄉。在瑞士期間，她在一戶富裕人家當管家，因為實在沒有太多的工作要做、又不能離開房子，便開始練習彈鋼琴。艾拉與卡

爾相識後很快便結婚，並在一九五四年生下了兒子沃夫岡，五年後又生下了女兒莎賓，家務使她在往後的日子裡沒有太多閒暇時間可以彈琴了。

　　艾拉致力於服務這個天主教教區的社區，她幫忙照顧老人家，並建立了一個婦幼社群；卡爾當時在聖母教堂擔任管風琴手，並以鋼琴與單簧管作為專業展開教職工作。然而在鄉村環境中，人們想學的是可以描繪鄉村生活與田園風光的樂器，例如手風琴、豎笛、口琴、吉他、打擊樂器或是薩克斯風。卡爾很快就接受了這項挑戰，並很快地學會了多項樂器的演奏技巧，還編出了大家喜歡的曲目。卡爾後來便在家教授鋼琴，並在當地與附近村莊的音樂學校教其他樂器。這對夫妻還會把孩子們一起帶到大農場裡，為他們上音樂課。由於村裡的居民不常進城，而樂器或樂譜通常又只有在那才買的到，卡爾索性在家旁開了間樂器行；夫妻

倆將這間店面經營得有聲有色，這間店面後來幾乎成為附近一帶的音樂重心。

卡爾並沒有放棄對流行音樂的興趣，後來便組了一個「齊奏」樂團，有電管風琴、單簧管與薩克斯風。他們在軍官餐廳和美軍軍營會有定期演出，而那些美國軍官會將從美國帶來的唱片交給卡爾，要求他演奏裡面的曲目給大家聽。沃夫岡依然對當時記憶清晰，父親整夜聽著格倫・米勒（Glenn Miller）與班尼・固德曼（Benny Goodman）的音樂，只為了將樂譜寫出來讓他們的樂團演奏。而當樂團演奏的速度或方式不正確時，他會親自錄下一卷錄音帶，讓團員們放慢速度並確實地演奏那個部分。

為了塑造出專業的形象，卡爾還像照片上的美國知名樂團那樣，為樂團做了木製譜架，正面貼有大大的團名，而背面則設有小空間可以放樂譜或是飲料之類的東西。美國大兵起初以實物作為酬勞，讓他們可以拿提貨券到營區

的販賣部換購商品；那裡的商品種類非常多，連像巧克力、咖啡或是香菸等當時可說是奢侈品的東西都買的到。在當時，軍官餐廳或營區的管制非常嚴格，然而遇到夏季節慶時還是會開放給音樂家的家人們進去參觀。沃夫岡還記得當時第一次吃到雞翅的興奮，而莎賓對當時吃到美國巧克力的新鮮感也記憶猶新。

父親很少在家演奏美國流行樂，孩子常看到的是父親身為鋼琴教師的那一面。他們會看到學生在門的這邊等待上課，並聽到門的另一邊傳出琴聲。沃夫岡回憶道，莎賓學的第一樣樂器是手風琴，我們可以在相片中看到三歲的莎賓抱著手風琴，在家中拍照。根據沃夫岡的回憶，那台紅色的手風琴（黑白照看不出來顏色）跟莎賓當時的體型比起來，不成比例的大。當孩子上學時，難免會開始與別人比較，而會樂器這件事，自然也讓他們產生驕傲感。隨著他們年齡的增長，大人也不禁開始擔心

並且留意，這份驕傲是否會變成「自大的怪獸」。

莎賓當時夢想能和其他孩子一樣與父親一起演奏音樂，她想和父親在村裡的慶典上一起用口琴與手風琴演奏《玫瑰》（Rose）這首曲子。她曾聽父親在附近的飯店演奏過。莎賓從小就對自己未來的音樂人生有階段性的想像：現在每天都要練習，長大後要上正式的音樂學校，未來每年要辦一到兩場的演奏會。

鍵鈕式手風琴是一項很適合小孩子的樂器，很快就能夠上手並彈奏簡單的曲子，而且音調也很和諧；不像直笛那類樂器需要複雜的吹奏技巧，如果無法掌握就會變成不悅耳的聲音。卡爾懂得鼓勵他的學生們，並支持他們藉由音樂形塑出鄉村形象。卡爾總是與學生們一起練習，並為他們訂定明確的演出計畫與目標：或許在鄉村演奏，或是去舞會伴奏，甚至到音樂學院演出。卡爾沒有依循特定的教育概

念模式，而他也知道練習中遇到的困難有時會讓人感到氣餒或倦怠，所以他讓學生們一起演奏；其中有些人已經很優秀了，而有些仍是初學者，他讓熟悉曲目的學生帶領對曲目尚生疏的學生。音樂聽起來並不差，而且幾個人輕微的出錯在練習中也無傷大雅，重點是這樣的共同練習能為練習帶來樂趣。

由於手風琴與單簧管皆需訓練雙手獨立演奏，手風琴演奏在莎賓往後的單簧管演奏生涯扮演了重要角色。對手風琴而言，右手負責主旋律，而左手負責伴奏；另外，手風琴屬於簧樂器，此種類的樂器是透過空氣流動發聲，透過擠壓或拉動風箱並按壓控制簧片的按鈕、或控制舌頭的震動使其發出不同的音色。若要展現如舞蹈或歌唱伴奏等不同風格，則需搭配呼吸節奏的控制，而身體的律動對呼吸也會產生影響。

卡爾對曲目選擇的要求比任何人都高，他

會選擇學生喜愛或熟悉的曲目，學生要能對這些曲目產生共鳴並投入內心情感。卡爾要求他們要對演出曲目駕輕就熟，畢竟不會有人樂見一首大家耳熟能詳的曲目在台上被搞砸。

卡爾還為他的手風琴樂團作了由熱門曲目組成的混合編曲，如《雪中華爾茲》（Schneewalzer）與小約翰·史特勞斯（Johann Strauss II）的輕歌劇序曲《蝙蝠》（Die Fledermaus），這些曲目都相當於現在常在電視上或廣播中聽到的熱門流行歌曲，而每個人都希望能驕傲地在台上演奏這些曲目給家人或朋友聽。

莎賓的父親不僅是音樂家，還是教師與樂器行老闆，生活可說是多采多姿。莎賓會和其他孩子一起練習父親交付的曲目，並為他們寫下至下一堂課的練習重點。父親的人生哲學也是今天許多自我管理書籍所推崇的概念：將最終目標劃分成可行性較高的階段性目標，而一

步步地達成階段性目標便是鋪向最終目標的道路。一步登天是不可能的，人們在努力的過程中一定要清楚了解自己當下情況，以調整未來的努力方向。這並不是卡爾發明的成功哲學，而是他在努力的過程中透過毫不妥協的堅持態度所體會到的。卡爾就是孩子們最好的紀律典範，而人們或許會說，就是這樣以身作則的父親才能教育出如此優秀的孩子們。

卡爾在學校與村莊裡共教過約一百五十到兩百名學生，而他希望將他唯一未完成的夢想交付給他的孩子們——成為一名能在舞台上演出的鋼琴家。沃夫岡學過鋼琴，而莎賓也希望哥哥無論如何都要朝這個目標前進。有學者認為，若弟弟妹妹與已經會讀書寫字的哥哥姐姐一起學習，年紀小的會較不認真；然而莎賓一直很崇拜哥哥，並模仿他所做過的事，所以她在六歲時也開始向爸爸學習彈鋼琴。

其實莎賓一開始根本沒想過要學習單簧

管。卡爾是克賴爾斯海姆市教堂樂隊吹奏家的指導教師，這個教堂樂隊隸屬於一個青年音樂團，而吹奏家們就像童子軍一樣，穿著一致的黃色制服。這個青年音樂團於一九六四年被邀請到克賴爾斯海姆市的法國姐妹城市帕米耶（Pamiers）進行演出，途中還能夠在巴黎（Paris）停留一天。

當時十歲的沃夫岡對此感到極為興奮，既然能參觀巴黎這個大城市，那麼他一定要參加。然而青年音樂團並沒有缺鋼琴手或手風琴手，而那時已經是三月了，距離演奏會只剩下五個月。卡爾跟兒子說，音樂團還有給小號與單簧管的缺額，沃夫岡因此下定決心，要在夏天以前把單簧管練熟。父親對兒子相當支持，並給了他單簧管與樂譜，沃夫岡便馬上開始練習。他相當有決心，同時也展現出天份，很快就能掌握旋律並完整演奏出一首曲子。沃夫岡的心願最後成真了，他成功加入了音樂團、並

與他們一同前往法國演出。也就是這個契機讓沃夫岡開啟了他成功的單簧管演奏家生涯。

　　莎賓很快地也向父親要求學習鋼琴以外的第二種樂器。哥哥的第二項樂器選擇了小提琴，他當時住在柏林並加入了當地的教堂樂隊。卡爾當初或許想為家族建立一個音樂體系，所以建議了女兒選擇弦樂器；但更重要的是，他希望莎賓之後能在樂團中演出。莎賓當時確實選擇了小提琴，並很快就加入了當地音樂學校的樂團。然而莎賓說，她那時候對小提琴其實一點興趣也沒有，但這也間接證明了她的音樂天賦，能快速掌握到手的樂器。她後來還在十歲時於少年音樂演奏比賽中，同時在鋼琴與小提琴項目中拿到了第一名。莎賓理所當然地繼續練習小提琴，在音樂領域中，沒有任何一項東西會使她半途而廢（不像學校，她從沒在課業上認真過）。莎賓在音樂教師霍斯特・卡赫（Horst Karcher）那學習得很開心，卡赫

Sabine Meyer Weltstar mit Herz

是位很優秀的小提琴教師，懂得讓學生快樂地學習音樂，也很懂得為學生挑選演奏曲目。莎賓說，她向卡赫老師學音樂一點壓力也沒有，這應該是一個教師最希望聽到的稱讚了。後來在克賴爾斯海姆音樂學校的畢業演奏會上，莎賓與卡赫老師一起演奏了巴赫（Johann Sebastian Bach）的雙小提琴協奏曲，這是她在音樂學習生涯中最美好的回憶。

儘管莎賓後來已在位於斯圖加特（Stuttgart）的音樂學校選擇主修單簧管，並表現得相當出色，她仍一直不懂，為什麼父親要將自己的希望加諸在她身上。莎賓向父親證明了她是個乖女兒，她愛她的父親，不想讓父親失望。

莎賓後來的音樂教師漢斯・丹澤（Hans Deinzer）說，雖然是父親為莎賓選擇了小提琴，但演奏小提琴的經驗使她往後在演奏中對細節能表現與處理得更加仔細，而這些運用到咽喉的細膩技巧很難從外部被觀察到。藉由弓與手

指撥弄琴弦能使小提琴產生不同效果，這種細
膩技巧對於單簧管演奏上的運用相當有幫助。
至於單簧管音調的變化，則需要想像和模擬舌
頭與上顎間的配合，進而領略其中的影響。

　　為什麼不喜歡小提琴？其實莎賓自己也說
不出個所以然來，但她就是對小提琴沒有特別
的感覺。「小提琴的聲音就是沒辦法讓我產生
共鳴。」莎賓說。但單簧管就不同了，當她第
一次聽到哥哥吹奏單簧管時，那樂器發出的聲
音令她深深著迷。

　　莎賓在八歲時第一次拿到單簧管，那就
像初嚐戀愛的感覺。剛拿到樂器時，她覺得這
個樂器很輕，而木頭的材質拿在手中感覺很扎
實。莎賓回想說，初見到單簧管時，她就像見
到了老朋友，沒有任何排斥感；而聲音聽起來
又相當優美，彷彿像在唱歌一樣。莎賓與單簧
管一拍即合，當她吹奏這項樂器，隨著身體的
自然擺動，音樂也自然流動了出來。

卡爾發現了女兒的音樂天賦，她在吹奏單簧管的技巧上進步飛快，這使得他在心中感到驕傲。卡爾之後每天晚上在教課結束後以及與樂團出發表演前，都會和莎賓與沃夫岡一起演奏樂器；雖然每次時間都很短暫，但這很快就變成他們生活中最快樂的例行公事之一。父親有時會坐在鋼琴前與他們四手聯彈，有時會幫他們伴奏，而卡爾偶爾也會單純聽孩子們演奏。卡爾往往都是即興地替孩子們伴奏，同時偶爾也會給孩子們演奏上的建議，但聽不聽的決定權還是他們自己；他們自己知道怎麼樣才是對自己最好的，並在一次次的練習中進步。卡爾從來不會嚴厲地教導孩了，所以當他們一起練習音樂時，氣氛總是相當和樂。

當時村裡的居民總認為卡爾是位嚴厲的教師，而莎賓知道為什麼大家會這麼說：「只有當學生不努力練習時，父親才會化身為嚴厲的教師，尤其是當他察覺到你其實可以做得更

好、只是懶得練習的時候。」莎賓解釋道。

　　大家常常把梅耶家與巴赫家族相比擬，因為巴赫家族中的每位成員也都是音樂家，而音樂幾乎就是他們生活的全部，每天的生活幾乎都與音樂有關，家人們聚在一起時也多在演奏樂器。

　　莎賓與父親的另一個美好回憶，是他們偶爾會在星期日到郊外野餐。他們會帶上好吃的麵包與香腸，當然也少不了單簧管；他們會坐在樹下演奏，伴隨著樹葉的沙沙聲與小鳥的鳴唱。這在外人眼中看起來會許有些奇怪，因為在樹下演奏不像在室內能夠產生共鳴；但音樂在這樣開闊的環境中被賦予了生息，毫無違和地融入了大自然。

　　卡爾興奮地察覺到孩子們在音樂上的快速進步，但他希望能夠客觀判斷莎賓與沃夫岡當下的音樂程度，因此為孩子們報名參加了青少年音樂演奏比賽。兩人人生的另一個音樂篇章

也就此展開。

　　這場為青少年舉行的音樂演奏比賽由專業音樂人士擔任評審，在區域比賽中獲勝的音樂家將晉級到城邦與國家級比賽。卡爾是個非常有智慧的軍師（相信大家至今也會如此認為），他為孩子規劃的練習都很扎實、有系統，並每天帶領著孩子一起練習，同時指導他們的音準與技巧流暢度。當卡爾為孩子們彈鋼琴伴奏時會較嚴厲，他會毫無拖拍並精準順暢地把一首曲子彈奏完，不管他們是否跟得上，也不管他們在過程中有沒有出錯。這樣的訓練方式的確很嚴苛，但長時間下來可以增強他們的專注力與抗壓力。事實證明卡爾並沒有錯，這也是一種培養專業演奏態度的好方法，如此一來就算在正式演奏過程中不慎犯錯，情緒也不容易受到影響。

　　卡爾會在孩子比賽時在台下陪伴他們，但他並不是想看到他們在台上領獎，而是希望孩

子們可以藉此了解到自己與他人相較之下還有什麼不足之處。父親的陪伴讓莎賓感到安心：「爸爸對演奏的部分沒有太多的叮嚀，他倒是擔心許多好勝心強的父母對孩子太嚴格，忽略了孩子對音樂真正的興趣。當然有些人在比賽中會怯場，但我一向對情緒掌握得很好，所以不太會在演奏中出錯。」莎賓說道。

　　一場比賽結束後又要準備下一個階段的比賽，而選曲的難度要求也會比較嚴苛。當時每個人都對莎賓的演出感到驚訝，尤其是相較於她的年紀來說，她的熟練技巧、音樂性與成熟度都非常驚人。對觀眾而言，眼前的孩子是個奇才，莎賓無畏的態度來自於對音樂十足的掌控，而音樂的呈現也幾乎無可挑剔。她在專業評審、聽眾以及參賽者家長面前結束了一場幾乎完美的演奏。大家都看的出來，這個孩子不是具有強烈好勝心的家長培養出來的，而莎賓具有強烈藝術性的演出完全反映了她的音樂天

分；她從一開始就展現出強烈的表達欲望，想要透過音樂和大家分享她的感受與演奏動機，這種欲望也能從優秀的運動員身上看的到。莎賓之後在一九六九年與一九七一年，分別在海德堡（Heidelberg）與比勒費爾德（Bielefeld）的音樂比賽中皆拿下了第一名。

莎賓對比賽的成績公布方式其實是質疑的，她說：「整場演奏都跟分數脫不了關係，每個人都關心誰是分數最高的那個，但分數最低的人一定會耿耿於懷，可能到今天還記得自己當初是最後一名。我認為這樣的方式對孩子是不恰當的，也許可以公布前三名，但不應該把總排名硬生生地公布出來，讓大家看到最後一名是誰，將一場音樂比賽變成血淋淋的競爭。」

莎賓認為，得獎並不是一位音樂家的全部，沒有在比賽中獲勝並不代表無法成為優秀的音樂家。

卡爾在一九七一年替十二歲的莎賓申請加
入聯邦少年管弦樂團（Bundesjugendorchester），當
時獲准加入該樂團的平均年齡為十四歲，但莎
賓後來仍以該樂團自一九六九年成立以來最年
輕成員之姿獲得了許可。沒人知道是否因為沃
夫岡當時也是樂團中的成員，所以為莎賓開了
先例；但他們也希望莎賓能在這樣的環境中更
專心地練習，為下一階段的演奏比賽做準備。

　　當沃夫岡以十五歲的年齡在台上完美演出
史特拉汶斯基（Igor Stravinsky）的三首單簧管獨
奏曲後，他便被認為是單簧管神童，儘管那些
曲子在當時仍然被認為是搬不上檯面的音樂。
大家早已聽聞莎賓的驚人的天賦，而申請加入
聯邦少年管弦樂團人往往希望日後繼續在音樂
學校進修。卡爾談及孩子們的成就總是語帶謙
遜，因為他從不懷疑莎賓與沃夫岡的音樂能
力，因此不會為此顯得特別驕傲或野心勃勃。
大家也將卡爾對孩子們的栽培看在眼裡，不用

明說，這位父親的確是兩個孩子邁向成功音樂之路的最大推手。

聯邦少年管弦樂團在莎賓加入後的第一期訓練由佛克‧華根海姆（Volker Wangenheim）帶領，他當時是波昂貝多芬音樂廳管弦樂團（Orchester der Beethovenhalle Bonn）的音樂總監，也就是今天的波昂貝多芬管弦樂團（Beethoven Orchester Bonn）。演奏曲目包括了布拉姆斯（Johannes Brahms）的第一號交響曲、莫札特的鋼琴協奏曲，作品453（Piano Concerto KV 453）與史特拉汶斯基的管樂交響曲（Symphonies of Wind Instruments）。當時的曲目相當具有可看性，而且技術層次也相當高。在經歷多次的演奏後，莎賓深刻地了解這個專業樂團，也與這些專業的音樂夥伴們互相學習與努力，朝共同的目標邁進，並為接下來的冒險做準備。這些經歷是其他與莎賓同年齡的孩子們無法想像的。

樂團之後還到了布加勒斯特（Bucharest）的

雅典娜神廟（Romanian Athenaeum）演出，這場表演甚至在羅馬尼亞當地的電視上播出，這對當時西德與羅馬尼亞兩國的互動來說也算是一個特別的里程碑。當時的德國大使、國務祕書尼可萊，及眾多在政治與文化方面具有影響力的人士皆到場參加。在此趟巡迴演出的尾聲，樂團還在位於黑海旁的科斯蒂內什蒂（Costinesti）一個青年公園的露天劇院演奏，莎賓至今還保留著當時接待家庭送給她的兩件紀念品：一件當地帶有流蘇的傳統黑白長袍與一個杯墊。

一九七一年至一九七四年期間，莎賓將她的寒暑假都花在樂團練習上，每一期的訓練都由專業的指揮帶領他們，最後會則以巡迴演出作為結束。莎賓驕傲地說：「當我的同學都還在學校操場上玩的時候，我已經跟著樂團到美國八個星期了，而且那時我才十四歲。」

「那是一段很美好的時光，」莎賓回憶道：「在那些巡迴演出和假期中練習的日子

Sabine Meyer *Wellstar mit Herz*

裡，大家就是一個完整的個體；也因為我們每年都要聚在一起三次，而每次至少都有十天，所以也越來越了解彼此。」

在隨著樂團巡迴演出的日子裡，莎賓開了眼界，也見識到了國際級的音樂演奏是什麼樣子。莎賓依然繼續在克賴爾斯海姆的教堂學習管風琴，有時也會將單簧管帶去練習，因為教堂裡的空間使音樂聽起來更迷人。然而不久之後，這種以家庭為中心的鄉村求學生活已經滿足不了莎賓，她希望給自己一個去外面闖盪的機會，並以一場由父親帶領的音樂演出為這個生活階段劃下句點。他們在克賴爾斯海姆手工業協會中，由父親擔任鋼琴伴奏，演奏了改編自韋瓦第（Antonio Vivaldi）小提琴協奏曲的鋼琴與小提琴協奏曲。當時的選曲依然是由父親一手包辦，韋瓦第的樂曲對於慶典來說再適合不過了，在眾人聊天的氣氛環境中，它是最適當的選擇。後來地方報《霍恩羅爾日報》

（Hohenloher Tageblatt）對莎賓這位年輕、沉穩並留露出豐沛情感的小提琴演奏家讚譽有加。

　　一九七二年莎賓在克賴爾斯海姆就讀國中，雖然父親卡爾知道對女兒來說，音樂天分的發展比一般學科教育來的重要；然而莎賓無法被免除於義務教育之外，卡爾也對此也束手無策。

　　莎賓知道自己真正想要的是什麼，她希望能和哥哥一樣到斯圖加特音樂學院學習。所有事情都是有代價的，但對當時的莎賓而言，為了夢想，一切都值得，如此一來她才能盡情演奏單簧管。莎賓最後不但通過了入學考試，還以預修生的身分獲得了就讀許可。

　　剛開始，莎賓每週在斯圖加特只有一天的課，當時年僅十三歲的女孩對此是既興奮又期待。當時從克賴爾斯海姆坐火車到斯圖加特要耗時兩個小時又十五分鐘，而沃夫岡都是這樣去上課的。他興奮又懷念地說，他每天下課都

Sabine Meyer Weltstar mit Herz

會直奔火車站，而下了火車就會看到父親帶著麵包和飲料來接他，直到今天他還是難以忘懷這段通勤的時光，連火車時刻表也都還記得清清楚楚。他記得火車在途中會停經四十八站，會經過施韋比施哈爾（Schwäbisch Hall），之後會再繼續開往捷克布拉格。由於跨越國境時火車要被消毒，所以車上有時會有難聞的消毒水味。夏天沃夫岡有時會因耐不住高溫而把窗戶打開，火車裡面便會混雜蒸汽火車的煙味與乘客身上的香水味之類的各種味道，沃夫岡現在回想起來彷彿都還聞得到這股怪味。

　　莎賓也很懷念當時的通勤時光，但後來火車在途中停留的站已經沒有那麼多了。因為車程很遠，所以她都會善用搭車的時間，在去斯圖加特的車上把學校作業拿出來寫，而回程的車上她會找一節沒有其他乘客的車廂練單簧管。驗票員早就認識她了，每次都會和藹地和她打招呼。

莎賓對能進入斯圖加特音樂學院學習感到開心，但她隨後又給自己訂下了更高的目標，她希望能加入屬於第一級交響樂團聯盟的樂團。父親為她打下了深厚的音樂基礎，現在她想要利用它獲得更好的成績。沃夫岡和莎賓說，她的老師奧圖・赫曼（Otto Hermann）是個優秀的單簧管演奏家，卻不是個合適的老師。赫曼在課堂上和學生一起演奏的曲目往往都是他傍晚要在歌劇院演出的曲目。莎賓必須準時帶著她的單簧管敲門進到教室。起初一切進行得很順利，莎賓很努力地練習，也越來越進步，只是她每次上課前在教室門上敲門時心跳得越來越快。不是因為莎賓覺得自己練習得不夠，她從來不需要別人提醒她練習，而是知道老師對犯錯有多麼反感。教室裡往往空氣沉重——這是字面上的意思——因為赫曼抽菸，而且是一根接著一根地抽。莎賓一開始都會先吹練習曲給老師聽，這時節拍與流暢度就很重要，而

莎賓吹奏段奏的技術問題也在此時逐漸浮現出來。有時赫曼會要求她同一小節不斷重來。赫曼越是責罵她，她就越緊張、舌頭也越來越僵硬，再重複下去也無計可施；赫曼認為莎賓需要更努力練習，但也沒辦法確切告訴她該怎麼做，只能靠莎賓自己體會。赫曼僅認為莎賓需要克服自我，然而這是有達到教育意義的方法嗎？丹澤與莎賓這兩位當今仍對音樂教育富有熱忱的音樂家，對此感到質疑。然而沒有疑問的是，兩人間的互信是最重要的。

赫曼從來沒邀請過莎賓去聽他在歌劇院的演出，他們倆的關係越來越遠，也使莎賓感到壓力越來越大。她只能加倍努力練習，希望能快點進步，但失落感仍然越來越強烈，甚至想試著換看看別的老師。沃夫岡自一九七二年在漢諾威跟著漢斯・丹澤學習，每當哥哥向她提到丹澤時總是讓她感到好奇。丹澤也擔任過聯邦少年管弦樂團的指揮，而莎賓就是在欣賞過

丹澤演奏後，開始相信單簧管是一種能讓人著迷的樂器。

丹澤的音樂相當豐富與動感，他將這種特質注入了每個音符。而他也主張從傳統的束縛中解放，他會帶著學生演奏包括爵士樂等各式各樣的音樂，體現年輕音樂家對音樂寄予的期望——情感的表達與自由。

莎賓在丹澤那上的幾次短期課程很快便使她與赫曼間產生了衝突。莎賓在丹澤那了解到綁繩束圈與金屬束圈的差異，傳統上都是以細繩綑綁單簧管的吹嘴，但是丹澤對金屬夾取代繩圈的新做法也不反對。之後莎賓到斯圖加特上課時便大膽地將她的單簧管換上金屬束圈，而赫曼見狀便將她的單簧管搶過來生氣說道：「不要在我這裡用這個鬼東西！」便把那金屬束圈拔下來扔到牆角。他的舉動把十五歲的莎賓嚇壞了，她知道自己又回到陳舊不變的規定之中了。

莎賓在音樂學院中的課程越來越多，包含了鋼琴、作曲、音樂史、韻律學、樂器學、心理學、教育學、合唱與交響樂。有的時候學校課業實在忙不過來，她就會在當地爸爸的親戚家過夜，這位親戚也是樂團中的小提琴手。然而這也不是長久之計，父親後來便讓莎賓轉到斯圖加特的華德福學校（Waldorfpädagogik），而莎賓可以暫住在有一對女兒與她讀同年級的夫婦家中。

　　這間學校就在音樂學院旁，而學校的校長與老師對她不佳的在校成績也不太苛求，因為他們很驕傲能擁有莎賓這樣一位有優異音樂天賦的學生。莎賓很快就適應了那裡的環境，在那裡她可以把握所有自由的時間練習單簧管與小提琴。至今她還是很滿意學校音樂廳裡的音場，因此她後來也將自己的孩子送去那所學校就讀。

　　莎賓也在學校裡的樂團中演奏，因此常在

附近城市如薩爾茲堡有許多演奏機會。她還另外加入了學校裡的管樂八重奏，生活幾乎都被音樂填滿。而這時也是莎賓第一次經歷錄音。從一九七三年起，莎賓就有定期的演出機會，其中許多都與青少年音樂演奏比賽有關，例如一次與演奏法國號的加布里樂（Gabriele）及演奏雙簧管的烏立克（Ulrike）進行的三重奏演出。

　　莎賓於一九七四年的五月九日在溫嫩登（Winnenden）首次公開演奏了知名樂曲——莫札特單簧管協奏曲。這首曲子是莫札特最後完成的作品之一，也是他最後的純樂器作品，而許多人也認為莎賓流露出豐富情感的演奏是這首樂曲最好的詮釋之一。莎賓的詮釋使這首協奏曲受到了肯定，並帶著這首樂曲與莫札特鍾愛的單簧管一同站上世界舞台。

　　莎賓很開心獲得了這樣的肯定，因為她真的在單簧管上付出了許多努力，而這項樂器在七〇年代末期與八〇年代初期，於室內樂與獨

Sabine Meyer Wittstein mit Herz

奏樂都不佔有太重要的位置。

　　然而在此同時，莎賓自己卻漸漸陷入了演奏技巧的困境中，她無法再進步了。赫曼堅持在莎賓的斷奏技巧練習上著墨，但他越是給莎賓壓力，她做得越糟。

　　沃夫岡對於妹妹的問題也感到相當不安，只好求助於丹澤，希望他能夠協助莎賓克服這個問題。丹澤之後到訪斯圖加特並與莎賓談話，過後致電她的父親，表示他決定接手這位學生。他並認為莎賓需要多點支持與不一樣的課程，好讓她重拾自信。

Sabine Meyer *Wittstar mit Herz*

天

分

與

迷

失

莎賓很順利地轉學到漢諾威的丹澤班上。如同當時其他的申請學生一樣，莎賓必須在評審委員面前演奏作為篩選依據。當天有個特別之處，莎賓未來的丈夫維勒當時也是丹澤的學生，他回想道，那天有許多人好奇地跑來聽莎賓的演奏。

　　莎賓當時十七歲，她通過了考試，而哥哥那年二十二歲。她達到了目標，現在終於可以鬆口氣並專心在單簧管上，而且過去的負擔與壓力也慢慢消失了。莎賓和沃夫岡同住在一起，最懂她的哥哥還幫她找到了最好的單簧管老師，這一切對她來說意義如此重大。

　　丹澤當時是北德廣播交響樂團（NDR Sinfonieorchester）的樂手，漢諾威音樂學院（Musikhochschule Hannover）提供個教授職位給他時，他起初猶豫了一下，因為他認為還是當音樂家比較有趣。丹澤在過去的教學經驗中遇過很多曾有不佳學習經驗的學生，他們會比較不

信任老師;有鑒於此,他只先與學校簽了短暫的合約,也想試試看在這裡教學的感覺如何。丹澤培育出了許多以單簧管作為專業的優秀學生。他在單簧管上找到了自我:「單簧管這項樂器就這樣陪伴了我三十二年。」

　　談到丹澤的教學方法,曾經有段故事:一位老師向丹澤請教教學方法,丹澤卻說:「如果你有一天真的想到什麼好方法,也來告訴我吧。」這位老師說:「我實在不確定我用的方式對不對。」丹澤回答:「如果連你自己都懷疑自己,那怎麼做得更好?這是最基本的原則。」聽起來或許像是在故弄玄虛,但這就是丹澤的教學秘訣。

　　莎賓當時有一位同學叫羅蘭‧狄瑞(Roland Diry),他之後成為摩登樂集樂團(Ensemble Modern)的固定成員,同時也是樂團的當代音樂經理人。狄瑞與莎賓同時被學校錄取,四年後也同時通過了畢業考試。他完全跟上了這位優

秀的單簧管音樂家的腳步。狄瑞回想起當時那位羞澀的女孩說道:「她的音樂技巧與彈奏的樂曲起碼比她的年齡成熟了四歲。」

　　狄瑞一九七四年在達姆施塔特(Darmstadt)的短期課程第一次聽到丹澤演奏當代樂曲,他非常喜愛這樣新潮的音樂。丹澤的演奏燃起了狄瑞對音樂的熱愛,並將他帶領向音樂的世界。「丹澤當時演奏了莫札特的《修特林弦樂四重奏》(Heutling-Quartett),在場幾乎有一半的人都被他感動了。他作為一個人、一位老師、一位藝術家,我幾乎要愛上他了。」狄瑞對當時記憶猶新地說道。

　　當時這間學校的學生享有非常好的名聲。那段時間可說是學校的黃金歲月,班上幾乎都是非常優秀的學生,每個人都充滿自信與活力,並知道自己想要的是什麼。對丹澤來說,最重要的便是幫學生開啟通往未來的道路,重點就是這個字——開啟。

其中一個受丹澤影響的學生便是莎賓的先生維勒。他在一九七四年畢業後決定到國防軍隊中的音樂兵團服役，那裡有扎實的音樂訓練。他在漢諾威有個也學音樂的朋友，他說服維勒也到漢諾威向丹澤學習。當時維勒和丹澤說他未來想當建築師，丹澤也不反對。「但兩週後我就完全愛上音樂了，」維勒回憶說：「丹澤的音樂就像一道閃電從天上打下來般驚人，那音樂和我過去學的完全不同，可以觸及人的內心。」在軍隊的服役期過後，維勒放棄了學建築的念頭，並自一九七五年起正式於漢諾威音樂學院向丹澤學習單簧管。

丹澤到底是何方神聖？他在一九三四年出生於紐倫堡（Nürnberg），父母希望他發揮音樂天分當個音樂老師，但他卻自我期許要當個音樂家。然而以單簧管作為專業卻是他壓根沒想過的事。

丹澤有一天在存放舊物的貯藏室中發現了

一台手風琴，但他的父母都不會樂器，所以家人說那可能是某一個親戚的。丹澤當時心想，也許他可以靠這台手風琴到酒館演奏賺些錢。他的父親當時認為，若要做個音樂家，小提琴應該會是個比較適當的樂器，所以就把自己的相機給賣了，為丹澤買了把小提琴。他的音樂天分很快地就吸引了其他音樂家的目光。有一天，一位小號手給了他一支單簧管。這位霍斯特（Horst）先生之前在軍隊中的音樂兵團擔任樂隊指揮，也因此收集了不少各式各樣尚屬堪用卻被丟棄的樂器，甚至還用它們組了一個舞會樂隊。他們會在例如教堂落成紀念日或社交舞會之類的場合演奏，而丹澤便加入了他們，與他們一起演出。丹澤當時賺的錢不多，而樂團起初不但希望他無償演出，還要求丹澤指導他們音樂，這對他來說根本不可能。樂團連樂譜都沒有，丹澤必須在聽過音樂之後馬上記起來彈給他們聽。

丹澤把心力都投注到了音樂中，然而他的音樂卻越來越差。有一天，一位與他們一同演奏的單簧管樂手問丹澤，他的簧片使用多久了？丹澤訝異地反問：「什麼是簧片？」這才讓他發現到，他在過去超過三個月以來都只有清理吹嘴，根本沒有將簧片拿下來過，更別提替換了。這位樂手給了他一片新的簧片，一切便又回到正軌。

　　霍斯特希望丹澤繼續留在樂團，而丹澤的父母根本不知道他們的兒子喜歡什麼；於是他自己決定了，他要當一名音樂家。丹澤隨後報考了紐倫堡音樂學院，後來也順利錄取。在入學考試結束之後，老師問他為什麼每次都要演奏得那麼大聲，而他隨口回答：「我還可以更大聲呢！」其實丹澤會在室內用大音量演奏，是因為他長期隨著樂團在各式舞會與慶典場合演奏的習慣。

　　丹澤的新老師同時也是紐倫堡劇院

（Staatstheater Nürnberg）的單簧管演奏家。丹澤說：「那時簡直是太可怕了。」老師帶著他從基礎練起，至於那些經典音樂家如布拉姆斯與貝多芬的曲目甚至連碰都沒碰。這對他來說簡直無聊透頂，直到兩年後他才開始接觸到那些經典樂曲。

丹澤在爵士樂中找到了快樂，他至今仍是許多明星爵士樂手的粉絲，如亞伯・曼格斯朵夫（Albert Mangelsdorff）與亞提拉・佐勒（Attila Zoller），每當他欣賞到這些樂手的表演還是會很興奮。有一次丹澤在廣播中聽到巴伐利亞廣播交響樂團（Symphonieorchester des Bayerischen Rundfunks）的單簧管獨奏演奏家魯道夫・加爾（Rudolf Gall）的演出後，就希望能向他學習音樂。這位優秀的音樂家後來在見過丹澤後表示沒有想過要當老師，便想把他打發走，同時給了丹澤非常困難的曲目回家練習，並要求他自己想辦法用最好的方式詮釋出這首曲子，希望

讓他知難而退。這挑戰沒有嚇到丹澤，他反而
非常興奮地從偶像那接過了這項挑戰；丹澤後
來克服了這個困難，並連續三個禮拜從紐倫堡
到慕尼黑（München）讓加爾為他授課。丹澤至
今仍非常懷念那段時光，當時的他隨時都沉浸
在音樂裡。

　　丹澤二十二歲時加入了紐倫堡交響樂團
（Nürnberger Symphoniker）。「那是我第一次看
見指揮站在我前面。」丹澤說道。這個樂團的
薪水不高，還要負責非常多的額外工作；但丹
澤不介意，因為在裡面可以接觸到非常多的知
名樂曲，其中還有許多是他之前沒有聽過的，
讓他感到非常興奮。丹澤在紐倫堡待了四年，
隨後到漢堡的北德廣播交響樂團擔任單簧管
樂手。首席指揮是漢斯・舒密特—伊瑟斯泰德
（Hans Schmidt-Isserstedt），而第一單簧管是喬斯
特・麥克斯（Jost Michaels）。丹澤忠心地待在這
樂團十一年，除此之外他也常以獨奏家的身分

被邀請參加新曲發表會。當時二十世紀的作曲家很少願意為單簧管譜曲，但也有少數人會這麼做，如皮耶・布列茲（Pierre Boulez）、亨利・浦瑟爾（Henri Pousseur）及布魯諾・馬德納（Bruno Maderna）。

　　丹澤在教學生時會藉由自身經驗提供指點，有時也會引述當時魯道夫・加爾對他所說的話。他堅持要學生激發想像力，最終目標是要將個人情感融入到音樂之中。當丹澤察覺到學生因曲子在心中產生具體情感時，他會說：「來吧，讓我聽聽看你感覺到了什麼。」

　　丹澤回憶當時莎賓給他的深刻印象，他說他感覺到莎賓有一種力量，但他不知道那種力量具體來說到底是什麼。丹澤解釋道，那是一種很強烈的慾望，想要藉由音樂傳達一些想法或感受給觀眾。丹澤說他第一次見到莎賓的時候，她的身分對他來說只是沃夫岡的妹妹，但當時他就覺得這小女孩精力充沛，並令他印象

深刻。而不久後在斯圖加特，莎賓就以音樂家的身分在丹澤面前演奏了。也許在丹澤見到莎賓的第一眼，他就感覺到莎賓的不凡。

當時莎賓因廣播與電視獲得了一定的知名度，在一九七六年八月十四日，她的演奏會宣傳海報在巴特柯尼希斯霍芬（Bad Königshofen）的市議會貼出，這場演出將在莎賓正式進入漢諾威音樂學院的前兩個月舉行。她是少年音樂演奏比賽獲勝者，所以當時有許多的演奏都被錄了下來。

丹澤收了莎賓作學生，也感覺自己被賦予了特別的責任。在開始授課之前，還發生了一個小插曲。

莎賓在一九七六年參加了安納利斯·羅森貝格（Anneliese Rothenberger）在德國公共電視ZDF的節目。這個節目邀請了多位年輕音樂家，再從中選出十三位潛力新秀，而莎賓後來在激烈的競爭中脫穎而出。莎賓至今都還在為當時替

她伴奏的鋼琴家感到生氣，他不但音調不準，節奏也不在正確的拍子上。莎賓猜測，他們想要故意使演出者不安，進而測試誰能在鏡頭前克服緊張進行演奏。這種類型的節目在當時很受歡迎，而這個節目的製作人沃夫岡·拉德曼（Wolfgang Rademann）說：「我們的節目是很嚴肅的，不會故意讓演出者不安或破壞他們的形象。」莎賓仍然心平氣和地演奏了尼可羅·帕格尼尼（Niccolò Paganini）的《威尼斯狂歡節》（Karneval in Venedig），這首曲子在當時非常受歡迎，也由於在《三角帽》（Mein Hut, der hat drei Ecken）一曲的歌詞中被提及而廣為人知。莎賓一登場便吸引了全場的目光，並將她的才華與想像注入到了音樂之中，整座音樂廳因她的樂曲而更顯豐富。

在漢諾威這座宜人的城市中，莎賓再度陷入了巨大的困境。她再度碰上了之前赫曼老師點出的斷奏問題，這個老問題如今又像一面

避不開的牆重新擋在她面前。對當時的莎賓來說，這個阻礙實在太大、幾乎無法克服。莎賓的舌頭無法如此靈活地吹奏斷奏，這甚至使她重新思考以單簧管演奏作為職業這件事，難道真的沒辦法了嗎？

唯一的希望指向了丹澤，而他有什麼辦法呢？什麼也沒有，他要莎賓一年內都不要吹斷奏。每當莎賓成功完成一次演奏，丹澤就會稱讚她，但莎賓打從心底無法接受老師的稱讚，因為她的心還掛在她做不到的事上面。丹澤當然知道莎賓心裡仍掛念著她的斷奏問題，但他仍繼續鼓勵她。丹澤就像一位優秀的騎士，當騎士騎馬面對前方的障礙時，首先要克服馬對障礙的恐懼，接著才是躍過它。丹澤剛開始讓莎賓吹奏簡單、柔和的旋律。「做了這些我還是不會吹斷奏阿！」莎賓依舊氣憤地說。「妳很快就會知道妳可以的。」丹澤回答道。一旦紓解了壓力，克服障礙就容易多了。「她後來

毫無障礙地吹出了標準的斷奏。」丹澤說。要達到放鬆的狀態必須先建立自信心，放鬆能幫助你達到目標。不管在克服音樂上或是技巧上的困難，對丹澤而言這都是有用的方式。

關鍵就在於觀點的不同，赫曼強調的是技巧的流暢度，並認為「一分耕耘，一分收穫」與「練習造就成功」，但丹澤認為外在技巧與內心是密不可分的。在丹澤的班上也是，他常常要學生花幾週甚至幾個月的時間在同樣的音節上重複練習，然而他要求的不是技巧，而是音樂本身。丹澤希望他們的音調與音色能達到最大的一致性。他認為技巧牽動著音色與情感，不可分開而喻。藉由不斷的練習能夠建立起自信心與增加自我認同感，每一小步的成功都是在邁向成就。

「事實上每個人的舌頭都能靈活活動，」丹澤回想起過去說道：「只是程度上的差別而已。」基於這個事實，丹澤相信莎賓絕對能夠

Sabine Meyer Weltstar mit Herz

做到，他首先示範給她看，而在仔細聆聽與掌握技巧之後，丹澤相信莎賓很快就能學會。丹澤會先放慢速度要求莎賓跟著做，並練習與模仿，進而在過程中不斷改進。莎賓認為這是非常好的方式，也更加使她相信丹澤真的是位優秀的老師。丹澤說：「在你吹出音樂之前你要先感受它、對它有感覺。你要先發自內心對音樂產生情感，接著傳達到肢體上，再注入到音樂之中。」

阻礙終於被突破了，一開始莎賓只能在丹澤的陪同下成功吹出斷奏，接著才能獨自在家裡順利吹出。丹澤說其實很少人能像莎賓那麼快學會斷奏，甚至使他感到有些得意：「對於這樣的障礙，有些人可能需要求助於心理醫師的協助，因為這是心理層面的問題。然而我認為作為一位音樂教師，可以有不同解決方法的可能性。」

事實上這也是之前卡爾教導莎賓的方式

之一，他常常讓她彈奏不同的練習曲並轉調，丹澤說：「事實上我沒有對我的孩子這樣要求過，我覺得可能有點嚴苛，但卡爾做得棒極了。」丹澤的教學方式首先就是取得孩子們的信任，使他們願意與他一起練習，他與莎賓的父親聊了許多有關她的事：「莎賓從小就是一個有靈魂、有情感的音樂家，這方面我和她很像，小時候放學回家的第一件事就是把書包丟到角落開始練習樂器。」丹澤說道。他能夠深刻了解莎賓的想法，因為那與從前的他相去不遠。他對音樂有一種憧憬，希望藉由練習能夠更加進步，希望能傳遞最美妙的音樂，而這同時也是他的夢想。曾經有同事問他：「一輩子就只演奏單簧管難道不無趣嗎？」丹澤回答道：「不會，而且我壓根沒想過這個問題，對我來說完全不會無聊。」丹澤至今仍然不解怎麼有人會有這樣的想法。

莎賓的音樂世界是以鍵盤樂器開啟的，這

對她的音樂職涯很有幫助。鍵盤樂器能夠增進她的音樂協調性，也能夠增加她對音樂的想像空間。如果沒有接觸過鍵盤樂器，想法會是直線的；但接觸過鍵盤樂器的人對音樂的想像會是立體的，因為這些音樂家需要掌握音調的和諧，將所有音調在一個空間內結合並發揮。

對丹澤來說，最令他失望的便是學生拿著調音器證明給他看自己的音是「準的」，這就表示這個學生對聲音沒有自己的想像；同樣的事情也可能發生在節拍上面。當然對作曲家來說，他是以一定的音調與節拍來寫這首樂曲，然而一旦你完全掌握這首曲子，就必須顧及到許多其他的因素，尤其是演奏空間。固定的音樂條件對音樂家來說只是入門輔助，要進入到更高的層次就必須注入自己的情感，進而用自己的方式去詮釋。

單簧管演奏有時會與聲樂搭配，魯道夫・加爾說：「如果少了單簧管演奏，這些樂曲就

會失色許多，由此可見單簧管的重要性。」丹澤也表示：「聲樂具有表現意義。」聲樂家透過音調、再藉由文字將內心深處的感受展現出來，而透過單簧管靈敏的音調轉移更能深刻地傳遞細膩的情感。

　　起初技巧並不是莎賓的強項，要說到技巧，沃夫岡可能比她更為成熟，這點毫無疑問，因為他比莎賓年長了五歲，但他的音樂較莎賓少了些神祕感。雖然沃夫岡每次都推託說是簧片的問題，但莎賓還是很崇拜哥哥，兄妹倆的親近也為彼此在音樂上帶來很大的幫助。莎賓進入了漢諾威音樂學院之後，幾乎不到一年的時間就有了更進一步的轉變。

　　丹澤發現莎賓在演奏時，不是想知道自己是否有進步，而是想獲得哥哥的肯定。當然沃夫岡是為了幫助她在技巧上更上一層樓，但丹澤認為這並非莎賓此刻需要的，所以他建議兩人分開練習。就年齡來說，莎賓像是丹澤的女

兒，所以他非常照顧她，也希望莎賓不要只把他當作老師來看待，並能夠開心地學習音樂。

大部分的時間，莎賓還是在放學後直接回到家裡練習，但丹澤認為這樣不太好，需要有人來陪伴她。維勒當時自告奮勇：「我可以！」但丹澤拒絕了，後來成為夫妻的倆人常拿這件事出來說笑。他們擦出火花的契機是一次學生派對，而真正使他們在一起的則是後來在瑞士（Schweiz）斯維格短期課程的相遇，但當時兩人還未認定彼此為終身伴侶。

丹澤後來讓莎賓見了鋼琴家麗莎‧克朗（Liese Klahn），這位一九五五年出生於漢諾威的音樂家起初師從鋼琴家伊莉莎‧韓森（Eliza Hansen），後來被漢諾威音樂學院錄取，向漢茲‧凱默霖（Karl-Heinz Kämmerling）學習。她的志向從一開始就在鍵盤樂器，所以在少年音樂演奏比賽中始終扮演著吹奏樂器的鋼琴伴奏角色。她希望能聽到好聽的音樂，並為自己找到

音樂夥伴。

　　克朗很開心能被老師丹澤邀請，不單是因為後來認識了莎賓這位優秀的單簧管演奏家，也因為能和仰慕的老師一起演奏。「丹澤這位老師實在是好得沒話說，我必須要說，他是我在音樂路上的貴人。」克朗很欣賞丹澤與學生間的互動，開心地說道：「他能不斷鞭策你並同時保護你，不會給你過大的壓力。」談起老師的教學方式，克朗表示：「他會使學生對音樂產生美麗的憧憬，並努力完成這夢想。」

　　克朗早就聽聞過莎賓並相當仰慕她，她早期還與沃夫岡同台演奏過。「我記得莎賓與沃夫岡曾一起演奏過孟德爾頌的曲子，實在好聽極了，他們配合得天衣無縫。」克朗回憶道。

　　作為一位鋼琴家，克朗對單簧管與鋼琴的配合有著高度評價：「單簧管與鋼琴的組合根本是絕配！」她接著說：「這個組合演奏出的音樂，聽起來比起其他如鋼琴與小提琴等組合

都要動人。」大家最常問：「單簧管什麼時候該停？」或是「鋼琴什麼時候該開始？」但大家根本不應該聽到兩種樂器交互演奏，兩種聲音往往是重疊並行的。

莎賓與克朗兩人越來越熟，而牽起她們友誼的當然是對音樂的熱愛。年長四歲的克朗談到她的音樂夥伴：「莎賓實在是太驚人了，她是個天生的音樂家，每當她坐在鋼琴前或是拿起小提琴、要大家讓她試試便接著彈奏，總是讓我非常驚喜。」

「當時我們倆還是有年少的狂妄，」克朗與莎賓回想並笑著說道：「我們那時都才二十山頭，有時候會覺得沒有人可以演奏得比自己更好了。當時就是有種衝勁，就算演奏得很差還是會繼續下去，就是想當一名音樂家。」

就是這股努力的衝勁讓他們征服了當時的聽眾。媒體也對她們讚譽有加，稱讚她們對音樂的熱情：「她們用輕快的旋律與豐富的情

感，用樂曲為聽眾描繪了一幅美麗的畫，倆人的小提琴與單簧管曲目演出表現也非常棒。」（《威斯巴登報》，Wiesbadener Kurier，一九八〇年十一月七日）。《不萊梅威悉河報》（Weser-Kurier）寫道：「莎賓在音調與音色上展現了極高的成熟度，搭配上克朗極具特色的演出，倆人完美地呈現了阿班‧貝爾格（Alban Berg）的《給單簧管與鋼琴的四首曲》（Vier Stücke für Klarinette und Klavier, Op.5）。」（《不萊梅威悉河報》，一九七八年九月二十八日）。

　　當時他們的演奏曲目還包括博胡斯拉夫‧馬替奴（Bohuslav Martinu）的《單簧管與鋼琴小奏鳴曲》（Sonatina für Klarinette und Klavier）、羅西尼（Gioachino Rossini）的《給單簧管與鋼琴的序曲、主題與變奏》（Introduktion, Thema und Variationen für Klarinette und Klavier）及布拉姆斯的《第二號單簧管奏鳴曲》（Sonate op. 120 Nr. 2）。

　　倆人也與小提琴家蘇珊‧拉本舒勒（Susanne

Rabenschlag）組成了三重奏。克朗回憶說，她當時對這樣的組合感到非常興奮，特別是還能將米堯（Darius Milhaud）與柴科夫斯基（Peter Tschaikowsky）的作品排進演出曲目中。

克朗興奮地說，她與莎賓娜的合作起初獲得了許多支持；也因為倆人同是少年音樂演奏比賽的得獎者，所以當時一連獲得了約五、六十場的演奏邀約。德國音樂協會還列了一張少年音樂演奏比賽的獲獎者名單，希望能從中邀請幾位參加演出，活動的主辦單位可以說無所不用其極，而這些活動中只有少數是屬於小型演出，絕大部分都是在知名音樂廳舉行。

在一九七九年，兩人為音樂積極地努力。「我還記得當時我們坐在瑪麗恩湖修道院裡的桌子前寫信給主辦單位，爭取演出機會。萬一我們被拒絕會非常尷尬。」克朗說。她們的擔心是多餘的，絕大部分的主辦單位都迅速回信，並表示非常願意邀請她們演出；她們主動

寄出的信件不但不會令人感到彆扭，還讓人見識到她們的積極態度與熱愛音樂的心。莎賓與克朗希望能與大家分享她們所熱愛的音樂並獲得聽眾的肯定。「我們要讓大家看見我們的才能，」克朗說道：「鋼琴家阿爾弗雷德‧布蘭德爾（Alfred Brendel）說過，音樂家要有能力、要積極，但也需要機會能夠證明自己。」

「現在仍有許多流浪音樂家，但孩子們的機會比我們當時多很多，只要他們願意努力就有被看見的機會。」克朗說。而音樂比賽的數目也的確來越多。她補充道：「我覺得現在的問題是半調子的學習方式。有些家長對音樂的野心比孩子還大，但孩子根本沒有興趣，與其鼓勵孩子倒不如別再強迫他們了。」

克朗說到她與莎賓的相同之處：「莎賓的家人沒有強迫她對未來的選擇，學音樂完全是出自她自己的意願。」克朗的父親是以彩繪玻璃著名的畫家，母親是音樂老師，他們都讓女

Sabine Meyer *Weltstar mit Herz*

兒自由選擇未來的路。

克朗去了薩爾茲堡（Salzburg），希望在莫札特大學（Universität Mozarteum Salzburg）大師班繼續進修，並向艾利卡·斐瑟（Erika Frieser）繼續學習鍵盤樂器，同時也希望能在碩士班向威廉·肯培夫（Wilhelm Kempff）、古斯塔夫·雷翁哈特（Gustav Leonhard）與尼古拉斯·哈農庫特（Nikolaus Harnoncourt）等人學習。

莎賓、克朗與在維也納古樂合奏團（Concentus Musicus Wien）演出的埃里希·霍巴思（Erich Höbarth）後來組成了維也納布拉姆斯三重奏（Wiener Brahms-Trio）。霍巴思於一九五六年出生於維也納，同時也是小提琴家、大提琴家與指揮家。在這個三重奏樂團中，他演奏的是現代小提琴，而他們的演奏曲目包括了莫札特的第四十號降 B 大調小提琴協奏曲、巴爾托克（Béla Bartók）的給小提琴、單簧管與鋼琴之作品《對比曲》（Contrasts für Klarinette, Violine und

Klavier）、德布西（Claude Debussy）一九一〇年的
《第一號單簧管狂想曲》（Première Rhapsodie）、阿
班・貝爾格的《室內協奏曲，第二樂章慢板》
（Kammerkonzert, Mov.2 Adagio）、舒曼（Schumann）
一八四九年的單簧管與鋼琴之作品《幻想小
品》（Fantasiestücke op. 73 für Klarinette und Klavier）、
米堯的《小提琴、單簧管與鋼琴組曲》（Suite für
Violine, Klarinette und Klavier）等。

　　克朗很讚賞莎賓的個性：「她非常可靠，
而且從未拒絕過小規模或小場地的演出。」這
些演出通常都是以良好的往來作為基礎，而對
莎賓來說，與人的往來最重要的就是溝通與誠
信。

　　克朗與莎賓之後還在一座位於加爾托
（Gartow）的城堡舉辦了小型音樂節，克朗現在
仍對她們當時的旺盛精力感到驚訝：「我們當
時看到了這座城堡，就決定一定要在這裡做一
件大事，我們要辦一個音樂節。我們當然邀請

Sabine Meyer Weltstar mit Herz

了埃里希‧霍巴思與他的弦樂六重奏。我們當
時不但年輕,而且無所畏懼。」當時的演奏曲
目有巴爾托克的鋼琴三重奏、理查‧史特勞
斯(Richard Strauss)的《隨想曲》(Capriccio)、
貝多芬(Ludwig van Beethoven)的《大公三重
奏》(Erzherzog-Trio)與《流行小調三重奏》
(Gassenhauer Trio)。她們花了很多時間計畫與準
備,確保所有曲目能完美演出。「反正就試試
看,充分準備,剩下的就隨機應變。這就是我
們當時的想法。」克朗說。

　　一九八一年至一九八二年間,莎賓也越來
越積極規劃自己的生涯,倆人可以說開始分道
揚鑣。當時莎賓與音樂錄製公司的經紀人史密
特(Schmidt)的合作也越來越頻繁。莎賓與克朗
這兩位音樂家至今仍非常友好,而克朗回顧莎
賓努力的過程說:「她真的很了不起,隨時都
做好準備、蓄勢待發。」

職涯起始

要是讀過七〇年代或八〇年代初期對莎賓的評論，便會從中發現，這位音樂家本身為大家帶來的驚艷更勝於她的樂器。單簧管時常被視為僅是眾多管弦樂樂器中的一種，但它往往能為人們帶來新奇感受，而莎賓總能在每次的演出中讓大家重新認識單簧管這項樂器。很快地，許多人都被莎賓吸引了目光，其中有一些記者，例如雷吉納・萊斯娜（Regina Leistner）就為她寫下了相關的文章：「單簧管對莎賓而言就像是個無邊的調色盤，她能夠用它創造出無限的可能性。莎賓帶來的驚奇使人們重新聆聽後期浪漫樂派作品——舒曼的幻想小品，作品73。它彷彿突然不再是來自沙龍的典型浪漫派音樂作品，而是轉變為鋼琴與單簧管間閃耀而富有感情、和諧的對話。」萊斯娜在一次柏林皇宮音樂會席間如此寫下，希望藉此提拔這位年輕的德國音樂家。（《柏林晨報》，Berliner Morgenpost，一九八一年八月十一日）

Sabine Meyer Weltstar mit Herz

莎賓與單簧管間產生的情感火花吸引了越來越多音樂愛好者的目光：「這位極富天分的音樂家不僅是利用樂器展現出優美音調的絕對象徵，也讓人注意到了單簧管的豐富本質，並且在演奏中精緻完美地掌控其無可挑剔的潔淨音色。莎賓的演奏總是帶有豐富的情感，並自然地刻劃出樂器本身的真實，無須用以華麗的技巧點綴；同時也毫無保留地展現出自己的真性情。」（《漢諾威大眾報》，Hannoversche Allgemeine Zeitung，一九八一年一月三十日）

　　一九七六到一九八〇年間，莎賓獲得了很多機會，也得到了很多專業的建議。樂團經理人們早就注意到她了，文化經理人佩雷拉（Alexander Pereira）在某次與音樂經理人霍克斯（Michael Hocks）談論阿爾弗雷德・布蘭德爾的演奏會籌劃時，在談話尾聲順道提及了這位年輕的單簧管演奏家，而霍克斯隨後也因好奇而見了這位明日之星。

像霍克斯這些在尋找與培養明日之星的
人，常常會敏銳觀察音樂家們。他們不會說服
或強迫音樂家與他們簽約，但也不願意機會就
此流失。最後，他們找到了這位願意加入他們
的音樂家。霍克斯當時是史密特音樂經紀公司
（Konzertdirektion Schmid）的所有人之一，這間
經紀公司曾說過要打造出國際上最優秀的音樂
家陣容；而在此後不久，霍克斯就決定要不動
聲色地親自前往慕尼黑聆聽這位音樂家的單簧
管演奏。他們之間隨即擦出了火花，霍克斯後
來在一間漢諾威他最愛的餐廳與當時還是學生
的莎賓見面，當下可說是就有了最佳的合作徵
兆。莎賓那時非常驚訝，幾乎不敢置信，她認
為沒有比如此知名的音樂經紀公司看中她更棒
的事了。

　　霍克斯仍然記得莎賓當時給他的深刻印
象，她當時帶著一頂寬帽沿的帽子赴約，而
一開口說話的音調馬上就使霍克斯想起了單簧

Sabine Meyer Weltstar mit Herz

管，也更加引起了他的興趣。後來事實也證明，霍克斯當時的直覺沒錯。

這位音樂經理人說，關鍵或許就是莎賓那給人溫柔、自然不做作的感覺。在那場傍晚的演奏會，霍克斯深刻體會到莎賓的天分與專業程度：「第一眼看到台上的她是一位溫柔的年輕女孩，但她隨即帶來的震撼就像是一場暴風雨，那就是我當下的感受。」好的第一印象是很重要的，莎賓擁有好的外貌、懂得穿著打扮，儀態也很得體。對經理人而言，整體印象更是重要，這是以長遠的職業生涯作為考量，也是希望人們願意長期欣賞音樂家的演出。

霍克斯在短暫與莎賓談話後就想簽下這位音樂家，而這位主要負責鋼琴家與指揮家的經理人相信莎賓絕對能享譽國際。霍克斯向她表示，他擁有許多資源，能夠使她迅速躍上國際舞台，並為她找到最合適的音樂夥伴。

當霍克斯透過史密特音樂經紀公司向這

位二十一歲的年輕音樂家提出他們的經營管理
計畫後，莎賓覺得她根本是中了樂透頭獎。因
為她除了樂團演奏家外，還能擁有獨奏家的身
分，這是她連想都沒想過的事；而對她所演奏
的樂器而言，獨奏的曲目並不多。

　　霍克斯並沒有對莎賓提出音樂職涯上的建
議，他認為對於一個成功的音樂家而言風險是
無可避免的。風險往往伴隨著興奮與刺激，也
因此獨奏家才能屢創佳績。回想起來也許可以
說，當時霍克斯與藝術總監漢斯・史密特（Hans
Ulrich Schmid）在八〇年代初期簽下莎賓時，就已
經為她開啟了通往國際舞台的大門；而直到今
天，莎賓仍是僅隸屬於史密特音樂經紀公司的
音樂家。

　　而關於莎賓有兩件事是特別值得提及的，
其一是莎賓與經紀公司間至今仍無任何紙本合
約存在；其二是莎賓與卡拉揚的合作從一開始
就困難重重。

史密特音樂經紀公司創辦人漢斯‧史密特於二〇一二年去世，而她的女兒柯內麗雅‧史密特（Cornelia Schmid）自一九九四年起便負責此公司之經營，她對與莎賓的合作如此說道：「我們的合作是基於對彼此的信賴，我的父親從來不相信合約這東西，合約是透過雙方面對面握手達成協議，並且以互信作為基礎。他常說，如果倆人間的互信消失了，那麼合約也沒用了。」而在漢斯‧史密特那時也有一些其他的音樂家沒有與他簽署紙本合約。「當然我們也可以追溯回十五年前和他們說：『現在可以麻煩你在合約書上面簽名了嗎？』」柯內麗雅‧史密特笑著說道。「但我們現在已經會和新合作的音樂家簽合約了，因為現在的商業運作模式和那時不同。」她解釋道：「現在的市場很競爭，和以前不一樣，所有事都要謹慎為上。對音樂家而言也是，有簽紙本合約會讓他們感受到彼此間的嚴謹關係，也比較有法律保

障。」

　　柯內麗雅‧史密特是莎賓取得商業上成功
的重要關鍵。「莎賓本身就具備了獨奏家音樂
生涯的重要條件：好的外貌與自然、有魅力的
個人特質，並讓觀眾相信她做得到。我們希望
合作的音樂家可以躍上國際舞台，所以必須看
到音樂家的潛力，套一句現代人常說的，『要
有國際市場』，而這些特質莎賓都有。」柯內
麗雅‧史密特如此描述她期望所擁有的長遠商
業合作關係。

Sabine Meyer Weltstar mit Herz

夢想中的國度

如果在學生生涯快要結束時，對未來的職業規劃仍毫無頭緒該怎麼辦？莎賓當時的男友維勒決定要再多當一年的學生。他那時對法國單簧管演奏家蓋・德普勒（Guy Deplus）的音樂非常著迷，也特別喜歡法國的音樂。所以維勒決定在加入管弦樂團、開始固定的生活模式之前，再多當一年自由的學生，並拓展他對單簧管音樂的視野。

莎賓不知道該不該和維勒一起，因為她不想做一個附屬品，而且暫時也不想要繼續上課。在和兩個分別演奏單簧管和法國號的同學討論之後，莎賓對她接下來要做的事有了些想法：他們三個要放鬆一下，開著車、帶著帳篷去義大利（Italia）當街頭音樂家，順便賺一點零用錢；想到什麼就做什麼，莎賓不認為她對任何人有責任。三個人經過短暫的計畫後就出發了，沿途經過了佛羅倫斯（Firenze）到那不勒斯（Napoli），喜歡哪個地方就在那裡停留，並拿

出樂器演奏。

　　他們在義大利待了三個星期，一切都跟著心走，享受那裡的美，了解那裡的人、建築與自然，對莎賓來說，這就是生活的藝術（當然也包括了演奏音樂）。快樂的時光過得很快，莎賓後來回顧起這趟旅行，她說，這趟旅行為她理想的音樂家生活框架填入了具體的事物。對莎賓而言，真正的快樂是什麼？她在義大利找到了答案：能夠和其他音樂家盡情地演奏適合當下氣氛與環境的好音樂，並使音樂散佈在空氣中、圍繞著人們，使他們願意暫時駐足享受片刻當下的音樂氣氛。

　　在這趟旅行中他們三人相處得非常好，也因為非常了解彼此，所以他們互相包容也互相配合。人們願意聆聽他們的音樂並給予不錯的小費，使他們生活得很寬裕，還可以到處品嚐美食。當時的表演很輕鬆自由，想演奏什麼就演奏什麼；而且他們沒有公務纏身，就是開心

地待在一起。這美好的時光讓她想起了小時候和父親與哥哥一起去郊外野餐、並一同在樹下演奏樂器的記憶。能這樣感受到大自然才能使莎賓徹底放鬆，而在義大利就讓她有這樣的感覺。那裡的文化氣息濃厚，一切在藍天下的景象也是如此地美麗，這就是最理想的環境。對大部分路人而言，能聽到他們的音樂像是一場奇遇，很多人都露出笑容並願意停下腳步聆聽一會；只有一次有個菜販揮舞著雙手叫罵，想把他們趕走。很明顯地，這位菜販不想讓莎賓一夥人繼續演奏，在莎賓想用生澀的義大利語拜託他、讓他們再多演奏十分鐘之前，那男人就揮拳過來要揍人了。這是唯一一次最具體不喜歡他們表演的事件。

另外在一個溫熱的傍晚，這個三重奏樂團在佛羅倫斯的共和廣場（Piazza della Repubblica）表演，而那裡的人們都為他們帶來的娛樂感到開心。他們演奏了戲劇中的詠嘆調、嬉遊曲及

小夜曲,感覺那裡就像個戲劇舞台。一如往常地,當他們開始演奏後沒多久,人們開始靠過來,有些人會在他們的杯子裡投小費。大家感覺得出來,這些年輕人對他們正在做的事充滿了熱忱。有一位女孩在發現莎賓一行人和他們一樣來自德國後,便說服了她的父母邀請這三位親切的音樂家和他們共進晚餐。晚餐結束後,這一家人邀請莎賓一行人留宿在他們的度假住所。他們就這樣待在那裡許多天,這一家人招待了幾位學生們許多美食與紅酒,而他們也為這家人在屋子裡辦了場小型音樂會。幾天過後,莎賓一群人向這家人道謝,沒有互留姓名與聯絡方式便彼此道別,繼續他們的旅程。

這趟旅行理當在莎賓返國後變成回憶,但卻變成她之後進入柏林愛樂的契機;在某次演奏結束後,有一個男人緩緩地走向莎賓,詢問她是否之前在義大利街頭表演過。這男人是埃爾瑪·韋加騰(Elmar Weingarten),而他彼時是柏

林工業大學（Technische Universität Berlin）的社會學家。這時兩人還不知道彼此將來會成為非常好的朋友。

　　就是在義大利看見了莎賓一行人的這一眼，成了韋加騰往後人生的重大轉機，他後來成為了一名成功的音樂經理人。

　　在義大利旅行時，那些美妙的音樂讓莎賓對理想的生活有了更具體的想像。在過去的日子，莎賓總是為那理想的生活添上了不同的國家與文化，但受這趟義大利旅行影響的大框架總是不會變的。

　　夢想中的國度是怎麼樣的？「義大利那趟旅行是我目前唯一經歷過的夢想國度，」莎賓笑著說：「是我可以拋開一切並真正前往的地方。」莎賓在三週如夢的旅行結束後回到了德國，不但延續了學生生活，也同時接受了史密特音樂經紀公司為她安排的職涯。但莎賓有一個夢想，她要過有品質的生活。

Sabine Meyer Weltstar mit Herz

學徒與大師

「**你**有討厭的人嗎？」一位知名主持人在脫口秀節目上這樣詢問莎賓。她問起了三十年前的新聞。這段曾經引起騷動的歷史現在還是常被拿來作為談論話題，或許是希望能再知道更多的內幕。這名主持人想問的是當時發生在莎賓與五十五歲的知名指揮家卡拉揚之間的事件。這事件的男主角早就過世了，而莎賓在之後的職業生涯也非常順利，所以她現在才能對當時的事情侃侃而談。

　　莎賓笑了笑，然而所有認識她的人都看得出來這不是她自然的笑容，她在面對這個問題時向來都是這個反應。莎賓對主持人的提問感到失望，但也能理解記者總是想揭發新聞事件或傳聞的真相，所以他們根本不會在乎那已經是三十年前的事了。

　　莎賓曾在給克朗及其丈夫亞歷山大（George Alexander Albrecht）的留言簿中如此寫道：「沒有人因此發瘋還真是奇蹟，我絕對忘不了這些日

子。要是沒有你們的陪伴,我還真不知道該如何是好。無論如何,先前那些演出都還是非常棒的。這些日子以來發生的事情都可以寫成一本書了(就算要寫也讓我來吧)。」

　　莎賓沒有怨恨任何人,當然包括當時柏林愛樂的同事們,而她與卡拉揚及柏林愛樂之間的關係也為她帶來了很大的行銷效益。在過去幾年來,莎賓的名字總共被國際媒體提及了約超過三十七萬次,以至於有許多人就是在一九八一年至一九八四年間認識她的,而這個事件至今還是常在網路上及各個論壇上被提到。莎賓當時並不介意大眾藉由這樣的方式認識她,但現在對她而言,這件事已經成為歷史了,是當時那位二十三歲女孩的故事。許多音樂家在生涯中都曾受過某些傷害,但莎賓選擇用清楚透明的方式來為自己辯護,對抗那些對她的誤解與忌妒。莎賓真正的故事不是那些人與人之間的厭惡或是新聞的炒作,而是她的經

歷與教學生涯，這些便能證明她的音樂才能是無庸置疑的。

這件事也使大家看見了莎賓的能耐，她突破了長久以來的古典樂傳統：古典樂一直是屬於男性的專業領域，女性很難在其中占有一席之地。到底莎賓是如何突破這座男性堡壘，仍然存在著各種質疑與說法，現在就讓我們一起揭開這位音樂家的神秘面紗。

莎賓當時在史密特音樂經紀公司旗下是成功的室內樂演奏家與獨奏家，而且發展沒有受限，她把握各種可能性，可以是獨奏家、室內樂音樂家，也可以在管弦樂團中演奏。

莎賓的男友維勒在法國遇到蓋‧德普勒後中止了他的漫遊歲月，並申請加入慕尼黑愛樂樂團（Münchner Philharmoniker），希望能擔任單簧管演奏家。這個樂團是德國最受喜愛的樂團之一，然而吸引維勒加入的原因是樂團的首席指揮家塞爾久‧傑利畢達克（Sergiu Celibidache）。

雖然維勒的演奏功力讓人無話可說，但當他一上台，許多人看到他的一頭長捲髮便想拒絕他。然而對那位大名鼎鼎的指揮家來說，這似乎不成問題，維勒於一九八〇年的九月正式加入了慕尼黑愛樂樂團。他擔任了代理單簧管獨奏演奏樂手的工作，雖然他的能力足以獲得第一單簧管的職位，但能和這樣的大師合作已經讓他心滿意足。

當莎賓看到巴伐利亞廣播交響樂團在招募單簧管演奏家時，她立刻動了心，這樣就能和維勒住在同一個城市了。然而樂團招募的是第二單簧管，所以莎賓其實並不適合，何況她的老師丹澤也期望她能擔任第一單簧管；而且霍克斯對此也不贊成，他認為要成為一個成功的國際級獨奏家就不能在樂團裡工作。雖然現在有許多音樂家如艾曼紐‧帕胡德（Emmanuel Pahud）與阿貝利希‧梅爾（Albrecht Mayer）都兼做獨奏家及樂團演奏家，但在當時這是不可能

的。長笛演奏家詹姆斯・高威（James Galway）也嘗試過，但在加入柏林愛樂六年後還是離開了。同時擁有兩種不同的身份非常不容易，因為在樂團中無法享有獨奏家的自由，必須與其他團員配合，否則很容易被認為享有特殊待遇。

丹澤在北德廣播交響樂團時遇過同樣的問題，他會請假到其他地方演奏爵士樂或早期音樂，並請別人臨時代替他在樂團演出；其他團員雖然都噤聲容忍，但還是都看在眼裡。

莎賓後來還是報名了巴伐利亞廣播交響樂團的遴選並獲得參加許可。參加遴選者必須經過多次在樂團中演奏及獨奏的考驗，最後再由樂團委員會進行表決。莎賓演奏的莫札特協奏曲獲得評審委員的一致好評，而她演奏了貝多芬與韋伯（Carl Maria von Weber）的樂曲也獲得高度評價。因此大家決定提高對莎賓的標準，考驗她能否成功演奏華格納（Richard Wagner）的

《諸神黃昏》（Götterdämmerung），尤其是那著名的高難度單簧管演奏段落；這段落在第一幕的第二景與第三場景，藉由十六分音符以極快的節奏呈現。莎賓完美掌控了這首曲子，甚至在完成難度最高的部分之後臉上還帶著微笑。她就此擊敗了其他競爭者並得到了這個機會。

莎賓在一九八一年的秋天正式加入了巴伐利亞廣播交響樂團。她很快就融入了這個團體，只可惜沒有遇到特別重視單簧管的指揮，使她的才能無法徹底發揮。儘管如此她還是非常喜歡樂團裡的氣氛，不但認識了新朋友，也有許多人是她之前在聯邦少年管弦樂團就已經認識的。

如此一來，莎賓和維勒就在同一個城市生活了，順便也為她已經許久不變的生活帶來了些新氣象。莎賓很滿意這樣的生活。莎賓替自己在慕尼黑的施瓦賓格（Schwabing）找到了一個非常舒適的居所；她有時需要過過簡單的生

活，也許是看看書，也或許是和幾個朋友聊天度過一個美好的傍晚。

　　莎賓可說是以超乎要求的能力得到了第二單簧管的位置，巧合的是，維勒過去也贏得了許多音樂比賽，而他也沒辦法找到符合他能力的職位。

　　同時，經紀公司的制度也破壞了莎賓的努力，她過去曾和克朗與霍巴思在很多地方表演過，這些主辦單位也常常與他們接洽；然而莎賓如今只能婉拒這些機會，因為她無法直接與他們商談，必須透過經紀公司安排。莎賓喜歡自己計畫活動，並享受這種興奮的感覺。她希望能在作為職業音樂家與取悅大眾之間取得平衡點。

　　對於大眾，最能使莎賓獲得成就感的就是媒體對她的正面報導，這能使她充滿鬥志。史密特也越來越常讓莎賓參與管弦樂團的演出，這對她的國際生涯發展有正向的作用。莎賓接

受了柏林自由電臺（Sender Freies Berlin）的錄音邀約，演奏了布拉姆斯與馬替奴的單簧管奏鳴曲及四首阿班‧貝爾格給單簧管與鋼琴的曲目，也和克朗演奏了舒曼的浪漫曲、與凱魯畢尼弦樂四重奏（Cherubini-Quartett）演奏了莫札特的A大調單簧管協奏曲。莎賓也與法蘭克福巴赫交響樂團（Frankfurter Bachorchester）以及義大利佛羅倫斯五月音樂節管弦樂團（Orchestra del Maggio Musicale Fiorentino）合作，她的行程越來越滿。莎賓曾經有兩次因為疏忽而答應了兩場在同一天卻在不同城市的演奏邀約，最後只好讓維勒與哥哥頂替她，當然她也不喜歡這樣。有一次在一九八〇年，莎賓為了趕場只好搭飛機從慕尼黑飛到佛羅倫斯，而搭飛機的費用當然是超過表演報酬，但為了不違約沒有其他選擇。莎賓自己很清楚，她如此匆忙地演出是為了享受成就、享受聽眾的掌聲。後來，事實證明莎賓與維勒的結識對她來説無疑是非常幸運的事。維

勒非常了解莎賓，知道莎賓想要什麼、也知道
她的能力在哪，並為她評估一切。維勒後來甚
至開始協助莎賓排行程和給她建議，並協助拓
展她在如交響樂、室內樂、獨奏、單簧管與巴
塞管等各項長才。但問題是莎賓自己想要以什
麼作為主要發展？她因為擁有各種可能性而感
到興奮。

　　突然間莎賓的生活又有了改變的契機，
因為柏林愛樂在招募第一單簧管。原本的音樂
家要到南德當教授，並希望在那裡另外找到適
合的樂團工作。消息一釋出，便從世界各地湧
來了申請者，其中便包含了維勒、沃夫岡與莎
賓。這兩個男人後來獲得了測試邀請，一個是
莎賓的哥哥，另一個是她未來的伴侶。但這兩
個經歷豐富的人卻因為怯場，沒辦法完全發
揮。要獲得這個職位必須在樂團團員的表決中
獲得超過三分之二的得票數，然而最後卻沒有
任何人達到這個條件。

這次的申請莎賓其實只是抱著姑且一試的心態，因為她知道這個樂團之前從沒錄取過女性音樂家。莎賓鼓起勇氣申請了，反正她也沒有損失，況且她至今也沒有真正失敗過，不懂為何會有這樣的限制存在。莎賓後來沒有收到測試邀請，反正這是樂團的自由，所以她也沒有太失望。但這時在柏林愛樂中已經傳言四起，有音樂家、教授與經理人認為其中其實是有人符合他們的條件，那就是莎賓。他們已經從媒體上無數次讀過與這個名字有關的報導，而且莎賓早在許多年前就已經非常受到觀眾歡迎。莎賓的老師丹澤後來介入了這件事，他找上了德國音樂委員會主席理查‧雅各比（Richard Jacoby）博士。

　　過去大家已經議論過女性加入柏林愛樂這個議題。七○年代晚期就讀音樂學院的女性學生人數開始逐漸增加，而在許多音樂比賽中甚至有許多項目的得獎者人數是女性勝於男性。

柏林愛樂應該要對這樣的現象做出一些回應，如果他們希望錄取最優秀的音樂家，為自己設下這樣的限制似乎並不妥當；但其中有許多團員對此感到不以為然，他們認為應該繼續維持純男性的傳統。樂團之後在一次的全體大會中進行了「女性音樂家加入柏林愛樂」的議題討論，主要討論是針對樂團的素質，但最後仍遭大多數人反對；據說期間甚至還讓已婚團員的妻子加入，以女性的觀點討論。到底為什麼要如此大費周章？難道純男性樂團演奏出的音樂會比較不同嗎？

柏林愛樂之後進行了第二次單簧管獨奏家的遴選，但莎賓這次不想參加。她認為，反正只要她是女性就不會入選，還是省省吧。但是丹澤和莎賓說，現在兩性平權的議題正被廣泛討論，而她身為女性也有義務以行動聲援。莎賓非常猶豫，因為她本身對這次的遴選根本沒有動力；即使最後雀屏中選了，也可能是樂團

Sabine Meyer Weltstar mit Herz

希望藉由她女性的身分作為回應。然而莎賓一路以來獲得了非常多的肯定，而這些肯定是不分性別的，最後她下定決心遞出了申請函。

　　一九八一年的一月十七日，柏林愛樂舉行了第二次測試，受邀音樂家包括在第一次表現最優異的維勒與莎賓。一百二十位樂團團員就坐，舞台一端則有一台伴奏用的鋼琴。參加者接續著前一位上台演奏莫札特的協奏曲，當然莎賓也不例外。她的心情非常好，因為在這個音樂廳演奏出來的音樂效果非常地好。演奏全部結束之後就輪到團員進行表決；這次與第一次一樣，沒人獲得超過三分之二的得票數，然而理事長卻邀請莎賓進到他的辦公室。他希望莎賓能以臨時雇用的身分與他們一同出席幾場演出。維勒依然清晰記得莎賓當時諷刺的回答：「可是我是個女人。」這位音樂家回答道：「這並不成問題。」很明顯的，他們想用臨時雇用的形式來試探莎賓是

否有足夠的能力。後來柏林愛樂聘用了莎賓參加一九八一年五月四日及五日的演出。這場音樂會由霍斯特·史坦（Horst Stein）指揮，亞諾什·史塔克（Janos Starker）擔任獨奏，演奏了德弗札克（Antonín Dvořák）的大提琴協奏曲，以及莫札特的第三十八號D大調交響曲《布拉格》（Prague）。其中的豎琴演奏家伊爾佳特·赫爾密斯（Irmgard Helmis）是團員費茲·赫爾密斯（Fritz Helmis）的妻子，她從年輕就偶爾與柏林愛樂配合演出，而坐在她後面參與演奏的便是莎賓。

指揮家卡拉揚在兩次柏林愛樂的團員遴選都不在場，因為他住在奧地利薩爾茲堡，車程遙遠；而他常常需要與日本索尼（Sony）公司連絡討論古典樂的市場及音樂技術可能性。根據樂團規定，卡拉揚沒有參與樂團團員遴選的權利，而他也不曾行使過自己的人選否決權；這件事他全權交給團員們處理，而團員們也知道

Sabine Meyer Winter mit Herz

他希望從音樂家聽到什麼樣的聲音。卡拉揚自一九五四年起與柏林愛樂合作了二十七年，演奏出了讓世界為之驚豔的音樂。

莎賓非常訝異也非常開心，能以臨時雇用身份參加柏林愛樂的演出對她來說不僅是非常大的鼓勵，也是非常好的機會。

柏林愛樂後來對莎賓也產生了興趣，並為她又安排了另外的演出，參與由霍斯特・史坦指揮的柴科夫斯基第五號交響曲的演出。

有一天維勒接到了卡拉揚的電話，起初他以為只是惡作劇，但後來發現那說話的聲音的確就是奧地利指揮大師卡拉揚。卡拉揚沒在遴選會中聽過莎賓的演奏，但他希望莎賓能讓他親自聽聽她的音樂，期待能在下次的樂團排練中見到她，而且他會負擔莎賓的通勤機票。

一九八一年的夏天，莎賓去柏林見了卡拉揚。在樂團排練的休息空檔，卡拉揚讓莎賓上台，這是非常不尋常的事，而當時有幾位

樂團團員在場。莎賓一個人帶著單簧管站在台上，旁邊有一百二十張沒人坐的椅子，而卡拉揚和幾位樂團管理階層人員在台下看著她，一夥人坐在那看起來就像是評選委員。莎賓深呼吸並集中注意力，開始演奏莫札特的協奏曲；她沉浸在自己的演奏中，被音樂包圍讓她有安全感。不知道這位大師接下來會要她演奏什麼曲目？不知道他對自己的演奏評價如何？卡拉揚要求莎賓站在空蕩蕩的舞台上，就像一位獨奏家一樣。卡拉揚從樂團演奏曲目中點出了一些段落給莎賓不看譜地演奏，而莎賓成功完成了，她也知道卡拉揚在這些段落中想聽的是什麼。莎賓在其中一個段落故意耍了點花俏，卡拉揚聽出來了，並笑了笑。莎賓與卡拉揚一同回到他辦公室的路上，他問了莎賓之前的學習經驗與最近的工作，並對她的一切表示讚揚。然而莎賓並沒有想過，當下的一切會帶來什麼後果。

Sabine Meyer Weltstar mit Herz

也許很多人想知道莎賓接受卡拉揚邀請的原因是什麼，但得到的可能是被反問：「難道有什麼拒絕的理由嗎？有什麼好遲疑的？每個音樂家不都在等待這樣的機會？」

　　丹澤記得在卡拉揚與莎賓會面之後，他說莎賓可能會成為世上最優秀的單簧管演奏家，她竟能在沒有事前準備的情況下有如此棒的演出。莎賓不知道自己的音樂是否適合柏林愛樂，因為卡拉揚帶領的樂團是以厚實、飽滿的音樂著稱。人們或許想知道卡拉揚到底在莎賓身上發現了什麼，因為莎賓當時的音樂風格與樂團其實並不相同。卡拉揚的直覺告訴他，莎賓非常有天分，他在她身上看到了無限可能，而她與生俱來的穩健台風與自信使她散發出耀眼的光芒。

　　莎賓的音樂天分讓卡拉揚留下了深刻的印象，他甚至想馬上讓莎賓加入「他的」柏林愛樂樂團。這樣的單獨決定在柏林愛樂從沒發生

過。團員們希望這位七十三歲的大師能有點耐心，一切要按照規定來、必須經過大會表決通過才行，然而卡拉揚根本沉不住氣。

　　莎賓的音樂魅力在她與卡拉揚之間產生了化學反應。有些樂團團員對於卡拉揚的作法感到吃驚，有些人則對此表示反對。卡拉揚稱莎賓為「百年一見的奇才」，他甚至和柏林愛樂的經理說：「除了莎賓我誰都不要。」其實卡拉揚與柏林愛樂在決定權上的衝突並不難理解，因為卡拉揚在柏林愛樂的許多對外合作上都有干涉權，舉凡唱片錄製到電影配樂等等；而柏林愛樂因為隸屬於柏林市政府，導致團員們的收入不如許多國外的樂團音樂家，尤其是美國。

　　柏林愛樂與卡拉揚之間的信任逐漸黯淡，團員們不願意放棄他們的權利，也認為有義務要捍衛樂團的紀律。凡事都要按照規矩來，若不經由全體團員，至少也要徵求樂團委員會的

同意。

　　莎賓之後也沒對這事多想，依然以臨時雇用的身分參加演出，她對任何機會都抱持期待，對她來說演奏出好音樂才是最重要的。

　　當時柏林愛樂在每次演出前的彩排並不多，因為他們知道卡拉揚對曲子的要求；畢竟這是一個已經合作了二十五年的資深團隊，演出時只要照著他的指示做就對了。但對莎賓而言就不同了，一切都是新的開始。卡拉揚對莎賓提供了許多幫助，有時還會讓她進他的辦公室親自指導她樂曲的某些段落；莎賓對這樣的支持感到非常窩心，但她也察覺到了一些團員對這些額外照顧有所不滿。儘管卡拉揚一直以來都很照顧團員，願意敞開心胸聆聽他們的心聲，但如此積極地協助一位音樂家還是很不常見。莎賓非常開心能與柏林愛樂一起練習、一起演出，這也為她的生活增添了許多色彩。

　　然而一碼歸一碼，柏林愛樂又再度舉辦遴

選會，希望能找到合適的單簧管演奏家，而莎
賓這次也在邀請名單之內，唯一與前幾次不同
的地方是卡拉揚將親自出席。莎賓充滿自信地
站在舞台上，而她要演奏的仍是上回已經在大
家面前演奏過的莫札特協奏曲，只是這次多了
鋼琴伴奏。這一次莎賓依然完美地演奏完這首
曲子。待全部的音樂家演奏結束後，柏林愛樂
的團員們一如往常地到舞台後關起門來討論。
這次的結果照理說會對莎賓有利，團員們應該
對莎賓那情感豐富的演奏印象深刻，這個已與
他們多次合作過的單簧管演奏家展現了極佳的
演奏技巧與極高天分，而她的舞台魅力更是沒
話說。

　　卡拉揚在聽完莎賓的演奏後，相信團員們
的討論結果會對自己當初的決定有利。在決定
提供莎賓一年的試用期前，委員會表示前任的
單簧管演奏家因為離開樂團後的發展不如自己
的預期、希望能復職，要大家也將這個選項納

Sabine Meyer Weltstar mit Herz

入討論。隨之而來的是一陣沉默。大家不知道該如何是好，因為這種事從沒發生過。當初那位團員也許是因為日復一日的壓力才想離開，無論如何團員們都能夠體諒這些理由，他們最後決定要再給這為前團員一次機會，畢竟「一日夥伴，終生夥伴」，他們已經合作了那麼長的時間，本就是一個群體，但這卻使卡拉揚怒不可遏。

莎賓幾乎不敢置信，她後來竟然在巴伐利亞廣播交響樂團獲得了固定職位，而且已經與他們一同參與了超過一百場的演出。史密特作為一位經理人對此並未格外感到開心。按照規劃，他希望莎賓能從室內樂到交響樂、最後能在國際樂壇上占有一席之地，並成為閃耀巨星。

柏林愛樂事件差不多要平靜下來的時候，又出現了一個驚人的轉折。在一九八二年的五月有一位柏林愛樂的團員碰巧在薩爾茲堡復

活節音樂季遇見了這位之前離職的單簧管音樂
家，這位團員便問了他想回來的原因，而這位
離職的前團員告訴了他事情的經過，並表示他
後來如願在南德獲得了教授的職、同時在巴伐
利亞廣播交響樂團得到了單簧管首席的職位，
他希望能在那和莎賓一起演奏，所以不回柏林
愛樂了。

　　對於柏林愛樂的團員們來說，這件事令人
難以置信；但對卡拉揚來說，好機會又來了。
雖然莎賓當下是臨時雇用的身份，但卡拉揚希
望馬上讓莎賓加入他們，所以他又給了莎賓一
個與他們一同參加薩爾茲堡音樂節的演出機
會。

　　莎賓後來還被柏林愛樂團員組成的柏林愛
樂四重奏（Philharmonia Quartett Berlin）邀請一同至
日本參加演出並錄製唱片，一九八二年在柏林
的西門子別墅（Siemens-Villa）與他們一同錄製的
唱片成為了她在撕掉「青年音樂家」標籤後的

第一張唱片。其中包含了莫札特的單簧管五重奏（Klarinettenquintett KV 581），與由約瑟夫・庫夫納（Joseph Kuffner）改編韋伯作品的《前奏、主題與變奏》（Introduktion, Thema und Variationen）。這應該是史上賣最好的唱片之一了。

一九八二年的八月四日至二十八日，莎賓與柏林愛樂一同參加了薩爾茲堡音樂節，並在卡拉揚的指揮下演奏了理查・史特勞斯的《阿爾卑斯交響曲》（Alpensinfonie）。他們在整個音樂節只演奏這首曲目，這意味著莎賓將有很好的機會能和柏林愛樂磨合，並能更加了解樂團的音樂風格；她也很享受音樂節的氣氛與充滿社會名流的社交場合。

樂團之後又邀請莎賓一起參與在瑞士琉森（Luzern）的演出，莎賓也同意了。她認為藉由與團員們共同演出，可以讓他們多了解自己的音樂與個人特質，進而願意讓她真正成為柏林愛樂的一份子。

有一次柏林愛樂的單簧管演奏家卡爾・萊斯特（Karl Leister）因為健康因素無法與樂團一同前往美國參加演出，莎賓便再次臨危受命。在得知這次將在卡內基音樂廳（Carnegie Hall）演出後，她興奮到幾乎願意無酬演出，並且毫不遲疑地就答應了這個邀約。

　　這次的巡迴演出日期自一九八二年十月三日至十一月一日，演奏曲目包括了理查・史特勞斯的《阿爾卑斯交響曲》、馬勒（Gustav Mahler）的第九號交響曲、史特拉汶斯基的《眾神領袖阿波羅》（Apollon musagete）與布拉姆斯的四首交響曲。巡演從紐約（New York）至柏林的姐妹城市──洛杉磯（Los Angeles）的帕莎蒂娜（Pasadena）。這次除了莎賓之外，樂團還有另外兩名女音樂家，分別是演奏豎琴的赫爾密斯與另一位瑞士小提琴家瑪德蓮・卡魯佐（Madeleine Carruzzo），她在一九八二年六月二十三日的遴選中脫穎而出，自九月一日起擔任這個職位。

回程時莎賓有些尷尬，因為航空公司將她的座位升級到頭等艙，而其他團員們都坐經濟艙。但莎賓並沒有把這件事放在心上，因為她還沉浸在卡內基音樂廳的音樂中；這個音樂廳實在是太棒了，是個十分難得的經驗。莎賓記得每次團員們演出前在舞台上要就位時，卡拉揚都會以一種高傲的姿態對團員們比出手勢，要他們不要擋到他看見莎賓。莎賓回想，卡拉揚當時有種古代帝王君臨天下的傲氣，應該讓許多團員有不被尊重的感覺吧！這其實讓莎賓感到很彆扭，她寧願躲在其他演奏家背後。

　　這次在美國的演出相當成功，當地媒體甚至以「驚為天人」與「撼動聽覺」來形容這場由卡拉揚負責指揮的演出。自從大眾討論卡拉揚在納粹時期的身份以來，他重新獲得了高度的正面評價。許多名人爭相到後台與這位來自薩爾茲堡的指揮大師見面，其中包括了法蘭克・辛納屈（Frank Sinatra）、魯道夫・賓格

（Rudolf Bing）、夏爾·杜特華（Charles Dutoit）、祖賓·梅塔（Zubin Mehta）與班尼·固德曼。莎賓對當時在卡內基音樂廳見到固德曼的場景依然記憶猶新。

媒體很少談論到底誰是第一位與柏林愛樂合作的女演奏家，因為當時的演奏家名單上根本不會出現女性的名字。評論家安德魯·波特（Andrew Porter）就曾在《紐約客》（New Yorker）上說過：「我就不相信這些優秀的女音樂家是叫卡爾、彼得、赫伯特或曼弗雷德這種男孩子氣的名字。」理查·史提勒斯（Richard Stiles）曾在《星新聞》（Star News）中客觀地列出了三位女性音樂家的名字，認為第一位與柏林愛樂合作的女演奏家就是她們三人其中一位。（理查·史提勒斯，《星新聞》，〈音樂之神降臨〉，The God of music arrives，一九八二年十月二十日）

卡拉揚回到柏林後依然必須面對莎賓加入樂團的問題，而莎賓對於一年的試用期沒有異

Sabine Meyer Weltstar mit Herz

議。樂團的表決在卡拉揚眼中並不必要，這種態度惹惱了團員們，讓他們感覺自身權益受到了損害。

這些音樂家們在卡拉揚眼中只是孩子，他抱怨這些音樂家只是想利用這個機會向他展示自身權力。他們認為誰要是在這次的議題上投了肯定票，就是助長了卡拉揚的獨裁，團員們對樂團的影響力也將會逐漸縮小。卡拉揚無論如何都要達到他的目的；然而在莎賓的飛機座位升等事件後，各種傳言更是甚囂塵上，有些原本態度中立的音樂家們也因為卡拉揚的高傲態度而在這事件上轉投反對票，甚至連一些同是演奏吹奏樂器的音樂家也有此想法。

樂團的決議在一九八二年的十一月九日出爐，七十三位音樂家參與了投票，其中對於給予莎賓一年試用期僅有四張贊成票、七張廢票，其餘皆反對。

莎賓對這樣的結果無言以對，她從沒遇過

如此大的反對聲浪。雖然他們沒有被莎賓的努力給說服，但她還是能理解，也結交了許多朋友，尤其是弦樂器的演奏家。莎賓明白地說，她當時真的想和這些優秀的音樂家一起努力，追求更高水準的音樂，而選擇忍受這一切待遇是因為看在卡拉揚對她的照顧。如果能看看她當時的照片，也許不難想像她眼中的疑問，似乎在問著：「為什麼是我？」

許多同事們和莎賓說，希望她不要誤會，這個決定不是針對她，而是對於卡拉揚獨裁的抗議。莎賓試著理解，也想趕緊擺脫這些負面情緒。

莎賓接著回到了慕尼黑，希望能夠回歸到她正常的音樂生活。首先她再次加入了巴伐利亞廣播交響樂團，雖然柏林愛樂為莎賓帶來了不小的驚嚇，但與他們一同演出的經歷也帶來了正面效果。經理人史密特為莎賓規劃了越來越多的國際性演出，而且也經常與知名音樂家

Sabine Meyer Weltstar mit Herz

合作。莎賓越來越期待接下來的挑戰。

　　莎賓早就把與柏林愛樂之間的事遠遠拋在腦後了，誰知道這件事又再度因卡拉揚而起。卡拉揚對樂團團員們所作的決定感到不可思議，這樣的結果使他與團員們之間的信任幾乎徹底崩裂。卡拉揚在一九八二年的十二月三日憤怒地對這件事做出了回應，當天每個人都收到了一封卡拉揚的通知，他在信中表示對於團員們的決定感到失望，並且將禁止樂團額外包括唱片錄製等演出機會：

　　各位先生：

　　樂團中第一單簧管的職位已經閒置了一年，期間舉辦過多次遴選（而我多次皆不在場），可惜仍尋無解決之道。後來出現了一位優秀的人選，但結果證明這位德國公共廣播聯盟（ARD）的國際樂器大賽得獎者仍無法達到委員會的要求，即無法獲得此職位。

我們在遴選中認識了一位年輕的單簧管演奏家莎賓‧梅耶。為了測試莎賓的演奏技巧，她在我的指揮下與樂團共同參與了從柏林、琉森、薩爾茲堡到美國的演出。此後我便認為她具備獲得此一職位的所有條件，並對委員會明確地表達了我的想法。

　　一個月前，樂團在我的指揮下結束了在美國的巡迴演出，而樂團也為音樂史添上了新的一頁。這件事讓我感受到，我有義務幫樂團尋求更好的發展。

　　諸位拒絕給予莎賓‧梅耶女士一年的試用期，而此一職位也將繼續閒置。我想這件事在音樂界中是無法被理解的。

　　的確，「依據規定」你們對候選人的去留有決定權，但這件事也證明了，樂團與我個人對音樂家的判斷標準大不相同。我願意遵守樂團合約規定，但亦附有代價：

　　樂團即日起將會暫停參加薩爾茲堡音樂節與琉森音樂節，亦將禁止電視、影片與錄影帶等形式的表演

Sabine Meyer Weltstar mit Herz

錄製。

　　赫伯特‧馮‧卡拉揚　敬上

　　意思就是卡拉揚願意依照合約行事，而他也將行使他的權利，禁止團員們賺取額外收入的機會。這番話看似說得輕鬆，卻在柏林愛樂內掀起滔天巨浪。

　　團員們對此為之氣結，認為這根本是一封卡拉揚的恐嚇信，竟然把音樂和商業收益混為一談。

　　莎賓當時想與此事保持距離：「我只想好好做個音樂家。」她現在回想起來仍是這麼說，而身邊友人也是這麼認為。莎賓只想盡音樂家的本分，並不想牽扯進任何行政或政治上的問題。因為牽扯到樂團的國際聲響，並同時與城市文化有關，當時的柏林市議員與市長找上了卡拉揚。文化專業的市議員威廉‧柯芬尼

奇（Wilhelm Kewenig）希望能避免更多麻煩，更不願意讓這件事登上新聞頭條，所以他直接找上了莎賓，讓莎賓幾乎嚇壞了。這人竟然要讓一個二十三歲的年輕女性音樂家來解決男人間的衝突，她根本不知道該怎麼辦。柯芬尼奇希望大家能面對面解決，把一切攤在陽光下說清楚，並使一切事務盡快回到正軌上。

　　莎賓只好求助於丹澤，希望他能陪自己一起出席。漢諾威音樂學院於一九八三年一月九日舉行了第一階段的畢業考試，就在同一天，柯芬尼奇、丹澤與莎賓也約在漢諾威機場碰面。這場談話大致順利和諧，莎賓也說明了她在這事件中的角色與態度；莎賓不願意違反團員們的意願得到樂團的職位，但她願意在卡拉揚的指揮下繼續以臨時雇用的身分參與演奏。這位議員事後發出了媒體聲明稿，而莎賓也完成了她在漢諾威的室內樂畢業考試。

　　最後大家想出了各退一步的解決方法，

媒體報導柏林愛樂的經理彼得·葛爾斯（Peter Girth）博士希望柯芬尼奇能夠出面，表示希望樂團能提供莎賓一年的試用期，如此一來便能使卡拉揚與樂團的運作回到正軌上。莎賓不是已經清楚表明自己不願意違背團員意願拿到這個職位嗎？然而葛爾斯的職位在卡拉揚之上，而他卻不顧莎賓的意願。柏林愛樂採納了這個意見，他們於一月十九日再度舉辦了遴選會，並希望莎賓能夠參加。然而莎賓拒絕了，她不想再淌這灘渾水。

　　莎賓回到了慕尼黑，不願再與這件事有瓜葛；她很開心能在巴伐利亞廣播交響樂團有個位置，同時繼續為第二階段的畢業考試作準備。然而莎賓沒有意識到這件事還沒結束，後來卡拉揚打了電話給莎賓，向她表示他會在這件事上繼續努力，讓她在未來能重新加入柏林愛樂；這件事還沒完，也希望她再仔細考慮。這根本不是在與莎賓商量，而是在要求，她幾

乎沒有反對的餘地。卡拉揚沒辦法忍受眾人對他的反抗，但莎賓難道對自己的立場說得還不夠清楚嗎？莎賓向來也不善於拒絕別人，更不想得罪卡拉揚，所以她只好妥協。但她實在不知道，卡拉揚要怎麼在這樣的情況下讓團員們妥協。

幾天後莎賓在慕尼黑的排練中接到了葛爾斯的電話，他告訴莎賓，作為樂團經理得他有權利提供給她一年的試用期，而且無須經由團員們的許可。這使莎賓非常生氣，她無法想像這會導致什麼樣的後果。當天傍晚葛爾斯又打了電話來，他希望莎賓能把合約簽名後寄回給他，但莎賓拒絕了。葛爾斯的態度堅決，他說卡拉揚也希望如此，並不斷強調自己會承擔一切後果；葛爾斯當然知道這件事的嚴重性，但他顯然也認同卡拉揚的想法。莎賓和維勒說了這一切，他們當晚徹夜商量該怎麼應對。

這件事情非常棘手，多數的柏林愛樂團

員們對莎賓的加入投了反對票，但許多人又對莎賓說這並不是針對她個人，而是針對卡拉揚；就莎賓的記憶所及，她的演奏確實有讓團員們留下良好印象。莎賓之前的確想與這些優秀的團員們一起在指揮家卡拉揚的領導下演奏音樂、繼續與他們一同成長。卡拉揚給了莎賓很大的支持，而她也答應了卡拉揚，但如果莎賓現在拒絕了會怎麼樣？莎賓如今再次獲得了加入柏林愛樂這個世界知名樂團的機會，她心裡真正的聲音到底是什麼？她再三考慮後決定妥協。葛爾斯在一月十六日寄來了一年期的合約，自一九八三年八月二十四日起生效。莎賓簽名了，而接下來發生的事成為了全球文化界的焦點。

　　雖然團員們對此毫不知情，但葛爾斯的作法照規定來說是沒問題的；他們再三確認過沒有問題後，盡可能以最快速度通過決議及所有行政手續。團員們得知此事後十分氣憤，要求

解除葛爾斯的經理職務；但這是不可能的，因為他的合約簽至一九八五年。一場激辯就此展開，而當時的柏林市長里魏茨澤克（Richard von Weizsacker）急忙跳出來滅火。媒體也很快開始報導此事，有些報導實事求是、有些則加油添醋。有記者將莎賓描繪成一個好勝的女強人，但莎賓是個悶葫蘆，她只表示了很榮幸能加入柏林愛樂。

在莎賓當時接受的少數專訪中，她對親愛的巴伐利亞廣播交響樂團與慕尼黑鄭重道別再見，也表示很開心能在柏林獲得她夢想中的工作。（《柏林晨報》，一九八三年一月十八日）

《每日鏡報》（Tagesspiegel）引用了莎賓的說法：「我非常開心終於得到了這個機會，我會在這一年努力融入柏林愛樂這個大家庭。」

然而，這些報導內容對於《圖片報》（Boulevardpresse）來說都太過清淡了。舉例來說，若只是報導莎賓的所得與簽約金太沒有可

看性，必須換個方式直接描述她在施瓦賓格明亮豪華的住所，並具體描述她不但閱讀《音樂哲學》（Philosophie der Musik）期刊，還蒐集奇克‧柯瑞亞（Chick Corea）與艾爾‧賈諾（Al Jarreau）的唱片。

《圖片報》的一位記者有個想法，他送給莎賓一個「禮物」，並計畫在她拆開的瞬間拍下照片。包裝紙內是一幅鑲著金框的卡拉揚油畫像。莎賓勉強地擠出笑容，不然還能怎麼做？她的一舉一動都被相機拍下，而且一張照片勝過千言萬語，繪聲繪影的描述很快就迅速流傳。

《畫報》（Bild）當時下了這樣的標題：「莎賓‧梅耶——全德國都在談論的音樂家。」她們將莎賓描述成一名開朗的女孩，興趣是騎馬與閱讀；她住在慕尼黑施瓦賓格一間華美的房子裡，走廊上掛著卡拉揚鑲著金框的畫像。而對於這場音樂界的紛爭，莎賓表示：

「我很抱歉發生這樣的事情,但因為我已經答應過卡拉揚先生,所以我接受了合約。我認為他現在並不孤單。」(古斯塔夫‧楊德克,Gustav Jandek,《柏林畫報》,Bild Berlin,一九八三年一月十九日)

莎賓後來依照既定行程回到了漢諾威,準備完成她第二階段的畢業考試,這次考試是公開的演奏。《柏林晨報》對此寫道:「這所音樂學院擠進了四百多位聽眾,而莎賓‧梅耶演奏了布拉姆斯、貝爾格與史托克豪森(Karlheinz Stockhausen)的曲目,現場響起了如雷的掌聲,證明這名音樂家果然名不虛傳。」(E. B.《柏林晨報》,一九八三年一月十八日)

維勒建議莎賓——不要說太多,直接用演奏證明自己的實力那是的。而這次媒體的口徑一致,認為莎賓只是被夾在中間的「女孩」。《每日鏡報》如此說道:「莎賓只是卡拉揚無法達到目的的犧牲者,這一切不能歸咎於

Sabine Meyer Weltstar mit Herz

她。」（一九八三年一月十八日）；《南德日報》也對莎賓表示同情：「在應當享受音樂教育的年齡就要面對如此激烈的爭鬥，況且還不被理解，這對一個二十三歲的女孩來說的確不是件容易的事。」而他們在文末也引述了莎賓的話：「知道有如此多的人反對我，我真的不曉得該怎麼辦。」阿金‧左恩斯（Achim Zons）說道：「一方面樂團拒絕了莎賓，另一方面卡拉揚又介入說：『我沒辦法不管這事。』莎賓能做的只有祈禱、等待，希望這一切可以早日結束。」（阿金‧左恩斯，《南德日報》，一九八三年一月二十日）

有些女性想將莎賓塑造成女權先鋒的形象，但獲得的迴響卻不大：「莎賓從沒想過要把這件事塑造成性別對抗。」

依照合約，莎賓必須離開她長久以來在慕尼黑的庇護之地──巴伐利亞廣播交響樂團，並且努力融入新環境。這動盪的環境也讓莎賓

充滿了挑戰與鬥志，她認為這時候應該要嘗試一些新的事情，於是便和維勒與沃夫岡一起為母親艾拉的生日辦了場小型的巴塞管演奏會，而屬於他們三人的樂團「克拉隆三重奏」（Trio di Clarone）就此誕生。樂團在這動盪的時期於歐羅茲海姆組成並非偶然，因為對莎賓來說，音樂是她的生活必需品，就像食物與睡眠一樣，他們透過克拉隆三重奏傳達的音樂精神至今仍然活躍著。「當初根本沒人相信我們會成功。」維勒笑著說道。樂團的成立為他們日益平淡的生活增添了幾分色彩，沒有比單純享受音樂更美好的事了。

莎賓的生活並沒有因為等待柏林愛樂而停擺，至八月底正式開始在柏林愛樂的工作前，莎賓共有二十四場演出，所以她根本沒時間想以後的事。除了克拉隆三重奏，莎賓也與凱魯畢尼弦樂四重奏及維也納弦樂六重奏（Wiener Streichsextett）搭檔演出莫札特與韋伯的曲目，

Sabine Meyer Weltstar mit Herz

而莎賓皆擔任獨奏家的角色，且足跡遍及波鴻（Bochum）、霍夫（Hof）、里約熱內盧（Rio de Janeiro）、聖保羅（São Paulo）及施萊斯海姆（Schleißheim）。這段時間她接受訪問時，談論的話題都與音樂及單簧管有關。

　　莎賓在這期間也收到EMI音樂製作公司的唱片錄製邀約，而從中牽線的便是史密特音樂經紀公司的經理人霍克斯。他將莎賓介紹給他的好友——德國EMI公司的製作人赫佛里德·奇爾（Herfrid Kier）博士。奇爾博士說道：「讓我印象深刻的不是莎賓的演奏技巧，也不是她的優美音色，而是她演奏時翩翩起舞的模樣。莎賓讓我想到杜普蕾（Jacqueline Du Pre），我常常覺得她的大提琴都快被她的膝蓋夾壞了，而莎賓則讓我覺得她的單簧管撐不到整場演奏結束。她幾乎是在詮釋舞蹈病（Veitstanz，註：指身體不由自主地擺動，像在跳舞一樣），全身散發出強烈的個人特質。我認為莎賓結合了精湛技術、優美音

調與自在舞動的演出，絕對能為她開創成功的音樂生涯。」

　　一九八三年的六月四日，奇爾博士在蘭河畔的維勒堡（Weilburg an der Lahn）聽了莎賓在符騰堡室內管弦樂團（Wurttembergischen Kammerorchester Heilbronn）與約格・法博（Jorg Faerber）的演出，這場演出令他印象深刻。但保守起見，奇爾博士並沒有馬上談起錄製唱片的事。幾天後他又帶了傑爾德・柏格（Gerd Berg）一同前往塞利根斯塔特（Seligenstadt），再聽一次他們的演出。柏格是EMI公司經驗老道的業務經理，這次演出的鋼琴手是當時已經很有名的魯道夫・布赫賓德（Rudolf Buchbinder），而大提琴手是海因里希・席夫（Heinrich Schiff）。柏格聽完莎賓的演奏後，馬上就想要為她錄製唱片，而幾天後他們就在錄音室碰面了。

　　讓柏格與奇爾博士驚訝的是，莎賓並沒有被這專業的排場給嚇到，反而是他們見識到了

莎賓不同的一面——強勢與堅持。這裡說的特質並不是指莎賓的人，而是形容她的音樂。從莎賓的音樂聽得出來，她想藉由音樂讓聽眾獲得嶄新的體驗，並使大家沉浸在古典音樂的世界中。從中能夠感受到她的音樂說服力與她的堅持。在音樂世界裡，莎賓不怕衝突，也不畏懼爭執。

在這張唱片中他們希望能收錄布拉姆斯的A小調單簧管三重奏（Clarinet Trio, Op.114）與奏鳴曲。先前的排練也都進行得非常順利，但莎賓後來卻發現鋼琴家魯道夫・布赫賓德詮釋布拉姆斯的鋼琴與單簧管奏鳴曲的方式與她理解的非常不同。莎賓數度打斷演奏，並告訴布赫賓德她認為較恰當的詮釋方式。他們很快理解了莎賓的想法，而且她對收錄在唱片中的成果也絕不妥協。莎賓希望能為聽眾完美地呈現這首樂曲，她希望為大家帶來耳目一新的感覺，但代價就是要用更長的時間來排練。莎賓非常熟

悉這首樂曲，也確信用什麼樣的方式來呈現是最適合它的。莎賓認為好的音樂必須要能打動聽眾的心，並與之產生共鳴。最後是在柏格的調解下才結束爭論，雖然布赫賓德也許仍在心中對莎賓的傲氣感到不滿，而他也妥協並承認莎賓才是對的。無論如何，大多數人對於莎賓的才華都願意給予肯定，並繼續為她尋找合適的曲目。之後選定的樂曲是貝多芬的鋼琴三重奏，而莎賓等人對這首曲子非常熟悉，並用最合適的方式來呈現。事實證明他們的做法完全正確，因為這張專輯後來得到熱烈迴響，並且不斷再版。

同一時間在柏林的氣氛也稍微和緩了，七十五歲的卡拉揚在莎賓簽署了合約後也廢除了樂團的禁止令，一切又再度恢復了生氣。在一九八三年的八月底，隨著莎賓的合約即將生效，媒體又再度關注起這件事：「莎賓從一開始便強調：『在這一年的時間中，我不想要獲

得任何特殊待遇，只想好好當個單簧管演奏家。』」（《柏林報》，Berliner Zeitung，一九八三年八月二十一）

然而一切卻不如莎賓想的順利。一九八三年八月二十四日起，莎賓於柏林愛樂的合約生效，她努力忽略批評的聲音並專心於音樂上，同時也善待她較熟識的同事，往往也獲得正面的回應。

當年秋天，莎賓與柏林愛樂四重奏前往日本演出。她與這個樂團在一九八二年的夏天就曾一起錄製過唱片，其中成員包括了第一小提琴手愛德華・傑恩科夫斯基（Edward Zienkowski）、第二小提琴手華特・索勒菲德（Walter Scholefield）、中提琴手土屋邦雄（Kunio Tsuchiya）與大提琴手楊・迪索霍斯特（Jan Disselhorst）。這次的巡演從京都到名古屋，又從東京到大阪；演出的曲目包括莫札特的單簧管五重奏，作品581與韋伯的單簧管五重奏，作品

34，而這趟旅程也加深了彼此之間的友誼。

　　莎賓認為在柏林愛樂的這段日子相當充實。與其他演奏家一樣，莎賓剛加入樂團時也遇到了些挑戰。「剛加入樂團時，幾乎每一首曲子對我來說都很陌生，包括布拉姆斯、貝多芬、柴科夫斯基的奏鳴曲，而且我必須在短時間內跟上大家的腳步。由於當時每週有兩場表演，我們常要在七天內準備好六首曲子，每場表演都有一首序曲，而在中場休息前後又各有一首交響曲。我常常在夜裡躺在床上，頭上帶著耳機、手裡拿著單簧管或樂譜練習；我必須要對這首曲子瞭若指掌才能跟得上大家。有的時候一首曲子我在演出前幾乎沒有完整演奏過，而其他演奏家卻都演奏過無數次了，熟練到幾乎可以倒著來，所以我坐在台上時常常緊張到不行。」

　　卡拉揚當然給予了莎賓非常多的協助與支持，如同莎賓說的：「卡拉揚說話總是切中要

點，他常常提醒我需要改進的地方，我也很感謝他常撥空指導我的獨奏。」當然卡拉揚對莎賓的照顧看在許多人眼中並不是如此，樂團中的氣氛又逐漸冰冷；同時有些人開始談論起莎賓在樂團中的適當性，他們認為莎賓的演奏風格與樂團的路線根本不同。

莎賓的音樂使她在柏林愛樂陷入了困境。卡拉揚是一路維護樂團音樂風格的人，然而他卻選中了莎賓，為什麼？莎賓的風格閃耀，同時音色亮麗活潑，與卡拉揚領導的柏林愛樂屬於截然不同的風格。然而卡拉揚也反駁，他希望樂團的音樂不要一直是冰冷的，要多一點生氣，莎賓的音樂對他的要求而言是恰到好處。

在加入柏林愛樂初期，莎賓拒絕了許多額外的演出機會，但她仍與許多國際知名樂團合作，如克拉隆三重奏、哥本哈根廣播交響樂團（Radio Symphony Orchestra at Copenhagen）、凱魯畢尼弦樂四重奏與克里夫蘭弦樂四重奏（Cleveland

Quartet），並在其中擔任獨奏家或室內樂演奏家的工作。

一九八四年三月，EMI音樂公司再度計畫邀請莎賓擔任獨奏家，與符騰堡室內管弦樂團及指揮家約格‧法博錄製唱片。然而時間過的越久，莎賓就越覺得樂團正在消耗她的心力。莎賓開始感受到，她迎合卡拉揚的希望便是虧待了自己；這裡的每一天都使她感到神經緊繃，而這與她當初的期望並不相同。卡拉揚與樂團間的紛爭依然持續，她根本不想被牽扯進來，然而這條件卻沒寫在合約上。莎賓就像樂團中的關鍵因素，每天都拉扯著大家的情緒，好像問題是在她身上一樣。

理查‧奧斯本（Richard Osborne）在他所撰寫的卡拉揚傳記中提到當時卡拉揚與柏林愛樂之間的互動：「在針對莎賓的投票日即將來臨前，一九八四年薩爾茲堡音樂節的氣氛異常低迷。當時EMI公司的歐洲古典樂專員彼得‧愛

Sabine Meyer Weltstar mit Herz

華德（Peter Alward）寫了封信到倫敦給公司的國際製作人彼得‧奧德理（Peter Andry），告訴他自己認為最後葛爾斯與莎賓會走人。同時他也寫道，柏林愛樂在卡拉揚指揮下的音樂已經不如以往，貝多芬的第九號交響曲聽起來不夠熟練、柴科夫斯基的第六號交響曲聲音太大、速度也太快了，只有《查拉圖斯特拉如是說》（Also sprach Zarathustra）有達到水準。至於在《羅恩格林》（Lohengrin）中，卡拉揚則是過度強調了人聲的部分。」（頁866）

　　表決莎賓續任的日子又來了，那天是五月二十三日，而莎賓明顯地感受到團員們想要極力否決的想法。莎賓不想要那麼敏感地察覺人家的想法，但音樂家天生的敏感與感性使她無法做到。而華格納的《羅恩格林》使莎賓瀕臨崩潰邊緣。這首曲子幾乎拆毀了她的情感防禦機制。

　　理查‧奧斯本寫道：「在《羅恩格林》演

出前的十分鐘，葛爾斯發現莎賓的眼淚隨時都會潰堤，他不能讓莎賓在這樣的狀態下上台；葛爾斯知道，那會使莎賓遭受批評與流言攻擊。卡拉揚對此不以為意，他認為柏林愛樂已經不再是他的樂團了。」（頁867）

　　事件發展至一九八四年三月底，莎賓認為自己已經沒有辦法用平常心去看待這一切了，而這些煩惱佔據了她在音樂上的心思。莎賓知道她現在的狀態沒辦法與符騰堡室內管弦樂團及約格‧法博錄製唱片，她沒辦法隨心所欲地演奏音樂，便拒絕了錄製專輯的邀約。當時莎賓周遭的許多人都為她的狀態感到擔憂。

　　莎賓決定要休息一陣子，單純地在家聽音樂、一個人演奏或與朋友們聊天。莎賓與她在柏林最可靠的朋友埃爾瑪‧韋加騰談論了這件事，韋加騰提出了一個聰明的建議，他要莎賓去尋求前任柏林愛樂的經理人沃夫岡‧史特雷瑟曼（Wolfgang Stresemann）的建議。史特雷瑟

曼在離開柏林愛樂後仍與樂團及卡拉揚保持良好的關係，他以柔軟的交際手腕聞名；最後也證明，史特雷瑟曼的確為莎賓指引了正確的方向。他協助莎賓理出頭緒：在接下來的五年有什麼目標？自己是否真的想成為柏林愛樂的一員？莎賓在腦中考慮了一下，很快就得到了答案：這一切不是她真正想要的。她很享受與樂團一起演奏，但更喜歡與不同的室內樂團合作，並參加各種大大小小、不同形式的演出，並巡演各地。她喜歡展現音樂的各種不同面貌、演奏各種不同風格的樂曲，也希望有幸福的家庭生活；或許她也想當老師，然而這些都是柏林愛樂無法給予她的。

　　莎賓找到了這個問題的出路，她這次要自己掌握自己的命運。於是莎賓在一九八四年五月十一日、她的續任表決前夕寫了封信給柏林愛樂的管理委員會：

親愛的魏因斯海默（Weinsheimer）先生與柴帕瑞茲（Zepperitz）先生：

　　我在此向目前所屬的柏林愛樂樂團表示，我願在一年的試用期結束後放棄續聘的機會，而做此決定的原因如下：

　　我與樂團的合約即將結束，屆時將會有一場針對目前第一單簧管職位的續聘表決。此表決理當針對音樂能力進行評估，然而它卻將受到許多問題的干涉，而這些問題並不僅是與我個人的態度有關，在此我就不多做贅述。既然這項表決已經失去了應有的目的，那麼也就沒有存在的必要。也許樂團方面在程序上仍必須進行表決，那麼我便有義務要放棄這個機會。

　　然而這並不是我做出此決定的關鍵原因。真正的原因是我意識到了我的去留導致了樂團與指揮家間不可預測的紛爭，這對我來說是相當沉重的負擔，也是讓我離開的主要因素。況且這紛爭也使卡拉揚先生與樂團間長時間建立起的夥伴關係受到損害。

Sabine Meyer Weltstar mit Herz

與卡拉揚先生的合作對我來說意義重大，而他對
我的信任與支持也讓我非常感激。倘若大家願意，我
也希望未來還有機會與樂團或各位音樂家們合作。

　　在此我特別感謝那些曾經提供我協助或對我表示
讚賞的人，謝謝你們。

　　莎賓‧梅耶 敬上

　　附註：請務必確保樂團的大家能夠讀到這封信。

　　莎賓的作法相當明智，而且真誠又低調。
這封信傳達了莎賓的理性與堅決，她掌握了決
定權，並以明確又不傷人的方式清楚解開了這
個結。信件內容不是要與團員們斷絕關係，也
不是一個公開的挑釁，更沒有夾雜在語句間的
暗諷。莎賓成熟地扛下了責任，展現出了古典
音樂家的氣度與風範。

　　「這件紛爭的問題當然是在卡拉揚身

上。」莎賓回想道：「他對我來說一直都相當有男子氣概，但我相信當他看到到這封信時還是嚇壞了，因為我為這件事做了結尾。」在寫完這封信後，莎賓感覺又恢復了活力。莎賓的笑容回來了，而她的音樂又再度充滿了色彩，獨特且充滿生氣。

委員會在收到莎賓的信後很快就做出了回應，畢竟莎賓曾是屬於他們中的一份子，而這也是為了樂團好：

我們知道您從加入樂團一開始就碰上了許多問題，而我們對於造成您如此大的麻煩誠心地感到抱歉。我們真心認為您是一位非常棒的音樂家與同事。

莎賓將他們誠摯的回覆放在心裡。之後她於一九九八年與克勞迪奧・阿巴多（Claudio Abbado）一同演出，而EMI公司將這場單簧管演奏會錄了下來並在之後以音樂光碟形式公開發

行。

爭議事件尾聲：

卡拉揚對此感到難過，但他看的出來與莎賓是無法繼續合作下去了。卡拉揚回到了薩爾茲堡，畢竟他必須尊重莎賓的抉擇。

樂團經理葛爾斯博士在合約結束前就被迫離職了，而他剩下的合約任期由當時八十歲的史特雷瑟曼接手。他向樂團允諾權力平分，同時也對卡拉揚在樂團中的角色給予尊重。

卡拉揚與柏林愛樂間的紛爭在柏林音樂節藉由巴赫的彌撒曲達成和解。卡拉揚在給史特雷瑟曼的信中寫道：「這首曲子深刻傳達了基督教的仁愛精神。它為這場紛爭畫下了句點，也為我們找回以往共同努力的目標……。」卡拉揚用幾乎是戲劇性的方式詢問團員們是否願意接受他的回歸，而每位團員都給予了肯定的回覆。卡拉揚對這件事也感到了疲累，他願

意妥協，不再就這一年試用期的爭議上多做文章或探討其中的正確性。一九八五年十二月七日，柏林愛樂與卡拉揚慶祝了彼此合作的三十週年紀念。

鄉村音樂家 II：克拉隆三重奏

在二〇一二年的某個週三下午五點整，克拉隆三重奏的成員們在敍爾特島（Sylt）上位於凱頓（Keitum）的聖塞味利教堂（Kirche St. Severin）中排練。教堂的風琴手與唱詩班領唱亞歷山大・伊凡諾夫（Alexander Ivanov）邀請莎賓一行人在當地著名的週三系列活動中演出。莎賓與維勒自呂貝克（Lübeck）前來，而沃夫岡則從卡爾斯魯爾出發。三人已經在飯店裡一起喝過下午茶，他們非常開心能在這古老但仍保存良好的建築中演出。兩條木製長廊與中世紀的洗禮池替這地方營造出了特別的氣氛，而木製的半圓壁龕則能產生特殊的回聲，吹奏樂器在這裡演出的聲音顯得格外飽滿與厚實。

三人在教堂的排練中，藉由聲學調整自己的音樂動態與節奏。三人分秒不差的到達演出場地，這對專業音樂家來說是理所當然的；而真正令觀眾感興趣的是，這個三重奏樂團的成員竟然是一家人：莎賓・梅耶與她的丈夫萊

176 Sabine Meyer Weltstar mit Herz

納‧維勒,再加上她的哥哥沃夫岡‧梅耶。三人一見面就忙著互相交換生活中的新鮮事,維勒說道:「我們大家都太忙了,連見面都是在工作場合。」當時的演出曲目包括莫札特的詠嘆調、史特拉汶斯基與普朗克(Francis Poulenc)的作品。除了正規曲目,他們的演出往往會有新奇且出奇不意的表演。維勒是控制氣氛的好手,當聽眾越是對演出興致高昂,他越是吊大家的胃口。維勒的經驗告訴他,聽眾對各種演出的接受度是很廣的,大家往往是抱持著好奇心來聽他們的演奏。

　　對媒體與活動主辦單位來說,莎賓就像是克拉隆三重奏的代言人,因為相較於沃夫岡與維勒,大眾的確對莎賓比較熟悉;所以有的時候莎賓的名字在活動海報上會比較大,有時甚至只印出莎賓的個人照,這也是莎賓很難避免的。沃夫岡與維勒當然也了解這是相當好的行銷手法,但了解歸了解,接受又是另一回事。

三人之間的合作在某方面來説相當令人訝異，他們在二○一三年三月五日還為樂團成立三十週年舉行慶祝，能夠撐過那麼長的歲月的秘訣，無疑就是對彼此的絕對信任。

克拉隆三重奏的最主要組成因素在於三人對音樂的一致要求。莎賓説：「對我而言，我們三人的合作原因是他們倆夠優秀，而我們三人之間的互信也因此日益增長。」沒有任何其他的音樂家能像沃夫岡與莎賓在演奏上如此契合，畢竟哥哥是她從小練習音樂的夥伴；而在學習音樂的路上莎賓也一直以他為榜樣，倆人一起演奏總能激發出特殊的火花。「與家人一起演奏帶來了很大的助益，」莎賓説：「一般人絕對沒辦法想像那有多神奇。」家庭就是克拉隆三重奏的組成核心概念。

三人一時興起，決定要在家鄉歐羅茲海姆為母親艾拉的生日舉辦小型演奏會，而他們選擇的樂器是別具意義的巴塞管。儘管巴塞管是

Sabine Meyer Weltstar mit Herz

莫札特最愛的樂器,但它受到的矚目仍不比許多樂器。巴塞管給人的印象仍停留在莫札特的輓歌與《魔笛》(Die Zauberflöte)中伴隨著薩拉斯妥(Sarastro)給人的陰森感。另外在莫札特的歌劇《狄托王的仁慈》(La Clemenza di Tito)中的詠嘆調〈不再有絢麗的花環〉(Non più dei fiori),維德莉亞(Vitellia)也是將死亡視為唯一的出路。

　　許多人都很好奇莫札特特別為巴塞管三重奏所作的嬉遊曲聽起來如何,但由於它在演奏上有一定的難度,又很難找齊三位吹奏巴塞管的演奏家,而且在彼此配合上又必須有極大的耐心,所以這首曲目很少被演奏。這三位同向丹澤學習的音樂家深深地陶醉於巴塞管的聲音,便扛下了這個任務,希望能傳承這首曲子,將它介紹給大眾。由於三人的音樂特色相近且極具默契,他們將這首樂曲發揮得淋漓盡致,使聽眾能夠感受到音樂的耀眼光芒。

一九八三年是個特殊的時間點，莎賓加入
柏林愛樂後，她的生活便不再平靜，那時也是
她第一次意識到不是所有人都是如此友善，而
這時克拉隆三重奏成立了。莎賓在這裡能與哥
哥及當時的伴侶一起自在演奏音樂並沉靜於其
中；莎賓也只有在這裡能找到音樂中真正的自
我，可以隨意演奏、自在表達，也可以從維勒
與沃夫岡那得到對單簧管演奏的相同看法。莎
賓的音樂在當時因為音色與風格等各種條件不
符合柏林愛樂而遭受批評，她自己也為了要融
入大家而努力調整。

　　克拉隆三重奏創立的這個偶然時機點得到
了相當大的行銷優勢。因為一九八三年當時大
家都想知道柏林愛樂與指揮家卡拉揚之間的關
係會如何發展，對介於兩者之間的莎賓的演出
也引頸期盼。當時從世界各地湧來了大量的邀
約，但莎賓無法全部接受，所以克拉隆三重奏
就成為了相當好的回應。對莎賓一行人來說，

這是一個用來宣傳巴塞管相當好的機會。這次他們是巴塞管三重奏,唯一的問題是曲目,因為除了莫札特的嬉遊曲外就幾乎沒有為這樂器所作的樂曲了。巴塞管可以說冬眠了近兩百年,除了莫札特的作品還有什麼選擇?為了避免挑選評價較差或改編的曲目,三位音樂家趕緊著手研究這個問題,為他們的演奏曲目挑選配角。

一開始每個人都各自帶來了當代的獨奏曲,莎賓選了史托克豪森一九七七年的《友情》(In Freundschaft)、維勒看中了藍迪尼(Carlo Alessandro Landini)的單簧管獨奏輓歌,那是這位義大利音樂家在一九九八年看了小丑狄米特里(Dimitri)的表演後寫下的。沃夫岡則中意梅湘(Olivier Messiaen)一九四〇年的單簧管獨奏作品《群鳥之淵》(Abime des oiseaux)及羅馬尼亞作曲家歐拉(Tiberiu Olah)一九六三年的單簧管奏鳴曲。

還有哪裡能聽到莫札特為巴塞管所作的音樂呢？維勒首先從莫札特作品編號著手，從中尋找其歌劇中詠嘆調的巴塞管演奏。這些版本不一定是源自於莫札特，但既然寇海爾（Kochel）先生將這些曲目納入莫札特的作品清單中，也算是對其傳達莫札特精神的保證。這些源自於莫札特作品的改編曲如《唐·喬凡尼》（Don Giovanni）、《費加洛婚禮》（Le Nozze di Figaro）、《女人皆如此》（Cosi fan tutte）、《魔笛》與《狄托王的仁慈》皆改編自修史泰德（Rainer Schottstädt）之手，他是科隆古澤尼希管弦樂團（Kolner Gurzenich-Orchesters）的第一位低音管演奏家。

　　維勒還找到了一些特殊的曲目，例如為三位聲樂家與三位巴塞管演奏家所作的《小夜曲》。這首樂曲據推測可能是莫札特當時與他的朋友高德菲爵士（Gottfried von Jacquin）共同作曲。寇海爾為它編上了作品編號549。

Sabine Meyer *Weltstar mit Herz*

要打造一個單簧管與聲樂共同演奏的表演無疑是項挑戰，而且他們不想光拿與莫札特同時期的作品虛應，所以只好加緊腳步，努力為演出增加可看性。參閱了二十世紀的作品後，他們找到了史特拉汶斯基為女高音與三支單簧管所作的《貓的搖籃曲》（Berceuses du cha），這是首充滿俄國色彩的曲目。其他曲目還有同樣是史特拉汶斯基的《給甘迺迪的輓歌》（Elegy for J. F. K.）、由伯特威斯爾（Harrison Birtwistle）改編的五首出自巴赫的合唱曲，及賽伯（Mátyás Seiber）為女高音與單簧管所作的《晨星之歌》（Morgensternlieder）。同時也以俄羅斯音樂家丹尼索夫（Edison Denissow）、艾曼紐‧巴赫（Carl Philipp Emanuel Bach）及其他由修史泰德所改編的莫札特樂曲作為陪襯。

　　這些曲目從表面上看來可能非常不同，例如它們的年份與內容，但它們都有著相似的迷人特質。或許莫札特當初已經料到，這些曲

目共同由單簧管演奏會如此迷人。莎賓、維勒與沃夫岡三人藉由樂器共同譜出了一首首的樂詩，巴塞管扎實的音色漫布在整個空間，傳遞了豐富的音樂情感。三人與聲樂家搭配在一起互不遜色，曲風從巴赫用來陪襯聲樂序曲的風琴演奏，跨足到莫札特悲傷曲調的三重唱，類型也相當廣泛。

這場表演為克拉隆三重奏開創了許多面向的可能性，而他們此後也獲得許多風格自由的演奏邀約，並常受邀至美國、中國、日本、非洲與歐洲的其他國家演出。

三人對當時受歌德學院（Goethe-Institut）邀請至東非與西非的巡演記憶猶新，這樣的旅行經驗在八〇年代是相當難得的，因為當時大部分這樣的訪問都是與政治、外交相關，而且也並不安全。當時的烏干達大使就將他們安置於貴賓室，以免遭到搶劫或其他意外。他還給了三人一面鼓，若有緊急狀況就能立刻通知大家。

他們那時都還年輕且沒有牽掛，並不排斥來場冒險。後來維勒在辛巴威（Zimbabwe）的哈拉雷（Harare）遇到了一位年長的英國人，他們一起談論了與巴塞管有關的話題，維勒很快就發現道這人竟然非常了解巴塞管這項樂器：「我後來在歐洲再也沒遇到過像他這樣的巴塞管專家了。」維勒回想道。他們希望能將這些回憶出版，也暫定了書名叫做《與巴塞管相遇在布瓊布拉》（Mit dem Bassetthorn in Bujumbura）。

　　三人當時對音樂的喜好也各有不同。莎賓喜歡低音，但那往往是伴奏的功用。「低音的功用可是很大的。」莎賓笑著補充：「音樂的衝擊力與節拍的動感可都是源自於此。」預料到沃夫岡想要回應什麼，莎賓急忙說道：「這我可真的是比他們倆厲害。」維勒開完笑地自嘲：「我資質平庸卻還能走到今天，也算不簡單了。」

　　莎賓說維勒是很好的平衡者，他可以把她

與沃夫岡從一股腦五花八門的想像中拉回來；但維勒說莎賓與沃夫岡才不需要另外一個人來幫忙，他們倆就像一對雙胞胎，自己能找到完美的平衡點。

如果不知道克拉隆三重奏是個家族樂團，會覺得他們三人搭配在一起真的十分和諧。他們從演奏開始就散發出一種吸引人的魔力，而這種魔力便是基於他們彼此對音樂同樣的使命與執著，希望能使音樂發光發熱。

對於巴塞管，大部分的人都是外行人，而它的重要性大多只有單簧管音樂家們能領略。由於巴塞管的尺寸與單簧管不同，使其在演奏上有一定的困難，也因此在發聲與控制音調上需要高度技巧，許多演奏單簧管的學生在嘗試演奏巴塞管時都踢到了鐵板。三位音樂家早在八〇年代便訂製了自己的巴塞管，透過實際的演奏經驗，他們自己在巴塞管上的進氣孔做了些微改良，使其在發聲上容易許多。

克拉隆三重奏在一九九三年慶祝了成軍十週年，對他們來說是相當大的鼓勵，也對此感到相當驕傲。他們用音樂跨越了國界，而某方面來說也算完成了他們的爵士夢。爵士樂總使莎賓想到童年，並想到那是父親卡爾相當大的熱誠。沃夫岡則是懷念從前的夜晚，他常常偷聽爸爸演奏美國軍官請他演奏的音樂，以及那些父親挑選出的大師曲目，如格倫‧米勒及班尼‧固德曼。沃夫岡的臥房就在父親的工作室後方，所以他總是聽著父親的音樂入眠。

　　維勒從漢諾威的北德廣播交響樂團（維勒當時擔任樂團的第一單簧管，並常參與爵士樂的演出）聽美國爵士單簧管演奏家埃迪‧丹尼爾斯（Eddie Daniels）說過，名指揮家伯恩斯坦（Leonard Bernstein）誇他的演奏有魯賓斯坦（Arthur Rubinstein）的風範，是一位「高雅的冒險家」。他們很快接上了線，於是爵士單簧管演奏與古典三重奏便重疊出現在維勒的生活中。

莎賓希望維勒可以妥當拿捏兩邊，不要忽略了任何一方，畢竟她不喜歡臨時抱佛腳這種事。對維勒而言，同時演奏古典樂與爵士樂是非常新鮮的事，也希望兩者間可以產生新的火花。

克拉隆三重奏一直希望找到新的音樂元素，並為聽眾帶來新的視野。他們諮詢了許多不同領域的音樂家朋友們，並考慮哪些適合融入成為新元素，所以他們決定要找一位與他們志同道合的作曲家。他們找上了爵士音樂家與編曲家多利·奇托（Torrie Zito），他曾為許多明星如麗莎·明尼利（Liza Minnelli）與法蘭克·辛納屈編曲；也找上了鋼琴家、低音管演奏家與薩克斯風演奏家史蒂夫·格雷（Steve Gray），以及曾在班尼·固德曼的樂團中演奏、以鮮明的爵士樂風格聞名的羅夫·柯恩（Rolf Kühn）。莎賓他們還邀請了單簧管音樂家彼得·漢斯沃（Peter Handsworth）加入他們的演奏。在與這些音樂家的合作後，他們很快地就舉辦了多場演奏

會並發行了專輯，因為這些音樂家使他們激盪出了新的火花，甚至還為奇托編曲的專輯取名叫做《給莎賓的藍調》（Blues for Sabine）。

　　莎賓似乎在克拉隆三重奏樂找到了她的重心，她能自在地與哥哥及丈夫一起演奏音樂，也能常常獲得新想法，莎賓在這裡能達到她對音樂品質與情感的要求。克拉隆三重奏的點子似乎用不完，他們常常與其他音樂家合作，所以不同的想法便源源不斷。他們三人甚至規劃了幾年後的演出計畫，一方面可以避免時間壓力，同時也可以邊蒐集想法邊修改。他們對這樣的演奏方式樂此不疲，為聽慣古典樂的觀眾帶來不同的驚喜；他們與爵士樂手、作曲家甚至劇作家合作，創造出無限可能。

　　三人都很懷念學生時代那種能夠想到什麼就做什麼的時光，可以與擅長各種樂器的朋友一起演奏樂器、作自己喜歡的音樂並走自己的路。

九〇年代就此進入尾聲。西元兩千年是巴赫年，世界各地有許多為巴赫舉行的活動，而莎賓也為這年的活動忙得焦頭爛額。作曲家卡蓋爾（Mauricio Kagel）為巴赫的重要性下了顯著註解：「不是所有的音樂家都相信上帝，但他們都對巴赫信服。」他說的並沒有錯，如此多人為這位偉大的音樂家逝世兩百五十週年舉行紀念活動的確很驚人，而許多音樂家甚至還特地為這些活動規劃演出；然而巴赫卻沒有為單簧管所作的作品，甚至沒人確定巴赫知不知道這項樂器。據推測可能是因為這項木管樂器源自於約一七〇〇年，是樂器製造家丹納（Johann Christoph Denner）所發明的，由法國古單簧管改造而成，而巴赫當時還只是個未滿二十歲的小夥子。莎賓從前也彈奏過許多巴赫的管風琴作品，並為其嚴謹的對位法創作與即興音樂所深深吸引。巴赫的作品總能在嚴謹與神秘之間創造新的驚奇。

Sabine Meyer Weltstar mit Herz

這又再次給了克拉隆三重奏新的靈感，也許他們能藉由對位法與巴赫精神創造出新的東西。三人這次找上了以前的同學，同時也是單簧管音樂家與作曲家的李斯勒（Michael Riessler），共同打造出名為「一小時聽巴赫」（Bach in 1 hour）的演奏表演。

　　這場演出像是在回顧巴赫的作品，並敘述他對後期至二十世紀音樂家的影響，如莫札特、艾曼紐‧巴赫、拉亨曼（Helmut Lachenmann）、伯特威斯爾、克拉拉‧舒曼（Clara Schumann），甚至是李斯勒自己。莎賓以單簧管演奏，詮釋了從巴洛克至爵士的曲風。莎賓覺得在舞台上與老朋友及家人們演奏的感覺好極了，不但為克拉隆三重奏開了新的一扇門，也拓展了觀眾們的視野。

　　克拉隆三重奏找到了新的方向，他們邀請了李斯勒共同策劃下一場演出活動，並將其命名為「二十世紀的巴黎」。李斯勒提議讓手搖

風琴演奏家夏黎亞（Pierre Charial）一同參與，
維勒對此建議其實是存疑的，然而莎賓在好奇
驅使之下仍邀請他加入。一夥人首先開始閱讀
文獻，了解當時的巴黎。維勒首先由建築與繪
畫著手，沃夫岡找了當時的流行樂曲，莎賓則
對當時的人們與社會感興趣；而李斯勒則著手
研究音樂的革新，如爵士樂與十二音技法對
創作的影響。富有異國風情的舞蹈、梅倫格舞
（Merengue）、米堯的《丑角》（Scaramouche）都
是大家對於二十世紀後浪漫時期的印象。他們
找了許多這時期的樂曲，李斯勒也著手譜曲，
描繪出這個大都會的社會氣氛。從策畫至演出
持續了兩年，而他們最後獲得了滿堂彩。不僅
獲得許多傳統樂迷的青睞；也得到了許多樂迷
的支持。

　　後來有一位巨星主動詢問參與他們演出的
機會，那就是九度獲得葛萊美獎、出生於古巴
的單簧管與薩克斯風演奏名家帕奎多‧德里維

Sabine Meyer *Weltstar mit Herz*

拉（Paquito D'Rivera）。

　　對這位大師而言，能與仰慕許久的莎賓一起演奏音樂是他的夢想。克拉隆三重奏的三人都很期待，單簧管的古典配上加勒比海的節奏會產生什麼化學反應。他們將爵士、藍調、古典、探戈及古巴的丹戎舞（Danzon）元素結合在一起，並補充改編自奇克・柯瑞亞與皮亞佐拉（Astor Piazzolla）的樂曲。

　　喜歡在異國旅遊的人往往都在尋找新的事物，而克拉隆三重奏也一直在探索新的可能。他們也與古典鋼琴家合作了數年，與爵士單簧管音樂家合作發行了一系列莫札特的專輯作品後，他們在二〇〇五年找到了鋼琴家朗達魯（Kalle Randalu），並合作出版了熱門歌劇專輯《一縷樂聲——克拉隆三重奏》（Una Voce—per Clarone），其中收錄了威爾第（Giuseppe Verdi）的《弄臣》（Rigoletto）、莫札特的《女人皆如此》、《唐・喬凡尼》，與羅西尼的《塞爾維

亞的理髮師》（Il barbiere di Siviglia）。另一張專輯的重點則在紀念舒曼逝世一百五十週年，並同時收錄了布魯赫（Max Bruch）的樂曲。

克拉隆三重奏後來有一場命名為「光之單簧管」（Clarinet light）的演出。這場演出的曲目不受傳統限制，且曲目相當多元，堪稱是場絕無僅有的演出。這場音樂會源自於他們各自的音樂源頭，莎賓展現出音樂對她真正的意義，在舞台上也使她感到如同在家一般地自在。這場表演界於嚴肅與娛樂之間，三人演出了當年莎賓與沃夫岡和父親所演奏的樂曲，也展現出了各自的音樂品味。三人沒有跟隨潮流地演奏探戈或猶太克列茲莫音樂（Klezmer），因為主角是當代音樂，同時也是音樂家本身。三位音樂家喜歡什麼樂曲就搬上台演奏，將這些樂曲介紹給大家，並且流露感情地訴說這首樂曲對自己的意義，而樂團又是如何決定將它呈現給觀眾。

克拉隆三重奏不斷嘗試創新，而「單簧管與伍迪·艾倫（Woody Allen）」是當時北薩克森音樂節負責人凡恩（Markus Fein）一直掛在心上的想法。然而莎賓三人對此卻有些懷疑，畢竟他們沒有想過與業餘單簧管樂手合作，但對於電影配樂倒是有些興趣。最後在莎賓的建議下，作曲家萊赫（Peter Lehel）以《甜蜜曼哈頓——單簧管伍迪》（Manhattan-Sweet, Woody Clarinets）為名作了一系列樂曲。他們以豐富的音樂家所作樂曲作為旋律根基，如伯恩斯坦、米堯、威爾（Kurt Weill）與孟德爾頌（Felix Mendelssohn）。由此便產生了一系列新的電影配樂作品，這些樂曲後來也應用在伍迪·艾倫的電影片段中，而克拉隆三重奏也曾將這些樂曲編成一系列令人驚豔的現場演奏曲目。

　　克拉隆三重奏在二〇一二年推出了他們最新的計劃：「空氣中的他方」（Die andere Seite der Luft），此次演奏以里爾克（Rainer Maria Rilke）的

詩為中心，並由多明尼克・霍衛茲（Dominique Horwitz），以類似廣播劇的形式呈現；霍衛茲以音樂為襯朗讀，並以純音樂作為過門。音樂與詩一樣，描述世上一切美好的事物，不管看不看的見、聽不聽的見、或近或遠。音樂與詩相互建立起了恆久的樂音，就像一幅超現實的景色，演員們對韻律的靈敏藉由詩的韻律及莫札特與薩提（Erik Satie）的音樂充分地顯現出來。

他們想再選一首詩為演奏點綴，並由霍衛茲獨自朗讀。正當大家毫無頭緒時，莎賓拿出了一本朋友送她的手札，這本手札多次陪伴了她的旅程。莎賓與大家分享了她最喜歡的一首詩，她當下興奮不已，後來這首詩也成功地成為了演出的一部分：

《愛之歌》（Liebeslied）
我要如何克制我的靈魂，不與你的靈魂觸碰？
我要如何使我的靈魂越過你，

Sabine Meyer Weltstar mit Herz

朝向其他事物而去？

啊，我多麼希望將它安置在黑暗中，

與任何被遺忘的事物一起。

那沉靜又陌生的地方，

那不隨你心底聲音波動的地方。

然而，我們共有的那些事物將我們牽在一起，

就像一支有兩條弦的琴弓拉出了一種樂音。

這條弦被繫在什麼樂器上？

又是哪位音樂家掌握了它？

喔，這美麗的樂曲。

　　克拉隆三重奏之後再次於凱頓的聖塞味利教堂中演奏，這次是只有三位家人演出的純克拉隆三重奏，曲目囊括了莫札特、普朗克、史特拉汶斯基與巴赫的作品。他們的音樂在這間教堂裡聽起來真是棒極了，對他們的演出而言這個場地是完美的先天條件，因為這三位音樂家對自己的音樂極為挑剔。既不能讓觀眾感到

緊張有壓力、也不能過於平淡，在兩者間取得平衡點是他們慣有的堅持。

三位音樂家同在一個團體，並不表示他們道演出前都會一起排練。他們三人在演奏前的準備方式皆不同，莎賓最遲在演奏前一天半就停止練習，她相信音樂在演奏中會自然地流露出來。莎賓回想道，只有那些許久沒練習的樂曲才會在演出前完整演奏過幾次。維勒則是至演出前仍在獨自練習，而沃夫岡會自己到換衣間將單簧管的音色調整至最佳狀態。

維勒一如往常地為在凱頓的演出準備致詞，但他直到演出前不久才會決定是否要為這場演出發表談話。他需要抽離演出的情緒，將心情沉澱下來。維勒今天有些感覺，他有些話想對這座北海小島的聽眾說。

維勒對於莫札特同樣為單簧管著迷感到驕傲，他為單簧管作了許多美妙的樂曲。維勒在開始演奏普朗克與史特拉汶斯基的作品前

說道：「音樂就像香檳，美妙中帶有少許苦澀。」他用這樣的方式使觀眾打開心胸，接受一切陌生與不熟悉的事物。維勒知道如何獲得觀眾的青睞，也知道經過包裝後，他們很願意嘗試新事物。他很喜歡為觀眾講述關於單簧管的種種，例如它的歷史、或它在早期的影響力。在雙單簧管演奏了巴赫的曲目作為開場後，維勒引用了同是單簧管演奏家的史塔德勒（Anton Stadler）在約一七八五年說過的話：「這些音樂大師絕對要收下我的道謝，我從來沒聽過像單簧管這麼美妙的聲音，更沒想過它的聲音可以引起如此巨大的共鳴。它是那麼溫柔、那麼惹人憐愛。雖然沒有人會相信，但這個樂器裡一定藏了顆誠摯的心。」

鄉村音樂家 II：家人的力量

清晨時分，當一天中的所有事仍未甦醒，莎賓往往已經起床了。當家人還在熟睡時，莎賓就來到了她的秘密基地——兩個藉由一扇門相通的小房間，也是她思考靈感之地。房間裡面有一張矮凳，是她從在音樂學院就讀時便用到現在的，還有一個木製譜架，上面擺了許多樂譜。譜架周遭有許多傢俱，例如一張有隱藏式抽屜的木桌及一個深色矮櫃；矮櫃上放了家人的相片，有父親與他的樂團的合照，以及母親穿著自己縫製的二〇年代款式服裝的獨照，此外還放了些常讀的書及許多樂譜：樂譜上有用鉛筆修改的痕跡，角落則被釘在一起。房間靠牆處有一張不常用的沙發，它正對著連接兩房間的門，莎賓常常把單簧管放在這張沙發上。每當進行巡演前，莎賓都會把要用的東西帶來這裡打包並仔細檢查，確保沒有漏掉任何重要物品。沙發旁有一張小木桌，上面放著茶壺及茶杯。這房間的擺設看起來其實與

Sabine Meyer Weltstar mit Herz

莎賓在歐羅茲海姆的父母家有些相似，裡面也擺了一隻莎賓的泰迪熊玩偶及其他蒐藏，一些可以為她帶來回憶的東西。莎賓喜歡這樣的氛圍，就像回到小時候無憂無慮的音樂世界一樣。在這裡她感到被回憶包圍，所有東西都在應該所在的位置，令莎賓能夠專注於音樂上。

　　這間老房子的這個角落使莎賓感到無比自在。原本想成為建築師的維勒當時決定要稍微改建這棟老房，這棟非典型的呂貝克房屋因為設計精巧的窗戶而擁有明亮的採光，他把三樓隔成了許多小房間，並各自賦予了不同用途，有兒童房、書房、客房、廚房及寢室。屋子還有個細長的後院，他們在那種了玫瑰花與其他花草，可以坐在這裡享受各種植物的芳香。

　　這個莎賓與維勒兩人的小王國裡，莎賓能夠盡情使用一樓，想放什麼就放什麼；而她喜歡在這裡隨性地短暫練習，隨時抽個十五分鐘至半小時出來，再回去繼續忙其他的事情。人

們也許會認為音樂與他們的生活非常緊密，也的確如此，音樂就是他們的生活中心。莎賓不常在家裡表演或播放音樂，因為她自己就已經生活在音樂之中。她並不想要過奢華的生活，也不想要只活在光現鮮麗的表演中；她所夢想的就是這樣與家人在一起的生活，互相陪伴、愛慕與關懷，並一起處理生活中的大小事。

練習對莎賓而言就像是與自己約會，同時也不會感覺一天在匆忙之中什麼事都沒做到就過了。她喜歡在一大早尚未開始忙於例行公事前練習，如此一來可以避免掉像電話或急事之類的任何打擾；當整天都被各式各樣的行程塞滿時，這段自由的時間對莎賓而言就更顯重要。結束練習後，她會好好吃一頓早餐，接著調適好心情，準備開始一天的工作。莎賓有慢跑的習慣，她通常會沿路跑步，除非遇到壞天氣，那麼她就會改上健身房或游泳。

莎賓很滿意她的家庭生活，但很多人會好

奇，她的私人生活是不是如外在看起來一樣完美呢？莎賓感嘆道：「當然不是大家想的那麼完美，長期如此頻繁的巡迴演出對我來說其實有點太多了，不管是坐車或是坐飛機，好像永遠都是在路途上，也好像都睡在飯店裡，總是缺少了家的自在感與安全感。」

當孩子還小時，要離家去表演對莎賓來說是最煎熬的時候。她知道與孩子們道再見時，他們絕對會淚眼汪汪；但過不久孩子們就會忘了這事，反倒是莎賓開始想念起他們。莎賓往往一到飯店就會打電話回家，但時常會得到令她失望的回應，因為兩個孩子的心思早就轉到遊戲上面。然而這也表示孩子們並沒有因為這樣的相處模式受苦，看來她與維勒兩人做的還不錯。莎賓反對帶孩子們一起旅行，她不想讓孩子們待在飯店等她回來，並希望他們能過正常的生活，像其他孩子們一樣與同學們相處。當莎賓懷孕時，她看到了回到像小時候那樣

普通家庭生活的機會。她也許能搬到鄉下，養一匹自己的馬或一隻狗。除此之外，她還希望能自在地和朋友一起演奏樂器，像從前的學生時期那樣。看過了無數的房子後，夫妻倆最後在離維勒於北德廣播交響樂團工作的漢諾威稍遠的地方找到了落腳處。他們看中了一個老農莊，附有一棟很大的穀倉與很大庭院。不久之後兒子賽門（Simon）便於一九八七年出生，而女兒艾兒瑪（Alma）也在一年後呱呱墜地。

看來這個位於埃爾策（Elze）並距離漢諾威約三十公里的農莊，的確為莎賓與維勒一家人帶來了完滿的家庭生活。孩子們在當地的學校就讀，一家人常常一起騎馬，還有個很大的庭院能夠讓孩子們玩遊戲或一起演奏樂器。維勒則是選擇開車到漢諾威工作，當莎賓要巡演時，就換維勒擔起照顧這個家的角色；至於煮飯與家務工作，他們則請了位女管家麗塔（Rita）協助。等到莎賓回家後，她就會重新扛

Sabine Meyer Wittlar mit Herz

起這些工作。莎賓在處理家庭事務上永遠都有用不完的精力。房子是一個家庭的基礎，這棟房子的價格對他們來說其實負荷有些大，雖然買下來的代價就是將來要接下無數的演奏活動，但她為了家庭仍然樂此不疲。莎賓為了能夠專心學習，很小就離家到斯圖加特了，而這裡自由的鄉村生活讓她重新懷念起從前。

莎賓小時候曾經暗自對自己發誓，賺了錢後一定要買一匹屬於自己的馬，而這個夢想也一直在她心中，直到現在她仍對當時的感受記憶猶新。莎賓說道：「我們現在都算完成了自己的夢想，我也總算擁有了自己的馬。」

莎賓一家人在充滿文化圍繞的穀倉旁建立了舒適的家園。女兒艾兒瑪形容他們的家園：「那裡就像是綠洲一樣，處於一大片美麗的景色之中。我的父母為我們打造了完美的田園生活，連池塘也是由一個沙坑改建而成。我們能在屋外從早玩到晚都不會膩。」孩子在這裡能

見到蔬菜是如何生長、穀物又是如何收割的，還能學到如何飼養提供我們肉類來源的動物。這裡的早晨能聽到雞鳴，並感受到人與大自然的共存。他們後來養了一匹馬與一隻牧羊犬，並為這隻牧羊犬取名叫貝爾曼（Baermann），因為牠的外表與名字一樣，看起來像極了一頭熊（註：Baer在德語中為「熊」的意思）。這個名字也讓人聯想到知名浪漫派單簧管演奏家海因里希·貝爾曼（Heinrich Baermann）；透過貝爾曼的音樂，莎賓與維勒對他就像老朋友般熟悉。他們為馬兒打造了馬槽，與馬兒一起玩耍從此就成了全家人的遊戲。維勒從學生時代就喜歡莎賓，而他從那時就對馬術有興趣，還參加過一些小型比賽。當時一家人飼養了三匹馬，他們的母馬洛特（Lotte）與有名的漢諾威馬菲洛柏·拉發葉（Vererber Raffael）配種，生了兩隻小馬：羅西娜（Rosina）跟里維拉（Rivella）。這兩隻小馬現在還和他們住在一起。

「我們剛搬來的時候，大家都覺得我們瘋了，」莎賓說道：「但維勒很擅長園藝，很快就與鄰居們建立起友善的互動，讓他們知道我們也是能做勞力工作的。附近的農夫們有時也會來參與我們的音樂會慶功宴。能和大家一起這樣生活真好。」

莎賓讓大自然在他們的庭院中自然生長、綻放並散發出迷人的香味，她也樂於和大家分享這彷彿置身於天堂的美麗景象。莎賓與維勒都樂於扮演園丁的角色，也希望孩子們能吃到新鮮的蔬菜。莎賓與維勒偶爾還會拿木箱把多餘的蔬菜水果拿出去叫賣，當時許多有經驗的農夫都很不看好他們的生意。他們的收成相當好，有覆盆莓、黑醋栗與草莓。莎賓喜歡在庭院中走來走去，滿意地看著努力的成果，後來還把它們做成果醬與果凍分送給親朋好友們。整座庭院就像是小型的有機農場，餵養了莎賓一家，更珍貴的是，它帶給他們對大自然的敏

感，不但豐富了心靈，也影響了他們的音樂。

　　這棟位於埃爾策並建於一六五六年的房子，在山牆上被刻了幾句話：「不要直到病老才願意懺悔，並懂得時時改進自己，因為人隨時都有可能犯錯。不要過度迷信，也不要希望命運會自己好轉，直到你將面臨死亡。」

　　在他們屋後的牧場偶爾能看見的著名的音樂家或作曲家的身影。莎賓還記得有一次與作曲家讓‧弗朗賽（Jean Françaix）及蘇科瓦（Barbara Sukowa）在這演奏了荀貝格（Arnold Schoenberg）的作品《月光小丑》（Pierrot Lunaire）及莫札特的《後宮誘逃》（Entführung aus dem Serail），並在其中插入了威斯特法（Gert Westphal）的短文。他們也曾與鋼琴家康塔爾斯基（Alfons Kontarsky）演奏二十世紀的樂曲。

　　莎賓與維勒在學生時代就常與朋友一起演奏樂器、煮飯、聊天辯論，但他們有了孩子後就被家庭生活綁住了，所以就換這些音樂家

朋友到埃爾策拜訪他們。賽門與艾兒瑪相當喜歡這種氣氛，而且每個人都很友善，他們很喜歡這種許多朋友聚在一起、彼此認識並一起演奏樂器的感覺。不管大人是在排練或單純演奏音樂，賽門與艾兒瑪總是舒服地坐在沙發上或在角落玩。倆人並經常拜託大人們讓他們待到結束，別趕他們去睡覺。最為維勒津津樂道的是賽門每次看到來拜訪的人沒帶樂器的驚訝反應，孩子們當時以為每個人都會演奏樂器。

　　從賽門及艾兒瑪的談話中可以發現，莎賓對孩子們的教育相當謹慎並且充滿了愛與自由。至於要讓孩子學什麼樂器，莎賓與維勒還是語帶保留。許多音樂家過去都接受過嚴格的教育與各式各樣嚴格的訓練要求，而父母也期望他們能在比賽中有好表現。對莎賓而言，在經歷過這樣嚴格的過程後成為一名職業音樂家並不稀奇；然而，也有許多同年齡的孩子連樂器都沒有碰過。莎賓與維勒相信，只有真正喜

歡音樂的人，才能成為一名快樂的音樂家。人們不應該強迫小孩學習音樂，如果他們不是發自內心想成為一名音樂家，再大的壓力都是多餘的。

　　賽門及艾兒瑪是真心想學習音樂，他們希望能夠和大家一起演奏，而不是在鋼琴上敲出幾個音而已。賽門說，他當時在急切的心情下學了四年的鋼琴，但很快就發現鋼琴並不是他的興趣所在，對練琴也就失去了興致。當然莎賓與維勒也曾因為賽門遲遲沒有進步而訓斥了他，但這需要孩子自己與老師溝通。維勒發現賽門開始不固定練琴後就停止了他的鋼琴課。

　　賽門之後又學了五年半的C調單簧管。他回想起來說道：「這樂器不大，聲音聽起來又美，感覺棒極了。」他當時認為這就是他的樂器，但維勒與莎賓對此感到懷疑，儘管如此，倆人還是為賽門請了老師。當父母用鋼琴為他伴奏時，賽門感到尤其開心。然而衝突很快便

再度出現，當莎賓與維勒後來為兒子授課時，倆人要求賽門要服從他們的指示。這件事越來越難執行，因為賽門不只是他們的學生，也是他們的兒子，作為一個兒子就是無法乖乖服從父母的指示。維勒回想說：「其實這就是孩子的叛逆，但莎賓並不習慣，因為她總能把學生管得牢牢的。」為了避免因為單簧管引起家庭紛爭，莎賓之後便在她的學生中為賽門挑了位合適的老師。

其實衝突的根本原因，是賽門沒辦法從幾小時專注的音階與音調練習中獲得樂趣，而他對此也沒有興趣。賽門說自己當時也知道，他只是喜歡在朋友面前演奏而已。莎賓、維勒及他們的音樂家友人都看的出來，如果想要當個職業音樂家，必須付出比賽門當時更多的心力才行。他們認為賽門已經對音樂失去了興趣，沒有那種無論如何都要上台為大家演奏的動力，他每天只花半小時至一小時演奏自己喜

歡的曲目。後來賽門報名了青少年音樂演奏比賽，他知道自己將在專業的評審團面前演奏，所以必須更努力地練習才行。然而他並不是為了比賽演奏，也不是為了得獎而演奏，而是為了從中找回對音樂的興趣。調整完心態並在朋友的鼓勵下，賽門之後也在幾次的比賽中獲得了不錯的名次。賽門謙遜地說，自己後來在聯邦音樂比賽中得過三次獎，而找回對音樂的興趣讓他越來越享受在台上表演，同時也成了比賽的常勝軍。

　　莎賓與維勒從沒想過要為賽門施加壓力，並讓他成為音樂家。他們只想讓兒子體驗在台上與大家一起演奏音樂的感覺，因為倆人深知那是多麼開心、有成就感的事。賽門有過這樣的經驗之後，他可以自己決定音樂是否只是興趣，或能夠在他的生命中扮演更重要的角色。至少莎賓與維勒相信他們的兒子是有天分的。

　　賽門十四歲時和父母說，他想與朋友組一

個搖滾樂團，並在團裡演奏吉他與電子琴。莎賓非常開心兒子找到了自己的路。賽門現在偶爾還是會在晚上彈奏吉他與鋼琴，但他仍沒有把單簧管送人。他驕傲地說道：「我偶爾還是會請父親教我單簧管的技巧，而且也都還保留著那些樂譜，如果不練習就會全部忘光的。」

現在賽門也會去聽父母的表演或他們的專輯，其中他最喜歡美國作曲家亞倫‧柯普蘭（Aaron Copland）的單簧管協奏曲。這張賽門最喜歡的專輯是莎賓與固德曼共同錄製的，充滿了爵士風味。賽門也把《工業巴黎》（Paris mécanique）這張專輯下載至他的音樂播放器中，他會隨心所欲地在爵士樂、搖滾樂與父母演奏的音樂間自由轉換。

艾兒瑪與賽門一樣享受家中的音樂，不管是排練或是隨興演奏。艾兒瑪很喜歡阿佐里尼（Sergio Azzolini）演奏低音管的聲音，於是這位義大利音樂家就送了當時六歲的艾兒瑪一支

吹奏低音管用的吹嘴，因為對那時她的年齡來說要吹奏低音管還太早。九歲時艾兒瑪得到了一支專為兒童訂製的低音管，接下來的幾年她也非常認真學習，甚至還參加了學校的管弦樂團，但是她仍對職業音樂家沒有興趣。艾兒瑪單純喜歡與別人一起演奏音樂，但上台表演隊她來說又是另外一回事了。「上台演出真的不是我的興趣，」艾兒瑪說道：「每個人都希望兒女能夠繼承父母的衣缽，但對我來說負擔實在太大了，況且我也沒有成為職業音樂家的志向。」有一次莎賓及維勒要與呂貝克的學生一同演出，但他們少了一為低音管樂手，於是艾兒瑪的機會來了。她仍然記憶猶新，當時離演出的時間已經所剩不久，而她最愛的低音管還收在牆角，艾兒瑪便趕緊拿出來練習。這場表演對她來說很有趣，但職業音樂家仍不在她的人生目標中。然而之後在華德福學校劇場與呂貝克青年劇團（Jugendclub des Theaters Lubeck）就不

同了。艾兒瑪從中發現了上台演出的樂趣。

　　艾兒瑪當感到最為開心是時與其他音樂家的家庭聚會，這些音樂家是莎賓在瑞士魯梅因（Rumein）的朋友。每個人都很友善，而且都會帶著他們的孩子一起參加。大家可以隨興地玩、聊天、散步或是野餐，還不時能夠聽到音樂聲飄來。她有自由自在的童年，也經歷過許多有趣的事。艾兒瑪說，如果爸爸或媽媽允許她一起參與他們的巡迴演出，有時候她就可以把演奏結束後大家獻的花一起帶回家。

　　自從他們搬家至呂貝克之後，艾兒瑪就越來越不常練習低音管了，同樣反覆的練習使她感到無趣，於是她後來轉練鋼琴。艾兒瑪尤其喜歡蕭邦的《馬厝卡舞曲》（Mazurka），並時常一個人在鋼琴上反覆彈奏。艾兒瑪喜歡為自己演奏，而音樂對現在的艾兒瑪來說仍然同樣重要，她會善用父母的演奏會或是排練去聽場音樂演奏。艾兒瑪在學校主修心理學，她知道這

就是她的興趣，不讀點心理學的東西就會使她感到不痛快。「就像練習樂器對媽媽的重要性一樣，」艾兒瑪回想道：「我第一次感覺找到了真正屬於自已東西的滿足感，就像爸爸與媽媽想要把生活奉獻給音樂一樣，對我來說那就是心理學。」有些例如統計學這類的必修科目艾兒瑪並不喜歡，但她還是選修了，同時也接受自己在這一科沒有天分的事實，並且加倍努力。「這種努力不懈的精神是我從父母那裡學來的。」艾兒瑪説道。

　　艾兒瑪很欣賞母親的真性情。莎賓對於音樂與演奏的一切都要求完美，而艾兒瑪對此説道：「媽媽希望能夠達到那幾乎完美的境界，這種動力驅使她持續演奏音樂，伹同樣的因素也對她造成壓力，所以並不全然是正面的影響。她有時需要學會放鬆。」艾兒瑪知道莎賓內心的激昂就是她演奏音樂的動力來源，也是她能夠持續維持高水準演出的原因。

在莎賓與維勒當了呂貝克音樂學院
（Musikhochschule Lübeck）的教授之後，一家人
就搬來了這個歷史悠久的城市。這個城市以豪
斯登城門（Holstentor）及擁有美麗山牆的房子
聞名，其中的中世紀舊城區還被聯合國教科文
組織（UNESCO）登記為世界遺產。「我們很開
心能見到這富有歷史的一切，但世界遺產的意
義絕對不僅是成為文化城市與呂貝克的驕傲而
已。」莎賓在城市導覽手冊中如此寫道：「四
處都是富有歷史的驚人建築，而這城市為它們
注入了生氣與活力。」

　　他們在城中居住的老房子建於一五三五
年，有著典型的階梯狀山牆與旋轉式天窗，在
大廳還有個很大的壁爐。如此大的火堆在當時
必定是被鐵匠用來打製鐵具的。屋中還有一架
平台式鋼琴，那並不只是地位的象徵，而是真
正可以彈奏的。室內到處都是翻閱過的書籍、
相本、詩集或是音樂專輯；有一個展示櫃放了

老單簧管作為擺飾，雖然已經不能用來演奏音樂，對兩位音樂家來說仍然極具意義，因為那能使他們想起曾經用這些單簧管演奏樂曲的名音樂家們。

這座城市的一切是多麼自然，沒被塵封，也不像被關在博物館裡那樣有距離。在這城裡能夠隨心所欲的活動，而簡單與自在就是背後的哲學，一切事物在這裡都不會顯得突兀。

莎賓對自己的穿著很有主見，並很高興母親不會再干涉她的穿著了。莎賓依舊記得有一張照片中，母親讓她穿了一件非常難看的裙子，那荷葉邊與花紋使她感到非常難堪。莎賓往往會將演奏要穿的衣服寄去當地，例如在薩爾茲堡獨奏之夜的設計師款洋裝、教課的樸素服飾；若是與三重奏樂團合作或其他僅有她一位女性的場合，莎賓就會選擇材質柔軟的褲裝。莎賓知道什麼樣的服裝最適合她，但往往還是以場合作為優先考量。重要的是服裝的材

質柔軟，不會使她行動受限。

　　莎賓總是散發出耀眼的光芒，彷彿隨時都能夠為她拍照。艾兒瑪也非常佩服母親能夠將外表維持在如此年輕的狀態。莎賓說自己對於維持身材其實有些過度節制，然而能夠得到許多人對她的誇獎還是讓她感到很開心。完美的體態與髮型對她而言有相當大的正面效益。「動機當然是為了美麗啊，」艾兒瑪說：「但以職業來說又是可以理解的。這對她來說很重要，證明她看起來依舊美麗。她經常在鎂光燈下被檢視，又常常站在舞台上，所以想要維持亮麗的外表十分合理。」

　　莎賓在演奏結束後簽名時也讓她獲得了許多對於外表的讚揚，這對她來說相當重要；因為對她來說，音樂家就如同歌星一樣，既然要上台演出、就要將體態維持在完美的狀態。莎賓在舞台上隨著音樂載歌載舞，不管是呼吸或是律動，彷彿每個音符都隨著她身體的擺動散

發出來。

　　除了教課與練習音樂以外，莎賓還有許多事要忙，例如巡演、購買家庭用品或照顧花園，在這棟附有一個住有兩匹小馬的馬槽的小房子裡，大大小小的事幾乎都與這個家有關。當莎賓打掃的時候，她總喜歡順便騎著馬溜達一下。習慣上，莎賓與維勒會在五月一日的勞動節邀請各自的父母、家人、鄰居及好友一起來她們的小山莊聚會，每個人也會各自帶來些食物，一同慶祝。

　　莎賓與維勒將一間舊有的青年旅宿改建成學生宿舍租出去，學音樂的學生能夠在這裡盡情練習。在交誼廳還有一架向音樂學院借來的平台式鋼琴，他們會在這裡舉辦演奏會，也讓學生在日常練習之際能有表演的舞台，在兩者之間建立起橋梁。莎賓與維勒也把他們的生活哲學帶到這裡——音樂與生活是密不可分的。

Sabine Meyer Wittstar mit Hirn

鄉村音樂家 II：管樂團

「**我**們再來一次，不要福特萬格勒（Wilhelm Furtwängler）的風格，好好演奏一遍！」、「拜託，不要炫技！」、「還是沒對在一起啊！」這樣的聲音使練習的氣氛緊張，但莎賓的確不滿意這樣的演奏。她會說：「有幾個地方我們需要再調整一下，節奏太慢了。」或是：「大家打起精神好嗎？」這個莎賓工作的管樂團要求相當嚴格，交談的話語往往也很嚴厲。沒有人喜歡聽到這些話，但對他們而言只有好是不夠的，好像永遠達不到目標；因為時間有限，所以每個人壓力都很大。許多經驗豐富的音樂家、樂團成員，或是教授都在這裡，期望自己與他人能夠為這個樂團提供貢獻。

法國號演奏家赫柏樂（Nadja Helble）第一次被她的老師史奈德（Bruno Schneider）邀請到這裡代班與莎賓一起演奏莫札特的曲目時，她相當興奮，也準備充足、想要大顯身手。然而結果令赫柏樂相當失望，不是因為她的演奏被批

評，而是很訝異大家的言語竟然如此火爆。赫柏樂認為這個樂團很快就會解散。在下次的樂團聚餐中，赫柏樂發現他們彼此都是相當好的朋友，因為非常熟識才能這樣說話，她便希望自己可以快點融入大家。彼此爭論正是一直以來推動樂團運作的元素，也顯現出了他們音樂中的真實與美麗，而誰都無法逃避。

從那時開始，赫柏樂便養成了觀察大家的興趣。因為有些人要求很高，而永遠也會有人犯錯。莎賓的話不多，常常在採納建議後便繼續練習；但若大家吵個沒完時，她也不會悶不吭聲。莎賓會說幾句話讓大家安靜，聲音不大，但態度堅決，然後人家就會冷靜下來。音樂需要發自內心，就像一支箭架在弓上。只有大家一致用這樣的態度來演奏才能發掘音樂的本質。莎賓常常藉由這種方法找到作曲家當時的想法與感受。對她來說，最重要的是找到音樂背後的真實意義，以及是否為聽眾提供了最

佳的詮釋與聽覺視野。

　　一九八四年十一月，莎賓有個非常重要的演出，而且時間所剩不多，所以她需要比以往還多的安靜與練習。埃爾瑪・韋加騰建議莎賓去一個位於瑞士山區的地方——迪森蒂斯（Disentis）修道院旅館。這個地方不遠，但要已經非常足夠遠離喧囂了。修道院的神父也是位音樂愛好者，而且那裡還有很多空房。

　　莎賓很快就動身前往這個位於盧姆內齊亞（Lumnezia）的隱居所。在魯梅因社區中，聖本篤修會神父梅森（Flurin Maissen）除了照顧這個小教區外，還掌管了一間含有十七間神學教室的小旅館，裡面的主要語言為羅曼什語（Ratoromanisch）。旅館坐落於一片自然景色之中，且風景相當壯麗。能與一位如此優秀的神父相遇也是莎賓沒有預期的，梅森不但為羅曼什語編寫教科書，還是位環保先驅。他在過去的數十年來研究利用廢棄物產生熱能的可能

性，並研究發熱裝置，希望這裡的居民能夠在熱能上自給自足。神父對音樂相當著迷，並且對於莎賓的到訪感到相當開心；每當莎賓練習時，他都會仔細聆聽欣賞。梅森急欲知道莎賓還會不會回來、以及能不能再次聽見她演奏音樂，並表示房間隨時為她保留。莎賓這一趟短暫於魯梅因居住的時光為她帶來了很大的幫助。在蘇黎世（Zürich）的演奏會上，莎賓感到內心平靜、充滿力量。她知道這是修道院旅館送給她的禮物。

　　這趟令莎賓驚豔的旅程結束後，她回到家便立刻打電話給她的好友們，問他們明年暑假要不要一起帶伴侶及小孩去瑞士山區度假，可以一起煮飯、散步、聊天與演奏音樂，而且那裡有個熱情的神父。莎賓的興奮之情感染了好友，他們馬上就答應了。這趟旅程令莎賓期待不已，因為她越來越接近夢想中的音樂家生活了。

這趟旅行在一九八五年成行，對他們來說是個美好的回憶，簡單卻難忘。他們能夠在旅館內整天盡情地演奏音樂，並互相在廚藝上較勁、陪孩子玩、在手足球台上比賽，喝著紅酒爭論各種話題直到半夜，從音樂、環保、上帝到整個世界，隔天上午再繼續演奏音樂。音樂的樂趣不在於本身，而是在演奏的過程。對莎賓而言，從獲知將與知名音樂家一同演奏開始，樂趣就已經產生了。她希望能展現出絕美的音樂，並從中獲得成長。「她從來無所畏懼，這是典型的莎賓性格。」雙簧管演奏家阿貝利希‧梅爾充滿讚賞地說道。他參與莎賓的樂團長達十五年之久，直到他音樂生涯轉變為獨奏家為止，離開樂團至今仍讓他深感遺憾。

　　一行人在瑞士起先在山谷中演奏，後來又轉到韋拉（Vella）、拉克斯（Laax）與迪森蒂斯，純粹是為了好玩，沒有報酬、也沒什麼花費。民眾當然是樂不可支，而神父也用他的錄影機

錄下了他們的表演。他錄影時的專注帶給了莎賓一行人很大的鼓舞，而他的生活哲學也給了莎賓一行人啟發：思想、生活與工作，所有一切在人生中都是無法分割的。每位音樂家都展現出了各自最開心的一面。神父提醒莎賓，音樂源自於自由與快樂，要快樂才能演奏出好音樂。毫無疑問的，他們隔年夏天又回來了，一行人總共在這裡度過了十個夏天。

接下來這件事要追朔回一九八七年瑞士的拉紹德封（La Chaux-de-Fonds），管樂團的法國號演奏家史奈德獨自在家作演出內容計畫，由於當時還沒想到合適的音樂家人選，而且需要的人數也不多，所以他就先在演出者填上了「管樂團」作代表。然而史奈德又怕會讓人以為他們是業餘樂團，所以就想放上個具有代表性的音樂家名稱，而最後的答案是「莎賓・梅耶」。於是莎賓梅耶管樂合奏團（Bläserensemble Sabine Meyer）就此誕生。

這個樂團後來也納入了莎賓所屬的音樂經紀公司旗下。莎賓後來邀請了EMI唱片公司的音樂製作人柏格到魯梅因，他馬上就對這個地方讚不絕口。柏格在這裡找到他想要的音樂氛圍，而他也馬上就起了興致。這個與世隔絕的地方具備了良好的錄音條件，於是莎賓梅耶管樂合奏團的前三張專輯便都是從這裡誕生的。在這樣高海拔的地區演奏對吹奏者來說當然也是項挑戰，但演奏家也因此需要聚精會神於每個音符上。音樂家與他們的樂器彷彿融入了自然之中，成了大自然的一部分。

　　莎賓梅耶管樂合奏團的成員包括裘納斯（Diethelm Jonas）、殷德慕爾（Thomas Indermuhle）、雙簧管演奏家阿貝利希‧梅爾、法國號演奏家史奈德與佛瑞許（Nikolaus Frisch），低音管演奏家克魯奇（Georg Klutsch）、阿佐里尼、楊森（Dag Jensen）與史威格（Stefan Schweigert），倍低音管演奏家羅爾（Klaus

Lohrer），單簧管演奏家維勒與莎賓。這個管樂團特別的是，他們並沒有特別規範樂器的聲部，法國號、低音管與單簧管可以在第一部與第二部間自由發展與變換。

接下來莎賓的工作事項裡便常常出現史密特音樂經紀公司所規劃的活動。樂團的演奏曲目包括了莫札特的《小夜曲》、克羅默爾（Franz Krommer）、米斯李維塞克（Josef Myslivecek）、理查‧史特勞斯與德弗札克的樂曲，以及莫札特《後宮誘逃》的改編曲，這些曲目都被錄製成專輯發行。其中最重要的曲目是莫札特的《大組曲》（Gran Partita）。為了這首曲子，團員們各自又找了多位音樂家一同參與演出，其中包含了資深音樂家與音樂專業的學生。對許多音樂家而言，能靠音樂養活自己相當重要，其中有些人靠的便是作曲。二十世紀誕生了多位優秀的作曲家，如丹尼索夫、細川俊夫（Toshio Hosokawa）及卡斯提里歐尼（Nicolo Castiglioni）。

莎賓梅耶管樂合奏團於一九八七年展
開巡演，他們的表演遍佈瑞士、德國、義大
利、奧地利及荷蘭，受邀參加了柏林藝術節
（Berliner Festwochen）、北德音樂節（Schleswig-
Holstein-Musikfestival）、萊茵高音樂節（Rheingau-
Festival）、舒伯特音樂節（Schubertiade），及布
加勒斯特（Bucureşti）的埃內斯庫音樂節（George
Enescu Festival）。他們每年約有十到十五場的演
出。克勞迪奧‧阿巴多相當欣賞他們的演出，
隨即將他們納入他所屬的知名琉森節慶管弦樂
團（Lucerne Festival Orchestra）之中。

　　二〇一二年十月十四日，莎賓梅耶管樂
合奏團於德國新市集廣場（Neumarkt）進行他們
近期的最後一場演出。他們在每場演出中都對
自己與夥伴抱予很高的期望；當然，優秀的演
出在某個程度上也是源自於成員們彼此之間的
競爭。也許不是每個人都會明確表達自己的意
見，但大家對自己的音樂都有同樣堅持，憑直

Sabine Meyer Weltstar mit Herz

覺感受音樂與作曲家的想法，再用自己的方式詮釋出來。

　　一行人在這次巡演中時常一起聚餐，而莎賓當然也沒有缺席這場告別巡演。她參與了五場演出，分別位於布萊梅（Bremen）、杜塞道夫（Düsseldorf）、蓋默靈（Germering）、庫爾（Chur）與新市場。有一晚的聚餐由裘納斯掌廚，那是一個愜意的傍晚，大夥聊著過去的總總，雖然彼此仍會再見，但還是有些感傷。他們以紅酒敬了那位幾乎每場表演都會到場的神父，神父永遠會在他們心中。莎賓說了一小段話，感謝大家長久以來的合作，也相信以後還會有這樣的機會。她也趁這個機會和大家說了聲抱歉，因為樂團名稱掛了她的名字，在媒體面前也總是由她作為代表。團員們認為莎賓想太多了，他們從沒有因此感到不舒服，反倒是很開心能藉此獲得大家的關注，並能在知名音樂廳中演出。大家一致認為，若是少了莎賓的

響亮名聲、就會少很多演出機會，也不一定能有今天的成就了。當然他們也為史密特音樂經紀公司及EMI唱片公司帶來了不少收益。莎賓梅耶管樂合奏團曾在許多知名音樂廳演出，如阿姆斯特丹音樂廳（Concertgebouw）、巴塞隆納加泰隆尼亞音樂廳（Palau de la Música Catalania）、拿坡里聖卡洛劇院（Teatro di San Carlo）、東京三得利音樂廳（Suntory Hall）、科隆音樂廳（Kölner Philharmonie）、慕尼黑赫拉克勒斯音樂廳（Herkulessaal）及華沙音樂廳（Warsaw Philharmonic Concert Hall）。

　　莎賓在彩排中永遠不滿意，對她來說許多人都太懶散了，但他們總能在晚上的演出發揮高水準，並展現出豐沛的生命力，顯得光彩奪目。

　　過去幾年來，樂團一直維持高水準的演出，而莎賓想在顛峰時結束，留給大家美好的印象。對莎賓來說這個時刻已經來臨，他們想

Sabine Meyer Weltstar mit Herz

向大家最後一次展示他們的成就，而莫札特的
《大組曲》當然是不可或缺的，聽眾們也會感
受到樂團與莫札特的小夜曲間有著不可分割的
關連。最後一次的巡演充滿了激昂與熱情，參
與的演奏家包含了沃夫岡與托本（Jens Thoben，
巴塞管）；裘納斯與凱利（Jonathan Kelly，雙簧
管）；史奈德、佛瑞許與赫柏樂（法國號）；
楊森與史威格（低音管）；羅爾（倍低音管）
以及維勒與莎賓（單簧管）。

　　莎賓對音樂永遠沒有滿意的一天。若以登
山比喻，莎賓不會為了欣賞周遭的風景而在山
中小屋停留，因為她希望快點登上山頂，只有
山頂的景色對莎賓來說才是最美的。莎賓梅耶
管樂合奏團從一開始就受到了梅森神父與瑞士
山景的啟發，而莎賓一直十分嚮往神父的簡樸
生活。每一趟回到魯梅因的旅程對莎賓而言都
像是尋根之旅，彷彿把自己再次完整地組合在
一起；每次回到這裡，莎賓都會再次想起這個

問題：「我生命中真正需要的是什麼？」她知道自己需要的東西其實不多。

　　「為什麼莎賓能吹出如此優美的音樂？」相信這是許多人的疑問，然而莎賓認為音樂都會有自己表達的方式。作曲家沙維雅荷（Kaija Saariaho）曾說過：「音樂是我接近上帝的途徑。」這句話同時也是一直在音樂之路上領導莎賓的精神。

我
不
是
明
星
！

「**我**不是明星！」莎賓語氣堅定地拒絕這樣的形象並補充道：「而且我也不想當明星。」然而莎賓並不能否定自己的成功，這同時也是大眾對她的印象。莎賓不想被當作偶像崇拜，這太過表面了，而且與音樂的本質完全相反。

莎賓喜歡與觀眾在同樣的平面上分享音樂，只有一件事她沒辦法與之苟同，就是被大家視為明星看待。她說起一次在首爾（Seoul）令她不悅的回憶：大批樂迷在演奏會結束後湧至音樂廳的大廳，把她當作明星、想要她的簽名。這般推擠的場面對使莎賓感到措手不及，而民眾也陷入了瘋狂。主辦單位很晚才反應過來，趕緊把她從後門帶離；樂迷也隨她們追到了後門，沒有人能夠阻止這樣的轟動。莎賓盡全力地跑，直到上了保母車她還是驚魂未定。

所幸莎賓並沒有經歷過太多次這樣的混亂場面，人們通常是耐心地排隊索取她的簽名。

Sabine Meyer *Weltstar mit Herz*

在演奏會現場賣出三百片莎賓的專輯對大家來說早已司空見慣，而人們在簽名的當下為莎賓加油打氣、並稱讚她的音樂也是很常見的事。過去幾十年來，莎賓已經在樂迷心中建立了良好的形象，大家都認為她是位用心演奏的音樂家，也感覺到她對音樂的熱忱與執著。

　　柯內麗雅‧史密特早就注意到了莎賓的成功，她的父親史密特在很早以前便將莎賓納入旗下，並陪伴她度過了數十年的歲月。期間較棘手的事便是當時的柏林愛樂事件。許多人在如此龐大的壓力下可能無法妥善處理，就此失去在國際上以獨奏家身分嶄露頭角的機會。「我們必須說，莎賓在離開了柏林愛樂後才是真正站上了國際舞台。」柯內麗雅如此說道：「我也不確定如果當時莎賓獨自面對這個問題會有什麼後果，也許她的演奏生涯會就此結束也不一定。當時的經理人們給了莎賓許多建議，教導她如何應對媒體及如何對外說明，

因為她當時真的還太年輕，需要許多專業的意
見。我們當時為莎賓同時規劃了兩條發展路
線，除了在柏林愛樂演奏外，還協助她發展獨
奏家與室內樂演奏家的身份。」要是失去了樂
團的工作還有另一條路可以走。

　　莎賓希望能夠獲得許多演出機會，但也
希望能有個家庭並過正常生活。在史密特音樂
經紀公司的一場職涯發展會議讓莎賓印象十分
深刻。莎賓與維勒在一九八七年一同前往漢諾
威，而當時的音樂經紀人說：「莎賓期望能生
個孩子，也希望能藉此休息一下，之後每年的
演出將會減至約五十至六十場。」史密特當時
平靜地看待莎賓的決定並給予祝福，隨後便
取消了她的第一次巡迴演出。莎賓與維勒於
一九八七年三月結婚，並很快就生下了兒子賽
門。

　　在莎賓生完兒子後一段時間，她與經紀
公司的人在漢諾威再度碰面。這次的會面使莎

賓感到有些憋扭，因為她當時告訴經理人自己又再次懷孕了，所以必須繼續暫停事業。再次停擺事業會使莎賓與經紀公司共同遭受財務虧損，而且她若是長期沒有演出並從媒體上消失，也必須承擔許多風險，甚至可能賭上她的音樂生涯，而公司往後也必須投入更大的心力在莎賓的行銷與宣傳上。史密特這次仍是對莎賓真心祝福，但也謹慎地問了莎賓到底想要生幾個小孩。莎賓回答有兩個孩子是她的夢想，不會再多了。

由此可見莎賓擁有了一位非常好的事業合作夥伴，兩人是對等的，而且在職涯規劃與合作關係上互相尊重與信賴。站在經紀公司的立場，當然希望能大力行銷旗下的音樂家並多辦一些演奏活動，但尊重音樂家個人的感受與想法更加重要。這樣的合作方式成功支持了莎賓的事業，沒有人被強迫、也沒有人妥協，這同時也符合莎賓的生活哲學。莎賓當然想站上國

際舞台，但並非不計一切代價。更貼切地說，擁有充實的私人生活是她取得成功的先決條件。這就是莎賓的活力來源，唯有靠此方法才能使她維持高水準的音樂演出。莎賓的生活相當井然有序，所有活動都穩當安排在她的行事曆上，因為她不喜歡與時間競賽。莎賓的家庭生活主宰了她的時間安排，不論是演出或是上課，她希望可以非常完美地整所有時間合。或許這就是莎賓能維持成功的秘訣，她不會把任何活動強塞進她擁擠的時間裡，也不願使她的私生活受到影響；這大大強化了她生活的「免疫系統」，使她的生活不會因外在因素而生病。

　　莎賓在全球一直維持著高知名度，而人們對她傳奇的單簧管音樂也始終抱持著興趣與好奇。經紀公司知道莎賓‧梅耶這個名字就是票房保證，並希望莎賓的演出場次能夠盡可能地增加，然而這必須先過維勒這關才行。莎賓的

演出都是由他來協商的，而他希望莎賓一年的
演奏活動控制在六十場左右，因為再多的話就
會影響他們的家庭生活，況且莎賓除了表演外
還有教學工作。要控制演出場次對國際音樂家
來說是有些困難的，因為有些音樂家一年的演
出機會至少有四十至五十場，多的話可能超過
一百場。

　　維勒幫莎賓將演奏計畫詳細地記錄下來，
如指揮家、樂團、演出地點、節目名稱等。
其中合作過的指揮家就超過了兩百五十位，
包含了阿巴多、喬瓦尼‧安東尼尼（Giovanni
Antonini）、康柏林（Sylvain Cambreling）、弗呂貝
克（Rafael Frühbeck de Burgos）、馬里納爵士（Sir
Neville Marriner）、魏瑟─莫斯特（Franz Welser-
Möst）、提勒曼（Christian Thielemann）、偉格
（Sándor Végh）、金曼（David Zinman）等等。

　　莎賓演奏過三十首首演曲目，其中包含
了出自艾特沃許（Peter Eötvös）、海德（Werner

Heider）、細川俊夫、萊曼（Aribert Reimann）、
法佐・賽伊（Fazil Say）、特羅亞恩（Manfred
Trojahn）的單簧管協奏曲。

　　至今莎賓與超過四十位的室內樂音樂家
合作過，包含了艾美琳（Elly Ameling）、邦瑟
（Juliane Banse）、費雪─迪斯考（Dietrich Fischer-
Dieskau）、保羅・顧爾達（Paul Gulda）、魯普
（Radu Lupu）、帕胡德、羅森貝格、海因里希・
席夫、特茲拉夫（Christian Tetzlaff）、沃格特（Lars
Vogt）、撒迦利亞（Christian Zacharias）等人。

　　她並曾與二十個弦樂四重奏樂團共同演
出：包括阿班貝爾格弦樂四重奏（Alban Berg
Quartett）、克里夫蘭弦樂四重奏、凱魯畢尼弦樂
四重奏、馬賽克四重奏（Quatuor Mosaïques）與東
京弦樂四重奏（Tokyo String Quartet）。

　　莎賓合作過的管弦樂團更是不計其數：
兩次與澳洲樂團、六次與比利時樂團、兩次
與巴西樂團、一次與中國樂團、六次與丹麥

樂團、一百零五次與德國樂團、四次與芬蘭樂團、九次與法國樂團、十次與英國樂團、一次與以色列樂團、十一次與義大利樂團、八次與日本樂團、兩次與加拿大樂團、一次與韓國樂團、一次與克羅埃西亞樂團、一次與拉脫維亞樂團、兩次與盧森堡樂團、十四次與荷蘭樂團、一次與挪威樂團、八次與奧地利樂團、四次與波蘭樂團、兩次與俄羅斯樂團、十四次與瑞士樂團、八次與西班牙樂團、三次與捷克樂團、兩次與土耳其樂團、四次與匈牙利樂團和八次與美國樂團。從柏林愛樂到芝加哥交響樂團（Chicago Symphony Orchestra）、維也納愛樂（Wiener Philharmoniker）、伊斯坦堡交響樂團（Staatliches Symphonieorchester Istanbul）、東京ＮＨＫ交響樂團、中國愛樂樂團、北德廣播交響樂團、萊比錫布商大廈管弦樂團（Gewandhausorchester Leipzig）、科隆古澤尼希管弦樂團、新布蘭登堡愛樂管弦樂

團（Neubrandenburger Philharmonie）、呂貝克交響樂團（Philharmonisches Orchester der Hansestadt Lübeck）、斯圖加特室內管弦樂團（Stuttgarter Kammerorchester）、慕尼黑內管弦樂團（Münchner Kammerorchester）、布萊梅德意志室內愛樂管弦樂團（Deutschen Kammerphilharmonie Bremen）與北德廣播電台爵士大樂團（NDR Bigband）。

　　包含樂團經理人在內，每個人都認為莎賓很少會在演出前參與樂團練習，因為她對曲目相當熟悉。然而這個猜想是錯的，因為在演出前與合作的音樂家碰面對莎賓而言相當重要。當她將與一個樂團進行首次合作，她會馬上去拜訪樂團中她認識的音樂家，其中有些是從年輕就認識的、有些是在比賽中認識，或是在其他場合中認識的；有時也會有音樂家在排練時走向莎賓，告訴她之前曾在某場合中有見過面。如果與一個自己不認識任何人的樂團合作，莎賓與大家一樣，態度會有時很冰冷、有

時會很友善。

　　莎賓知道如何與初次見面的人互動，她往往採取主動的方式。通常在第一次時，莎賓不會坐在樂團中，而是站在前面看著大家、聽大家演奏的方式並替樂團「把脈」。莎賓用這樣的方式與大家建立起橋梁，主動表示願意聆聽大家的演奏。她後來也會為大家展示她的精湛技巧，這往往能使大家信服，而她優美的音樂旋律也令人屏息。當莎賓發現夥伴們被她的音樂迷住時，她會在心裡感到相當開心。如果遇到了一位優秀的指揮家，他便能將獨奏家與樂團的音樂完美結合在一起，並搬上舞台呈現給觀眾。

　　有一次在為回聲音樂獎（ECHO）的演出排練時，出現了一段小插曲。大家臨時找不到指揮，莎賓索性用自己的單簧管音樂作為引導，在沒有指揮的情況下仍然順利進行排練。

　　莎賓的獨奏家身分在美國發展並不順遂，

因為她之前都有知名樂團的提攜，一同合作登台，如阿班貝爾格弦樂四重奏、東京弦樂四重奏。至於在法國，當地的人們也偏愛法國的單簧管獨奏家或樂團音樂家，因為他們的風格與莎賓不同，音調較她更為輕柔，也如同法語般帶有輕微的鼻音。

　　「要成為一名國際知名的單簧管演奏家並不容易。」維勒說道：「而很多樂團自己就有很優秀的單簧管獨奏家，像倫敦交響樂團（London Symphony Orchestra）的布里默（Jack Brymer）、紐約愛樂（New York Philharmonic）的德魯克（Stanley Drucker），他們都在國際上相當知名，而這些人當然不會允許年輕一輩的音樂家去搶他們的飯碗。」

　　莎賓在亞洲非常受歡迎。上海在二〇一〇年的世界博覽會以「城市的未來」為主題進行活動，當時有許多建築師與城市規劃人員提出願景，為人們畫出理想的生活環境與條件，

Sabine Meyer Weltstar mit Herz

而可行性高的便會被納入計畫。大家並沒有忽略心靈層面的需求，而音樂就是其中的來源之一，所以莎賓便被邀請演奏莫札特的曲目。幾乎沒有其他知名音樂家能像莎賓這樣呈現傳統歐洲音樂，她體現了真正的歐洲音樂精神，全球從中國到南美洲都有人願意跑到呂貝克向莎賓請教她的音樂秘訣。

經紀公司當然不僅幫莎賓規劃了亞洲巡演與獨奏演出。「在室內樂演奏與獨奏間必須取得平衡，」柯內麗雅說道：「但其他國家的市場也相當重要。莎賓絕對能打進美國市場，但這對她來說由於家庭因素的考量並非是優先選項。若要打入市場，音樂家首先必須在一個國家舉行過一定數量的演奏會，因為市場上已經存在許多音樂家了。莎賓後來在美國相當具知名度，但當然是透過音樂專輯。她錄了許多非常棒的專輯。」

莎賓明白，若單以她的名字作為行銷是不

會成功的：「我常常被問想不想與某某音樂家合作，但我的態度往往很保守。如果想要有良好的合作，音樂家必須彼此相當熟識或在一個樂團裡長時間共事過並研究曲目，等到一切順利後再開始拓展演奏曲目。我與合作的樂團長期下來都處於穩定的關係，並不斷拓展演出內容。」

　　莎賓往往都會接受其他音樂家們的會面邀請，因為她想知道這位音樂家能否與自己在音樂上有同樣的想法、或是能不能相談甚歡，在往後有無合作的可能。與知名音樂家的談話對莎賓來說常像是新的挑戰，而在走廊上的短暫談話通常能給她一些啟發與愉快。莎賓不知到這些聲樂家或音樂家是否能為她提供新的想法，但她在初次見面時總是願意給予信任並仔細聆聽、觀察，扮演學習者的角色，因為在談話中可能存在著大好機會。若與一個音樂家談話順利，莎賓會感到相當開心。

「要一直站在國際舞台上是很不簡單的，」柯內麗雅說道：「因為現在這個時代隨時都有新人冒出，淘汰率非常高，而莎賓能以完美的狀態在國際上站穩腳步真的不容易，像她這樣的音樂家真的不多。」

經紀公司過去一直試圖把莎賓推上大舞台與他人競爭。「有的時候不是我們想要什麼的問題，還要考慮到莎賓適不適合。唱片公司往往希望能大規模宣傳，所以才會產生像巡迴演出這種活動，但我們必須確定那到底適不適合莎賓、套在她身上合不合用。」柯內麗雅說道。

通常在演出結束後，與莎賓一起演出的音樂家會誠心地與她道別，同時小聊一下之後的音樂計畫或談及共同的好友。這些音樂家常常會趁這個時候狡猾地把莎賓的音樂專輯拿出來請她簽名，但當然都是幫他們的朋友或家人要的。這有時會讓莎賓感到有些尷尬，因為她又

被當成明星看待了。透過簽名，樂迷似乎覺得
擁有了莎賓的一部分。莎賓或許對很多人來說
是巨星，但她不需要華麗的舞台，只想用真心
演奏音樂，藉由音樂從每個人家裡的音響或舞
台上向大家打招呼。

莫札特：單簧管協奏曲 KV 622

——神秘的原曲

「沒有人可以將這首樂曲演奏得像莎賓這樣。」對於莎賓所演奏的這首莫札特最優美之一的樂曲，許多她的同事與專家都如此說道。當然這首曲子對莎賓而言也別具意義。如果想知道莎賓是如何吹奏出如此迷人的音樂，需要先知道兩件事。

首先就是樂器與樂譜的選擇。莎賓希望能在沒有研究史料的情況下盡可能地呈現原版的莫札特。由於原版的樂譜已經遺失，所以莎賓只能從一八○○到一八○二年間公開演奏的版本來判斷最初的風格。然而大家都知道這首樂曲並不是莫札特為單簧管所作的，而是為了另一項樂器——巴塞管。這項討論始於一九四八年八月，由達茲勒（George Dazeley）起始。樂譜第一版的草稿是莫札特為巴塞管與管弦樂團所作的，這份草稿現在保存在瑞士溫特圖爾（Winterthur）的理紳堡基金會（Rychenberg-Stiftung），但只有前一百九十九個小節。協奏曲

為G大調，獨奏部份為C大調，而莫札特自己後來又把樂團的部分轉到A大調。

巴塞管最初可能是由莫札特最欣賞的單簧管演奏家史塔德勒與樂師西奧多‧洛茲（Theodor Lotz）共同發明的，他藉由四個孔鍵將A調單簧管的音調向下降了四個半音；但這項樂器在實務上並沒有成功，因為它在演奏上比A調單簧管困難。

維勒在他的單簧管教師考試中（一九七八年三月二十一日於漢諾威音樂學院獲頒證明）仔細研究了莫札特樂譜的不同版本。現在的流通版本發行於一八〇二年，也就是莫札特逝世十二年後。只可惜現在僅存前一百九十九個小節的樂譜，而且還是只有巴塞管的部分，所以人們現在演奏的是於一八〇二年為單簧管改編的流通版，但當時的評論家都認為這樣的改編不妥。

重點是，現在的版本與原版到底有哪裡不同？如果不探究細節的話，或許可以說使用單

簧管的話，在莫札特協奏曲裡容易被樂團的低音聲部或是深沈的大提琴聲音蓋過。普通A調單簧管的低音音域也不比巴塞管低，這讓獨奏家在演奏此首協奏曲時，無法呈現出很好的個性。

維勒的研究結論是：「若將兩個版本進行比較，會發現原版的樂曲較有邏輯性，樂曲也較生動。」只可惜出版社沒辦法拼湊出原版樂曲的完整面貌，所以到現在許多人都不知道到底差別在哪裡。「可惜，」維勒如此寫道：「到現在全世界有許多單簧管演奏家都不知道到底哪些部分是莫札特親自譜曲的。但奇怪的是，大家似乎也見怪不怪。」幸虧有像維勒與莎賓這樣充滿熱忱的音樂家，才能讓大家認識這首樂曲的部分原貌。莫札特的原曲高低音分明，但因為單簧管無法演奏巴塞管的低音，曲目就被縮短了，無法呈現出明顯的音域差，那有如天與地、明亮與黑暗的分別。如果能夠不

Sabine Meyer Willstar mit Herz

跳過任何部份、完整演奏樂曲中的所有音域，
這首協奏曲會更吸引人。

　　莎賓從不認為自己已經完全掌握這首樂
曲，因而不在事前積極準備。當這首協奏曲再
度被納入下次的演奏曲目中時，莎賓於呂貝克
的家中便會再次響起莫札特的曲聲，小聲而堅
定。莎賓總在早晨於小房間內練習，用音樂喚
醒一天。樂曲的章節如馬賽克磚般一塊一塊地
浮現，由於莎賓已經將這首協奏曲演奏過上百
次，旋律早已烙印在她的心裡；但她還是會在
一次次的練習中仔細雕琢，琢磨流暢以外的細
節。

　　「每一次演奏都是一次新的試驗，」莎賓
說道：「這首協奏曲我已經演奏過無數次，但
我還是把每次的演奏當作第一次，就像我從沒
接觸過它一樣。我可以一直演奏下去，好像永
遠都不會對它厭倦，也永遠都有動力。這首樂
曲有它的神祕之處，對我來說相當特別。每次

演奏我都會有些緊張，也許是因為我自己對這首樂曲的要求，想要完美地詮釋它，而且每一次都要比上次更好，然而永遠都不會有完美的一天。也許我可以在技巧上練到非常熟練，但是巴塞管的音樂本質卻永遠是個挑戰。」

巴塞管的魅力無法用文字表現，這個調降了四個半音的樂器與A調單簧管一樣需要用右手的拇指演奏，所以在穩定上會有一定的難度。由於演奏時指頭必須靈敏地活動，所以在巴塞管上面有一條可以掛在脖子上的吊帶，然而樂器仍然會左右晃動。音樂家在演奏這樂器時，不但需要靈敏的技巧，還要同時用雙手維持樂器的平衡，所以有人將巴塞管演奏家比喻成舞技精湛的指上芭蕾舞者。

莎賓在演奏時，身體會隨著音樂律動，她認為自己與歌手無異。「音樂本來就是由身體帶動出來的，他們占了身體的一部分。我想讓觀眾感受到我想傳達的是什麼，讓他們在聽見

Sabine Meyer *Weltstar mit Herz*

音樂之前已經在腦中對它有所想像。」

　　莎賓會在練習時確定能在舞台上傳遞給聽眾的聲音，那可能是狂野、愉悅的或是誘人的。莎賓賦予音樂生命力、活力與不同的性格，並讓他們自然地傾瀉而出、四處跳動或自在飛翔。

　　有一次離演出只剩一個星期，但莎賓只有在演出當天才能夠見到合作的樂團，並在演出前才能短暫排練幾個小時，而且又是與不熟識的指揮家合作，這使莎賓感到相當緊張，但不是因為這種陌生的感覺。莎賓當然能夠完整地演出整首曲目，但她不希望只是把樂曲演奏完而已。一場好的表演關係到獨奏家、樂團、指揮家與觀眾的溝通，這都是要花時間準備的。要與合作夥伴產生默契才能呈現完美的演出。

　　莎賓打了電話給樂團，要求要在演出前一天排練，但團員們感到不解，也覺得沒有必要；他們認為彼此都對曲目相當熟悉了，況且

曲目的難度也不高。在莎賓的堅持下,樂團便
妥協了,畢竟莎賓是相當知名的音樂家。

　　莎賓一到場就開始到處與之前的同事寒
喧,氣氛馬上熱絡了起來,她也馬上融入到人
群之中。莎賓可以馬上進入狀況,並將注意力
集中於她演出的部分,因為她對這首樂曲比任
何人都還熟悉。

　　在莎賓專注於她的樂譜之前,她會猜想指
揮的風格。例如他會強調哪些部分、與自己過
去的演奏經驗可能有什麼不同等。莎賓每次都
對指揮感到好奇,因為每位指揮都會為樂曲賦
予不同的生命;不是每個人都與莎賓用同樣的
方式詮釋莫札特。然而莫札特的音樂有些特點
是不會變的,它絕對會讓人喜愛。

　　莎賓引述了莫札特於一七八二年寫給他父
親的信中的句子,莫札特指的是鋼琴協奏曲,
但似乎可以套用在所有作曲上:「這首協奏曲
性質中性,不會太容易也不會太艱澀,但品質

非常好。聽起來相當悅耳，也沒有空虛感。行家絕對會對它滿意，而一般的音樂愛好者也會愛不釋手。喜歡就好，不必去探究原因。」莎賓笑說：「我認為莫札特說的這些話可以套用在任何時代的任何樂曲上。人們不必去分析他們到底聽到了什麼，音樂的品質才是最重要的，而每位音樂家都會用不同的方式去表達。」

距離演奏開始還有一分五十秒，莎賓還有時間準備她將演奏的部分。這段時間大家多會專心準備，暫不與人互動，但每個人其實都很熟練自己的部分了。大家此刻或許都在想，現在將開始進行約二十七分鐘的單簧管獨奏，而觀眾都是為了來看這位知名的單簧管演奏家。莎賓在台上專注於音樂，她拿起她的樂器並與音樂家們用眼神交流，確定大家準備好了。接著樂團便用音樂為莎賓鋪出紅毯，領出她的音樂。

至於指揮家呢？每個人都知道莎賓對這首協奏曲相當熟悉，也詮釋得相當好。指揮家會控制樂曲強度，他會站在台上掌控節拍、音量及風格。嚴謹的指揮家會在演出前端看樂譜、思考莎賓的風格，並協調獨奏家與樂團間。

　　莎賓認為她對莫札特的音樂有責任，希望一起演奏的音樂家與指揮也能感覺到這樣的責任，就如同聽到一個人在朗讀一篇文章或一首詩般。在學校時，我們能透過文章或詩感覺到裡頭的經驗、文化或任何意涵，而這些東西是對自己有意義的。

　　一分五十秒後演奏開始，莫札特的音樂隨之而起。在之後的第一秒，樂團開始演奏，而莎賓也在心中與大家一同演奏，並輕輕搖擺著身體、隨著音樂起舞，接著便開始吹奏她的單簧管。她與樂團音樂家們藉由音樂互動，一來一往，音樂將大家牽在一起。

　　大家盡興地演奏音樂，而莎賓也陶醉在

自己的演奏中。莎賓的音樂色彩繽紛、個性多
元，展現出音樂的多變性，這些特點一般只有
歌手能展現出來；而許多與莎賓一同演奏的音
樂家也是第一次感受到這種音樂變化，因此興
奮不已。莎賓表現出音樂的真實性與迷人之
處，而其他音樂家也放手讓她展現。真正的好
戲才正要開始。

　　莎賓總會在踏上舞台時獲得熱烈的掌聲，
但她說，有時候掌聲並不真的是掌聲，一切都
取決於觀眾。她會在排練中氣氛不錯時和大家
這樣談道：「如果觀眾的態度是『讓我看看妳
的本事吧！』，那就是另一回事了。有的時候
大家只是在想在美好的晚餐後好好欣賞一場表
演，但有時又是以犀利的眼光檢視。我只要踏
上舞台、馬上就能辨別當下主宰的是哪一種氣
氛，也會影響我用什麼樣的態度與心情去進
行這場演奏。如果我感到當下的氛圍是無聊
的，我會用富有神秘感的方式呈現，這樣能

引起大家的興趣，好像在告訴大家：『仔細聽好了！』總而言之，每晚的演奏氣氛都是不同的。」

　　每個樂團在排練時與演奏當下呈現出的音樂都有可能不同。排練時可能只發揮了百分之七十，但演出當下靈感都來了，便能百分之百地發揮出想法。

　　莫札特的音樂帶有魔力，能使每個人陶醉在其戲劇化的音樂之中。聽眾們若是能領略音樂家欲透過音樂表達的情感，便是最佳狀態。一七九一年，大家陶醉在史塔德勒的首演，而現在大家陶醉在莎賓的詮釋。那音樂聽起來如此輕柔，如同笛子一般；而樂音又如鳥鳴，彷彿那是源自於大自然的聲音。然而莎賓並不想侷限大家對音樂的想像，她只是用自己的方式呈現音樂，而且音樂可以牽動許多過去不同的回憶。有時候莎賓聽到喜歡的音樂會沉浸在其中，並小心翼翼地用聽覺跟著每一個音，享受

Sabine Meyer Wittstar mit Herz

音樂的美與誘人之處。

　　莫札特的音樂常常會在突然間轉換風格，而人們便會思考，是不是換了一個角色或是有新的演唱家要登場了。莎賓非常享受這種曲風的快速變換。若將它比喻成服裝的變換，那麼人們便不只會看到顏色的不同，也會感受到材質與品質的差異。莎賓年輕時就從手風琴上培養出了對於聽覺的敏銳與對於音樂的想像。

　　莫札特受同時期的音樂家啟發，再從中發展出屬於自己的音樂。他想當一位作曲家，想要寫出不同的音樂、跨越國界的音樂、能傳世的音樂。莫札特發展出自己音樂的專屬特質，不管是音樂行家或是一般的音樂愛好者都相當喜歡。

　　協奏曲的第二樂章為慢板樂章。令大家訝異的是，莎賓竟然用較快的速度來演奏原本大家印象中樸素、簡單的旋律，而樂團也用同樣的方式回應。莎賓不想只是演奏大家印象中的

陳腔濫調。如此溫柔、優美的旋律令大家想起搖籃曲，它使大家沉靜的心靈隨之具體化。

「第二樂章的吸引人之處就在於它的簡樸，」莎賓說道：「它的旋律很簡單，而團員們也對它很熟悉。旋律能自己帶出屬於自己的表現方式，像我常在家練習時會感到有某些感覺想要表達出來。如果將這個樂章表現得太華麗就失敗了。你只能在心中探索感受，再將它表達出來，演奏出心中的那片寂靜，除此之外不需要其他東西了。能作出這樣的音樂真的太令人欽佩！」

莫札特很少作出這樣風格的音樂，而這首樂曲展現出了單簧管的溫柔與豐富情感，使這項樂器再次表現出了它的單純與自然。樂團的演奏幾乎使聽眾屏住氣息，這就是純粹的美麗。回音在音樂廳中擺盪，這樣的音樂之美讓人無法以文字形容，那幾乎是快要破碎的，讓你想珍惜、呵護它。

電影導演薛尼‧波勒（Sydney Pollack）將這首單簧管協奏曲作為他執導電影《遠離非洲》（Out of Africa）的配樂，用音樂來陳述兩個愛人無法以言語說盡的感受：一頓在沙漠中的晚餐，雖少了許多如桌巾及燭台之類的擺設，但有沙漠中樸素簡單的氣氛，呼應了相約在沙漠中見面的兩人。兩人都用自己的方式愛著對方，彼此之間的衝突在於對自由的嚮往。兩人的感受與想法都與彼此不同，而這便藉由音樂表達了出來，音樂在電影中陳述了兩人沒說出口的感受。音樂強調了時間的短暫，並在電影中表現出了強烈效果。

　　莫札特這首協奏曲在電影中的應用完美無疑；莫札特的音樂讓電影中的每一幕深深地烙印在腦海中，幾乎每個人都能透過這慢板的樂曲經歷整個故事，或多或少都能體會到其中的感受，使大家在腦海中對音樂產生出具體的影像。

演奏這首樂曲不需要複雜的技巧。樂曲溫柔的旋律串聯了每個音符，每個音符都是從氣息中產生的。旋律隨著空氣在空中搖動，而溫柔的音樂如同流水般穿過音樂家與指揮家、再流向觀眾。

　　「我好幾次有過這樣的感覺，好像自己飄了起來，不是真的在舞台上了，而且整個人感到放鬆、腦中也沒有了雜念。事實上我當然還是在演奏，手裡拿著樂器，眼睛盯著樂譜，但好像又脫離了那個當下，是從腦袋中脫離的；感覺好像處在一種無重力狀態，而且整個音樂廳也都安靜無聲。那是一種很不可思議的感覺，那種狀態讓你感覺當下是身在另一個地方、另一個星球之類，而且會覺得自己把這種感覺也傳達給了觀眾，彷彿他們能夠體會自己的感受。」

　　第三個樂章以相當明亮的姿態登場，像舞蹈一樣。莫札特將他的歡愉呈現在這個部分，

Sabine Meyer Weltstar mit Herz

而演奏這個樂章需要一些音樂技巧。「這個章節充滿了詼諧與奔放的歡愉，在演奏技巧上有一定的難度，而高低音的落差也讓音樂家在演奏上感到驚艷。沒有其他東西可以為這章節多加點綴了。」

演奏中最重要的其中一點是，指揮家必須賦予獨奏家自由，讓他能夠盡情發揮與盡情享受，散發他的吸引力與音樂張力。

在單簧管協奏曲中，單簧管與管弦樂團搭配的非常好，不能只把樂團視為伴奏，而樂團與單簧管間的對話更是綿延不斷；樂曲的形式嚴謹，內容則充滿了作曲家的想像力。莫札特在樂曲的安排上相當精準，但如花俏的裝飾技巧這類的特點在當時就十分常見。莎賓相當了解莫札特的音樂，她對他的音樂有特殊的感覺，知道如何詮釋最為恰當。莎賓並不會過度誇大，只是在能自由發揮的範圍內用自己的方式表達樂曲。

整場演奏結束後，莎賓與樂團當然獲得了滿堂彩，而觀眾們也如同體驗了一場冒險，或是看了一齣有美滿結局的戲劇表演。這場演出使大家認定這首單簧管協奏曲能夠被歸類為等同達文西《蒙娜麗莎的微笑》與波提切利《維納斯的誕生》這一類的世界級藝術作品。當觀眾與所有參與演出的音樂家們都對這場演奏投入了熱忱，莎賓便成功地將音樂的魔力散發出去，喚醒了沉睡在身處的音樂靈魂，更為大家開啟了音樂之門。大家能夠感受到，音樂是有靈魂的。

動人的音樂：練習

「**我**再去試看看那樣到底行不行！」莎賓說完這句話後便離開了，大家都知道她又去練習了。還搞不清楚狀況的人會擔心是不是合作出了問題，但弄清楚一切後便放心了。半個小時後莎賓又回來了，看起來安心了許多，也有了些想法，並重新加入大家的談話。她需要與單簧管獨處的時間，誰都不能打擾；在演出前這段期間莎賓會把單簧管帶在身邊，不管什麼樣的情況，只要有想法出現便會與大家說聲抱歉後離開去練習，時時與單簧管綁在一起。這已經成為了她的習慣，不管她在哪裡，只要有單簧管就能回憶童年的快樂時光。

「妳一天花多長時間練習啊？」這或許是音樂家們最常被問到的問題，而莎賓想了想卻沒有回答；也許她不想說，或她根本不知道該怎麼回答。事實上這個問題對莎賓而言不簡單，她的練習時間很難用幾小時或幾分鐘計算，因為她並不覺得那是練習。練習對莎賓而

言並非是被強迫的義務，而是種生活美學。「如果我一整天什麼事都沒做，整個人就渾身不對勁。但如果我練習了三個小時的單簧管，整個人精神就來了，而且一整天看事情的角度都會不同。練習音樂對我而言不只是工作的一部分，沒有任何壓力，相反地更像是一種享受。」

莎賓對練習音樂的樂趣要回溯到她的童年，不同於許多知名音樂家都是在父母的壓力下取得好成績，莎賓家中很自然地充滿了各種音樂；而她的父親卡爾本身也是熱愛自己工作的人，他不僅教音樂、在樂團中演奏，還有屬於自己的樂團，不僅將工作視為賺錢謀生的工具，還從中得到了許多樂趣。不同於郎朗的父親、宓多里（Midori Goto）的母親或許多音樂家的父母，卡爾自己就長久以音樂家的身分生活，而且是成功的音樂家。他在知道自己的孩子都會成為音樂家時高興不已，而莎賓的母親

艾拉回想，當莎賓幾乎剛學會走路時，卡爾就會彈簡單的旋律給她聽，莎賓便會跟著哼唱。或許卡爾想像巴赫的父親在充滿音樂中的家庭生活。

一位中國母親蔡美兒就依據典型的中國傳統教育方法寫了文章，講述她在美國透過中國式的成績取向教育，希望將富有自我理想的女兒栽培成音樂家卻失敗的經驗。看起來卡爾的教育方式是相對成功的，但前提是孩子必須要有天分。

音樂在梅耶家的角色比較特別，它豐富了這個家庭，也是陪伴所有人生活的必需品。每個家庭成員都認為，能夠如此演奏音樂是上帝賜給他們的禮物，藉由音樂能夠撫慰心靈，也能夠抒發感受；對這一家人而言，音樂就是他們的生活，並使孩子的世界充滿驚喜，帶給他們思考、表達、詩意、歡愉、慾望、承諾甚至苦惱，每次演奏音樂都能有新的感受。

然而，會演奏如此多種樂器也讓莎賓有所困擾，她能彈奏手風琴、鋼琴、小提琴、管風琴及單簧管，而要維持演奏能力就需要繼續學習。莎賓起初感到驚慌，因為要接受如此多超過負擔的音樂訓練，而她從前並沒有經歷過這樣強迫的音樂訓練。沙賓的印象中從沒有因為訓練吃苦，反而覺得是種享受。她現在還是會找個舒適的地方，例如家中，舒服自在地伴隨著回憶演奏音樂。當莎賓被問到從前是怎麼克制孩童時期的過剩精力時，她回答道：「小孩子就是能一件事做一整天嘛！」只是不像其他小孩去騎腳踏車、游泳、與其他小孩打鬧，莎賓則是用音樂來填滿時間。她並不認為這樣有什麼不好，因為她喜歡音樂勝過學校的數學課及其他一切，並總能得心應手地操控；但莎賓認為在音樂裡沒有成功與完美。

　　音樂是莎賓生活中不可缺少的一部分。練習以外的時間裡，莎賓會與親友們喝咖啡聊

天、到處散步、到馬槽看看，或是去雜貨店逛
逛……。莎賓有時候演奏單簧管，有時則是鋼
琴或小提琴，就看她手邊有什麼，這讓莎賓學
會享受生活的當下。

　　每天晚餐前與父親卡爾一同合奏音樂是
梅耶家的習慣，可能只有短短五分鐘，也可能
持續一個小時。一天能至少有一次這樣的機會
與家人在一起真的很棒。哥哥沃夫岡當然不會
缺席，他有時吹奏單簧管，有時演奏鋼琴、薩
克斯風，或是其他打擊樂器。沃夫岡與莎賓同
樣能夠玩一整天的樂器，不是在父親的店裡就
是在教堂。「他真是個有天分的即興管風琴樂
手。」莎賓回想道。父親卡爾對音樂教學很有
熱忱，都是在家中教授鋼琴與單簧管，而莎賓
仍時常想起那一堆譜架和椅子，到處都有學生
等著要上課。

　　當時對於莎賓而言，每天都有新鮮事，例
如到鄉村慶典幫忙、做禮拜、參加音樂學校的

Sabine Meyer Weltstar mit Herz

音樂會，或是隨聯邦少年管弦樂團四處演出。

　　莎賓從小就學會了多種樂器，讓她學會用不同的視野看世界，用音樂思考、用音樂體驗，並在音樂中找到自己的特色。就算老師換了、樂曲換了、演奏方法換了，但音樂世界是不會變的，這個世界沒有國界且永遠令人感到興奮。透過每一個音符，莎賓也從中學習到前後關係判斷的能力，並培養在說的同時也要懂得聆聽。

　　也因為與學校的科目比起來（如數學、物理等），莎賓對音樂更有興趣，更為自己找到了理由將音樂擺在優先順位，音樂因此成為她逃避惱人課業的庇護所。

　　維勒回憶起他剛開始對莎賓的印象：莎賓一九七六年進入丹澤於漢諾威音樂學院的班級就讀，她當時看起來天真卻志氣高昂，感覺充滿了要達到高音樂水準的鬥志。莎賓是來實現夢想的，但其他學生給人的感覺就不同，他

們是來學習、練習的。「吃飯、喝水、睡覺、音樂，這些是莎賓生活中的必需品。」維勒說道。莎賓的朋友也覺得她很有趣，因為就算是大家一起出遊，莎賓仍會把單簧管帶在身邊。

練習音樂這件事把莎賓的生活串連在一起。人們藉由一次又一次的練習來克服障礙，但克服障礙本身就是一件有難度的事，所以練習對許多人來說需要毅力與精力。練習有時是苦澀的，許多人熬不過來便半途而廢，但這些感覺莎賓從沒體會過。父親卡爾給莎賓的影響便是對練習的觀念，練習就是演奏音樂，首先便是要把演奏音樂視為藝術工作。他認為，只有真正聽到自己的音樂、了解自己的音樂，才知道方向在哪裡、知道下一步要怎麼走，而不會迷失方向。只有相信音樂、了解自己想法的人，才能夠找到自己在音樂中的定位。

隨著比賽與演奏經驗的增加，父親為莎賓挑選了一些有難度的練習曲來增進演奏技巧。

卡爾作為一位有經驗的音樂教師，深知演奏技巧的重要性，如此一來才能夠在音樂演奏上展現更多可能、並更加自由。這些練習曲多半是由音階組成，卡爾希望能為孩子打下深厚的音樂基礎，她才能在往後盡情透過音樂表達想法而不受限制，這在體育中也是同樣的道理。卡爾認為最有用的是轉調練習，一個旋律在不同調間轉換，能夠同時訓練聽力與對音調的感受。

　　雖然梅耶家一直以來都將音樂視為生活樂趣而不是工作，但與其他音樂家還是有著很大的不同：莎賓與沃夫岡都相當有音樂天分。許多人都有極佳的音樂天分，但正確照料這項天分也是很重要的任務。莎賓非常幸運，因為她的父親與老師很早就發現了她的音樂天分並正確栽培；所以很明顯的，莎賓自願投入很大心力，並從音樂得到許多樂趣，也很快就獲得了成就。她就像一名有抱負的運動選手，希望透

過不斷練習增進自己的能力，而支持這一切的便是她的音樂天分與興趣。每當父親派給莎賓練習內容，她常常都會做得更多，所以卡爾從不對孩子要求、施加壓力，要做多少練習全部交由他們自己決定。

莎賓一直以來對克服問題處理得很好，直到遇到了斷奏問題，而且感到越來越困難，舌頭也越來越不靈活。後來丹澤為莎賓帶來了轉機，也讓她對練習有了不同的看法。

丹澤有一天給了莎賓一本由海瑞格（Eugen Herrigel）所作的書，叫《箭術與禪心》（Zen in the Art of Archery），出版於一九四八年，是一本相當具有影響力的書，其中描述了東方冥想的力量。莎賓從這本書中獲得了許多啟發，也體會到精神的力量與如射箭般目中無人、僅有標靶的想法。

莎賓在一個機緣下認識了一位荷蘭花式馬術師古倫斯凡（Anky van Grunsven），而她同時也

Sabine Meyer Weltstar mit Herz

是一位記者。古倫斯凡知道莎賓對騎馬很有興趣，所以她有一次在莎賓演奏結束後就著帶她到附近位於安多芬（Eindhove）的馬場參觀。她們聊了彼此的工作，最後發現兩人的工作雖然一個屬於音樂、一個屬於運動，但其實都和馬戲團的雜技很像，觀眾看到那些令人嘆為觀止的演出都是由深厚的基礎堆疊出來的。「騎馬的起步、奔跑到停止都需要經過訓練，一般人很難想像那有多難，更別說還要穿著馬靴了。而音樂則需要豐富的想像力，在吹出一個音之前，你必須要在腦袋中對它有所想像，還有它在這個演奏廳會產生什麼效果、音調的和諧、轉音⋯⋯都只能在腦袋中預先演練過。」莎賓說道。

對於莎賓與古倫斯凡的工作而言，呼吸的節奏都非常重要，「每件事都不簡單，但只要掌握訣竅其實都並不難。」

只要有機會長時間觀察莎賓的練習，會

發現很難歸納出莎賓到底在練習什麼。維勒這次也沒辦法為大家解釋了，他與莎賓結婚了二十五年仍沒搞懂，而且從學生時期就感到好奇：「莎賓是一個想到什麼就做什麼的人，她整天都拿著單簧管演奏，就量來說實在是練習得非常多；但我又覺得她的練習一點規劃也沒有，在她身上卻又看起來非常有效。我和她是完全相反的類型，我的工作與練習都是有系統、有規劃的。我後來把我們倆的方式想了想，結論是，找到最適合自己的練習方式最重要，沒有一種方法是絕對正確的。」

莎賓是一位非常有耐心、細心並善於傾聽的老師，幾乎可以察覺學生的每一個問題所在，從緊張、拍子錯誤到不正確的呼吸方式，她都會一一協助他們矯正。莎賓不會只看表面的問題，還會探究造成問題的根本原因，她會假定那不只是技巧上的問題。有一次一位學生要吹奏顫音，但她的手指卻過於僵硬、不靈

Sabine Meyer Weltstar mit Herz

活，於是莎賓告訴她：「努力控制呼吸、腦袋保持清晰、身體放輕鬆就好了。要讓音樂聽起來很有彈性、輕快又愉悅，它會自然地表現出來。」

一九九三年起，莎賓與維勒都成了呂貝克音樂學院的單簧管教授。維勒當時還獲得了另外兩間學校的職位，但他為了顧及家庭生活還是選擇了留在呂貝克，往後這個位於特拉維河（Trave）沿岸的城市就真正成了他們的生活重心。他們居住的地方離學校不遠，所以倆人也非常享受在學校教書的生活。他們定期舉辦「呂貝克單簧管之夜」活動，可說將每一季的活動氣氛帶上最高峰。學校老師會與學生或其他老師一起表演，而莎賓與維勒也常常帶來豐富多變的演出，大家都玩得 不亦樂乎。

莎賓與維勒的學生來自世界各地，他們倆的魅力就像磁鐵般把學生們從四處吸引過來。「每個學生都夢想能吹奏出像莎賓一樣美妙

的音樂。」維勒笑著說。他一點也不忌妒，因為大部分的學生都樂意向他們中的任何一位學習。只有在聽過學生的演奏之後，才能決定會分配到誰的班上，但這跟魅力就沒關係了；又是老話一句，要看學生適合哪一位老師。

進入各自的班級後，學生會從他們倆共同規劃的練習開始進行，畢竟「音調不對就沒有音樂可言。」

維勒曾經出版過一系列三冊的《單簧管入門》（Clarinet Fundamentals），第一冊解釋如何發音與音調練習；第二冊是吹奏要點；第三冊專門講述音調。

莎賓與維勒的學生往往能在國際比賽中取得亮眼的成績，但訣竅到底是什麼？「大家最常忽略的就是基礎練習，」維勒說道：「但問題是，演奏單簧管需要特定的吹奏技巧，一切取決於樂手想演奏的音調高低。高音與低音吹奏的方式是大不相同的，秘訣就在這裡。」

他們的其中一位英國學生布利斯（Julian Bliss）便擁有了成功的音樂生涯。布利斯有什麼不同之處呢？他能輕鬆地掌握樂器，技巧對他來說不是問題。布利斯有極佳的音樂天分，而為他帶來成功的則是他的舞台魅力；他一站上舞台便充滿熱情，能將觀眾迷得神魂顛倒，他演奏的音樂總能緊緊抓住觀眾的心。布利斯的音樂天分始於他聰明的腦袋，他常常不用看譜就能演奏，不管古典或是當代樂曲都一樣，有些很難的東西他只要看一眼就能領略，十分驚人。既然技巧對布利斯來說不是問題，那麼深層的音樂情感與心靈層面對他來說就更為重要了。

許多家長會把他們的孩子帶來演奏給莎賓聽，想知道他們是不是真的很有音樂天分，然而結果往往令他們失望，有些人甚至會惱羞成怒；還有些青年音樂家會把他們的父母一起帶到莎賓面前，想要證明自己在音樂方面是有天

分的，足以到音樂學院進修，不想去讀法律或是醫學。莎賓會很認真地替大家鑑定，但不會顧及人情而特意說好話，因為她知道音樂這條路不好走，需要有堅定的意志及特定的特質。

然而莎賓並不需要這些外在的肯定來支持她學習音樂，就算是父親在她小時候也不總是給予肯定；況且這些肯定對莎賓來說並不重要，重要的是她自己對音樂的熱愛與音樂本身的品質。莎賓很早就下定決心不去在意外人的看法，即使是正向的肯定也一樣，她走在自己的路上並為此感到快樂。莎賓透過練習音樂為自己塑造了一個脫離現實的美好世界，只要她希望，整天都有音樂陪伴在她身邊。

莎賓每天的行動都記錄在行事曆上，演奏與專輯錄製佔據了大部分的時間。然而這些壓力對莎賓來說是正向的，可以讓她保持在最好的狀態，而這些邀約都是莎賓自己評估可行的。當然她可以接下更多的工作，依照莎賓的

能力是不會有問題的，只是壓力會更大，而且必須與時間賽跑，長期下來會令她相當疲憊。

　　如果可以，莎賓每天早上都以練習音樂展開一天的生活。莎賓對早晨的練習有特殊的喜好，她偏愛烏爾（Alfred Uhl）嘹亮又富情感的練習曲，不僅能練習技巧，也不會忽略情感的表達。維勒曾經重新編輯出版這些練習曲（Alfred Uhl：48 Etüden für Klarinette, Schott Mainz, 2011），裡面包括了轉調與音階練習。莎賓在練習時非常專注，盡可能不出錯。「我都用在數千人面前演奏的心態練習。」莎賓自己說道。

　　固定的練習也在演出上給莎賓不少幫助，使她能夠專心，且不去在意每次的成功或失誤，並忽略外在的批評。

　　莎賓有許多巡迴演出的機會，例如她在中國就擁有了大批的樂迷。莎賓會在演奏會當下享受演出與樂迷為她的歡呼，但隔天馬上又恢復到規律的練習生活，這可以讓她的內心重新

得到平靜。

　　莎賓的哥哥沃夫岡很早就成為了知名的單簧管演奏家，但他的職業生涯與莎賓非常不同。沃夫岡當了卡爾斯魯爾音樂學院（Hochschule für Musik Karlsruhe）的校長，同時也是歐洲早期音樂的單簧管演奏家、薩克斯風演奏家與爵士樂手。維勒對於莎賓的音樂生涯評論道：「想要站上舞台表演，當然良好的演奏能力是必須的，還要透過身體將音樂完整散發出來。關鍵是要透過過去的歲月累積實力，在演出成果上屢創佳績；一步登天是不可能的，必須讓自己一直維持在高水準的狀態並不斷進步，最後才能夠呈現一場完美的演出。要有強大的毅力去維持並不斷精進，如此呈現出來的音樂才真正算的上是藝術。我在這條艱辛的路上認識了許多人，但有些人在一段時間後就沒聽過他的消息了。

　　莎賓的成功綜合了許多因素。她一直以來

Sabine Meyer Weltstar mit Herz

都比我有抱負心，而且她打從一開始就知道，她是一位女性，所以要成功就必須勝過男人才行。在我們這行當時就是這樣，這是男人的工作。然而現在的情況卻與我們當時相反，現在我班上的學生女性比男性還要多。

　　從我對莎賓幾十年來的觀察看來，她永遠不會對自己感到滿意，也就是說她不會滿足於外界對她所認為的成就。當在音樂上專精到了一個程度，與其說是練習，不如說是日復一日的模仿。對於演奏吹奏樂器的音樂家而言，練習與登台演出是相當重要的，因為不能脫離樂器太久。我認為莎賓過了四十歲以後，很難繼續每天用初學者的心態做那些技巧、音階、漸強或漸弱之類的基礎練習。她就像一名職業運動選手，每天都要做一堆訓練，但這些訓練與她上場比賽又沒有直接的關係。

　　到頭來重點還是要努力，莎賓算是非常勤於練習的音樂家，就算是較新的音樂也不放

過。她的毅力與精力讓人不得不佩服，這些是許多音樂家都做不到的，大部分的人與莎賓相較之下日子都過得太輕鬆了。」

Sabine Meyer Weltstar mit Herz

單簧管：結合技巧與魔幻的樂器

「這簧片不行了！」每場演奏會總有一個時刻會使莎賓感到緊張，而這時就算瑜珈的呼吸練習也派不上用場，音樂家當下的解決辦法便相當重要；而莎賓則是會選擇換一片簧片，藉此找到最好的聲音。

　　莎賓總是很早就出發前往演奏廳，因為她不想為了時間壓力而心煩。這時的莎賓外表看起來很平靜，但內心已經逐漸翻騰了起來。當人們與她談話時她會回應，但可以發現她的心思已經不知道飛去哪了。許多音樂家壓抑緊張的方式是擺派頭、任意使喚別人，但這不是莎賓的風格，她不會在後台像歌劇中的女主角一樣把別人呼來喚去。一個人待在更衣室會使莎賓平靜許多，而恰巧獨奏家就有這個好處，他們能有自己的更衣室，雖然環境並不會比較舒適，但總還是有自己的空間。裡面的環境原則上很乾淨，會有一張椅子、一張桌子、一面比一般尺寸來的小的鏡子，及一張已經摩破皮的

沙發。許多主辦單位會貼心地準備飲料與點心使音樂家放鬆心情，但莎賓往往並不需要那麼多東西。她會把圍巾與外套脫下放在椅子上，有的時候還會把鞋子也脫掉。她只需要一個能夠不被打擾的環境，好讓自己能放鬆與集中注意力。

　　莎賓在演出前幾天就會不斷在腦中模擬音色，試圖選出最適合的簧片。單簧管的簧片就像歌手的聲帶一樣，差別只在於簧片是由蘆葦所製成。透過樂器上的音孔能夠調整音調的高低，但主要還是透過固定在吹嘴的簧片來發聲；通常用上排牙齒固定住吹嘴，而下排牙齒放鬆。具體來說，簧片之於單簧管便如同聲帶之於歌手，音樂家透過它才能將自己的想像與想法表達出來。由於簧片是由天然材質製成的，所以很容易受天氣影響，尤其是空氣濕度、氣溫與氣壓。在冬季的瑞士山區演奏出的音樂絕對與夏季傍晚在德國斯列斯維希霍爾斯

坦（Schleswig-Holstein）的不同，每個氣候條件都有最適合它們的簧片。

　　莎賓從她的袋子中取出了簧片保濕盒，它能將簧片保存在濕度百分之七十一的環境。簧片保濕盒非常便於攜帶，也非常可靠；它能夠確保單簧管吹出的音色沒有偏差，低音飽滿、而高音又能夠馬上劃破音樂廳。莎賓在盒子裡放了八到十片簧片，而她一眼便能決定今天要使用哪一片。

　　不管獨奏表演或是與樂團演出，莎賓都會找到最適合的簧片。「如果是貝多芬的第六號交響曲就需要一片非常好的、而且有點軟的簧片，當然這也不是絕對的。」莎賓對簧片的描述感覺帶有神秘感，給人豐富的想像空間，就像是一位品酒師在描述不同的紅酒。「史特拉汶斯基的音樂需要萬用、輕的簧片，低音要下的去，且不能有雜音。」德布西的音樂則需要有彈性、輕的簧片，要能表達高音的部分；演

奏馬勒的音樂不能用太輕的簧片，吹奏起來要輕鬆，而且與樂團一起演出時，獨奏家的聲音不能太單薄。無論如何，莎賓就是希望她的音樂能夠給大家驚為天人的感覺。

以前莎賓把簧片買回來後，會再自己用乾燥的馬尾草細磨，這是她在丹澤班上學到的，然而她近幾年已經把這項工作交給丈夫了。

維勒可以說是單簧管簧片專家，他很了解運用在簧片上的物理原理、手工技術，再結合演奏時的心理條件，這些全部都是簧片製作過程的考量因素，最後才能在舞台上完美地呈現音樂。維勒付出了很多的心思與耐心學習，他總共花了十年的時間才總算能做出心目中理想的簧片。他也在自己與莎賓的班上教導簧片的製作，但並不是要每位學生都自己製作簧片，只是希望讓他們知道，簧片能為他們所演奏的音樂賦予多少的可能性與多大的彈性空間，作為音樂家至少應該要知道自己能在簧片上做些

什麼，還有如何去做。

　　維勒快速地吹奏給大家聽，表示成品的品質非常優良。作為製作材料的蘆葦品質相當講究，它們生長在無霜的溫和氣候帶，而且它們的根生長得很茂密，常常能在斜坡或路旁的溝渠看到它們的蹤影。原則上它是非常便宜的原料，但經過必須的加工過程後，就成了身價倍翻的單簧管簧片。

　　品質最好的蘆葦生長在法國南部的瓦爾省（Var），因為這個位於坎城（Cannes）與馬賽（Marseille）間的地區土壤中含有豐富的矽酸，使得生長在這裡的蘆葦較為結實。此外，由於這裡氣候乾燥，蘆葦生長的速度很慢。好的簧片便源自於這些堅固結實的蘆葦。

　　想和維勒一樣自己製作簧片的人一定要注意植物的種類及年齡。「其實它真的就和紅酒一樣，植物之間不可以距離太近，也不能太早摘採它，生長年齡必須起碼有三年，若有五年

更好。」維勒解釋道。

　　接下來的乾燥流程很重要，而且維勒花了很多時間才學會要領。乾燥的密斯脫拉風（Mistral，註：法國南部一種因為高低氣壓差異、由陸地吹向地中海的地方風名稱）風勢強勁，提供了天然支援。一開始要把植物放在空曠的地方風乾，接著移去室內；在乾燥過程中要不斷翻動這些蘆葦，如同之前所說的，就像紅酒一樣。知名的單簧管音樂家貝爾曼（Carl Baermann）就曾寫道，這個風乾的過程歷時至少二十四個月。好的蘆葦可以拿來做成符合不同需求的簧片，如上低音薩克斯風、次中音薩克斯風、中音薩克斯風、高音薩克斯風、低音單簧管、降B調單簧管、雙簧管與低音管。事實上大只有百分之二十的蘆葦能夠符合條件，而剩下的可以拿來加工做成 椅之類的傢俱，也能作為遮陽板。簧片的顏色可能帶有綠色或褐色，而理想的顏色是淡黃色，最好的則是呈現象牙色。

簧片底部必須要磨平，所以維勒在柏林圍牆（Berliner Mauer）倒塌後於東德購買了一台特殊的機器，這台機器令他愛不釋手，而且還是由當時著名的工廠所生產；後續必須由音樂家自己不斷在這個步驟調整。再來就是要修整寬度，必須要讓簧片合得上吹嘴，因為兩者組裝在一起才能算是一個整體。

接下來要再次篩選簧片，這次的篩選標準是硬度。尖端兩公釐的楔子若能戳進這個材質低於零點一八毫米就算太硬，而超過零點二五就算太軟，最理想的程度是零點二一毫米。

這種楔子也可以用來將簧片刨出裡想的斜度，而維勒選了個三點五毫米的，這可以幫助他刨出個很長的斜面。簧片分為有弧度或是平的，至於中間的突出的部分則不能刨掉。

維勒有一台很棒的簧片複刻機，透過它便能複刻出與其他簧片一樣優良品質的成品。簧片屬於消耗品，需要不斷淘汰，它在震動過

一千次後便會疲乏而不堪使用。對莎賓而言，好的簧片便能完美地詮釋 音樂在她腦海中的想像。

維勒知道什麼樣的簧片適合什麼樣的音樂，演奏史特拉汶斯基的音樂用的簧片不適用在布拉姆斯的音樂上，而演奏莫札特又要用另外一種。舉例來說，好的簧片就像是莎賓一九九二年在薩爾茲堡演奏時用的，在這場演奏結束後凱澤（Joachim Kaiser）在《南德日報》（Suddeutschen Zeitung）如此評論到：「薩爾茲堡又要被人忌妒了，莫札特的音樂再次於這個城市獲得了滿堂彩。」

維勒要再磨零點零二毫米，他拿了砂紙而不用刨刀。大公司可能可以製造出很精準的厚度，但製作過程千篇一律。維勒有時也會買現成的簧片回來加工，因為只有自己最知道心中的音樂聽起來如何，而莎賓在每一季的演出中需要使用到大約三百片不同的簧片。

在簧片大致完工的初期要小心地對待它，
要像對待一顆剛切割完成的耀眼鑽石一樣，
一般人沒辦法想像製作過程有多麼複雜、需要
多麼謹慎。三天後維勒會把這個新的簧片稍微
泡一下水，之後把它再次風乾。如果簧片乾燥
後捲翹起來就糟糕了，便要再次小心的磨它。
三天後便可以開始定期使用它，當然每次的時
間不能太久。吹奏者要慢慢習慣簧片還有點濕
潤，而且也要確保它一直處於濕潤的狀態。簧
片必須收納在一個小盒子裡，而且必須將濕度
保持在百分之七十一。有的時候簧片會因為乾
燥而開始產生小細紋，這時便可嘗試用乾燥的
馬尾草來將他們磨平。提到這個，維勒便會不
自覺地想到丹澤的課，想到當時與同學們坐在
一起磨簧片，一起花了大把的時間只為了磨好
一片能用的簧片。莎賓原本也會磨簧片的，但
她現在已經沒有足夠的耐心，更何況維勒後來
還為了磨簧片買了一台特殊的機器。然而維勒

還是樂在其中，尤其他磨出來的簧片有百分之二十都品質優良。

製作簧片的公司通常會請音樂家來做測試，而大家可以把這些被測試過一次的簧片買回去。這些簧片已經被浸濕過了，也被放在單簧管上測試演奏過，並再度磨合。另一種則是經過多次測試與磨合，這表示它們的狀態經過多次調校後會是較佳的，也不容易再捲曲起來。這種簧片對音樂家來說可以省下不少時間，品質也相對穩定。

莎賓有時候會用到二十種簧片測試樂曲中的關鍵段落，只為了找到理想的聲音，而這時金屬束圈或綁繩束圈多少可以幫上些忙，可以將簧片牢牢地固定在吹嘴上。莎賓在巴塞管上用的是綁繩束圈，而在單簧管上用的則是金屬束圈。這種金屬束圈一直被認為是有違傳統的，很多人因為方便使用金屬束圈，儘管它可能會壓縮真實的聲音，但能夠將簧片牢牢地固

定在吹嘴上。以前在吹嘴上會有個小凹槽，而綁繩束圈可以將簧片更紮實地壓進去，但現在已經不太有這個問題了；而且現在好的綁繩束圈不好找，況且綁得太鬆會將音樂悶住。莎賓認為僅為了遵循傳統而堅持是沒有必要的。

　　樂器或其材質越自然，演奏時的音樂也越自然。莎賓就有這樣的感受，她把這些自然材質製成的物品視為有機體，好像它們自己能唱歌，而不是靠音樂家演奏，音樂家只是引導出它們的音樂而已。聽眾的感覺來自於每個音之間的聯結，這關係到音樂家的演奏方式，而一場演奏的成敗也在於此。大家不可能單靠一個音就能辨別音樂的好壞，一定是從每個音符串聯起的旋律中感覺，感受音樂的能量、音色、生命力，甚至是它的氣息。

　　有的時候材質的事會讓莎賓很心煩，因為她不想用塑膠簧片，這是最近幾年才流行起來的東西，甚至也滲透到了管弦樂團中。她相信

許多音樂家也不喜歡這種塑膠簧片，這帶給他們不安全感。但它還是能用的，唯一不能讓莎賓接受的是音樂的藝術性受到了限制，它限制了音樂的多樣性。「就像一位畫家不希望他的調色盤上只有紅、黃、藍三種顏色一樣。」莎賓說道。儘管如此她仍能使大家忽略這些小缺點，並沉浸在她的迷人音樂中。

莎賓最不滿的吹嘴是塑膠的，它跟簧片是一個整體，裡面還有一顆小球幫助發音。「如果找不到一個好的吹嘴我就不演奏了。」莎賓嘆氣說道。這是一個很嚴肅的問題，演奏音樂就像是在與一位知心好友聊心事，這關係到能不能正確地傳達你的情緒。

莎賓還是在使用自己的舊吹嘴，儘管上面已經有些使用耗損的痕跡與牙齒咬痕。莎賓已經使用這個吹嘴將近十年了，不管用哪一支單簧管都是用這個吹嘴。若將吹嘴剖開分析，這裡便是產生共鳴的地方，也是塑造音樂性格的

地方。音樂家將自己的想像注入到簧片下面的小空間,他們的想像在這裡被塑造成聽的見的音樂,每個音符都在這裡產生,最後變成樂曲傳遞給聽眾。每位音樂家都有自己裡想的簧片與吹嘴組合,展現出不同的音樂特質:強烈、柔軟、堅毅、紮實或是綿密。音樂家們想表達的感受千變萬化,而一接觸到樂器便自然地將這種情感流露出來,這種複雜的音樂產生過程無法僅用物理來解釋。音樂家藉由單簧管吹嘴表達的是自己無法用言語描述的私人情感。

單簧管的吹嘴從外部看來就是一個控制音量大小與音樂特色的地方,但它的功用當然不僅於此;雖然製造樂器吹嘴的人並不是賦予了這個樂器完整的生命,但他們就像是手工業中的鍊金術士。莎賓的吹嘴為她奠定了音樂風格的基礎,將簧片放上去後,透過空氣展生震動便出現了樂音。過去四十年來,莎賓與維勒都是用同樣的吹嘴組合演奏,使他們能夠演奏出

飽滿、有氣勢，卻不會給人壓力的音樂，而聲音的高低也是恰到好處，不會太尖銳也不會太低沉。莎賓過去也曾經買過許多不同的吹嘴，但在試過之後還是覺得自己原本的比較好。莎賓常常會向製作吹嘴的專家諮詢，這些專家常常會將一本小冊子帶在身上，裡面寫著什麼樣的單簧管適合什麼樣尺寸的吹嘴。在製作細節部分時的測量單位已經不是用毫米了，而是百分之一毫米。如此精確的標準下可以想見他們在製作單簧管吹嘴時的專注與壓力。

呂貝克音樂學院就曾請來了這些專家位學生講解，教導他們在製作過程中的哪些細節是需要留意的，而他們也帶來他們的功具，包含了一盞好用的燈、一支放大鏡、多把銼刀，另外還有多種尺寸的不鏽鋼銼刀。

這位單簧管吹嘴專家沃德可夫斯基（Ramón Wodkowski）首先邀請了一位莎賓與維勒班上的學生上台，並為他挑選一個合適的單簧管吹

嘴。這個學生帶了許多吹嘴來，他必須從中挑選出一個符合自己腦海中的音樂。這位學生非常緊張，但可以看的出他想要挑出一個能讓他吹出如莎賓那樣悅耳的音樂的吹嘴。他的顧慮是對的，最後吹奏出的音樂也不差，但還不夠好，因為他的簧片並不理想。吹嘴與簧片是一個組合，兩個物件都要達到一定的品質才能產生好音樂，而學生已經對吹嘴與簧片有個概略的概念。莎賓原想要建議，她認為吹奏出的聲音品質不只是材質的問題，若音樂沒有達到心中的期許還可能融合了許多原因；但莎賓心想沃德可夫斯基也許也了解這點，只是並非當下要討論的重點，如果提出來便會模糊焦點。

　　沃德可夫斯基靜靜地聽著演奏，什麼都沒說，只是輕輕地跟著音樂點著頭。他來到呂貝克的時間不多，但卻完全投入到單簧管吹嘴的研究上。當音樂家演奏時，隨著投入的情感可以發現他的特質，而他挑選的吹嘴特性在某個

程度上也反映出對音樂的偏好，而最後才會談論到演奏技巧。

接著換莎賓登場，她充分展現出她樂器的特性，而音樂在莎賓與沃德可夫斯基間就像是對話般來去，散發出迷人的魅力。

莎賓的音樂富有情感，她透過音樂與大家談話；沃德可夫斯基似乎聽得懂，他安靜聽著。隨後他用放大鏡仔細觀察莎賓的吹嘴，像是在研究一顆玉石一樣。沃德可夫斯基觀察了它的尺寸與所有細節，莎賓則幫他計錄在他的筆記本上。這些計錄下的數字像魔法一樣，聚集在一起便能使莎賓演奏出如此美妙的音樂。她隨後又用了備用的吹嘴演奏一次，並解釋她希望透過吹嘴與簧片呈現出的音色與特質。聲音不能太薄弱，也不能太黏稠；要優雅，彷彿會讓人聽到後想隨之起舞。沃德可夫斯基點點頭，他知道就是這個吹嘴的每一個細節都相當講究，才能為莎賓的音樂錦上添花。他拿起這

個吹嘴，並從各個角度觀察，再拿起一把銼刀輕輕朝著某一個角度磨了一會，再把塵屑輕輕吹掉並交還給莎賓。莎賓裝上簧片吹了一會，這下莎賓的音樂更是無可挑剔了。

幾乎大家都覺得當時的音樂已經近乎完美，但事實上它還有一個問題，聽起來太柔和了。吹嘴還需要再被稍微調整一下。莎賓試圖想解釋其中到底少了什麼，但她實在沒有辦法用英文描述這種感覺；兩人試圖找出問題，而沃德可夫斯基不僅是單簧管吹嘴專家，也是音樂家與心理學家。他知道缺少什麼了，便拿起另一支銼刀低頭工作。過程中他不斷滿意地點著頭，過了一個小時後終於大功告成。大家這次都發現了明顯的改變。

在場的人都感到相當驚訝，一個細微的改變竟然能帶來那麼大的不同。單簧管的吹嘴賦予了音樂家的想像生命力與自由。音樂透過空氣的流動形成，可以說呼吸與嘴唇給予的壓力

是重要因素，但它根本上是源自於音樂家腦中的浩瀚世界。莎賓的天賦使她能在腦中作樂，再將它生動呈現。這就是這些音樂家能演奏出動人樂章的秘訣。

單簧管的吹嘴與簧片可以說是由演奏者的呼吸所推動，其下連接的便是用靈活指頭演奏的管身。另外看起來形狀像西洋梨的喇叭口，它的型狀也會影響音色。

單簧管又分為德國與法國兩種不同的系統，國際流行的是的貝姆式（Böhm-System）單簧管，它始於一八三九年，是源自於一七〇〇年丹納所發明的型式。法國的樂器製造家克洛澤（Hyacinthe Klosé）則改良了貝姆（Theobald Böhm）的單簧管特點，建立了新的貝姆式單簧管，而法國也對其改良給予了肯定。由於法國文化在十九世紀具有相當的影響力，新的貝姆式單簧管便在國際上站穩了地位。然而莎賓演奏的是另一種在德國相當常見的單簧管形式，由貝爾

曼依據比貝姆式更早的穆勒式（Müller-system）單簧管改良成的貝爾曼式單簧管。這種貝爾曼式單簧管除了德國以外，也流行於其他如奧地利等許多國家。從外觀上便能夠分辨出兩者的不同，法國式單簧管對於指頭較短的人來說操作較方便，而德國式的按鍵間距較；法國式的管身內部較寬，而它的音調也較德國式不同。過去兩方的擁護者曾經為兩者的不同爭論不休，但現在已各自和平發展了；然而先演奏過一首曲目的那項樂器似乎就先為這首曲子訂下了風格，常常也使樂團摸不清頭緒。若想在德國的樂團中謀到一個職位，那麼德國式單簧管會是個好選擇；而若想在國際上發展，貝姆式單簧管會是首選。

莎賓的單簧管看起來黑得發亮，再配上銀色的按鍵與圓環，是相當引人注目的樂器。而在單簧管界到底有沒有像安東尼奧‧史特拉第瓦里（Antonio Stradivari）這樣的樂器製造師呢？

Sabine Meyer Weltstar mit Herz

有沒有那種可以製造出如稀世珍寶般樂器的樂器製造師？或是有沒有類似瓜奈里（Guarneri）、史特拉第瓦里、阿瑪蒂（Amati）這樣的製琴家族？「由於現在已經很少有手工樂器製造師了，人們應該可以將烏利澤（Wurlitzer）樂器製造公司視為單簧管界的史特拉第瓦里家族吧！」莎賓如此說道。這間公司創立於一六五九前。手工單簧管演奏起來的感覺當然不同，莎賓十八歲時，她的父親就為了幫她在烏利澤公司挑一支單簧管，載她前往艾施河畔諾伊斯塔特（Neustadt an der Aisch）。莎賓如今說起這件往事時，眼中還是閃閃發光。

當時莎賓是第一次見識到手工製樂器，而她首先見到了還沒製成單簧管時的原料，就已經被眼前的景象深深迷住了。那些專家把已經做成與單簧管等粗、等長的木頭敲打在鐵條上，口中念念有詞評論著敲擊後發出的聲音。莎賓當時印象很深刻，那男人說道：「這個

不夠好、這個好些、這個聲音不錯、聲音太沉悶了、這個聲音又太亮了、這個太尖銳、太輕飄了……。」這位專家後來把這些原料分成三種：給獨奏家的、給專業學生與室內樂音樂家的、給一般學生的普通材質，而剩下的是不能用的。

這些木材是從莫桑比克（Mosambik）進口的，而最高級的是非洲黑檀木，屬於花梨木的一種；它非常堅固耐用，更重要的是這種木材能夠長時間保持乾燥。當大公司欲製造大量產品時，他們會先把木材放在火爐旁快速烤乾，而像烏利澤公司便會把木材堆放在閣樓或大廠房中將近一年之久。

這些木材在經歷過寒冬與烈夏後會更加結實，不會因為往後的加工產生裂縫。只有結實的木材能夠被做成樂器，他們需要耐得住不斷的濕潤與乾燥；在木材的運送過程中，濕度與氣溫的變化也是一項挑戰。不同地區的氣候

不同，若木材無法通過這項考驗還製成單簧管的話，樂器上的螺絲可能會鬆脫，甚至會產生裂痕。單簧管與直笛不同，不是用指頭按住指孔，所以僅有雙大手與粗指是不夠的。第一支問世的單簧管就不像直笛只有八個指孔，而是有十一個，所以雙手必須不斷在管身上移動才能演奏到每一個音。而鑽指孔與按鍵的安裝更是如鐘錶般精密，在製作過程中必須相當專注，也需承受相當大的壓力。鎳銀合金的按鍵也必須要能非常靈敏地操作，不能有按壓困難的情形。

專業的單簧管演奏家通常都有一組A調單簧管與降B調單簧管。這兩種在古典樂中都是必須的，而爵士樂與銅管樂隊中通常是用降B調單簧管。

像烏利澤這樣的樂器製造公司裡很少能看到現成的樂器。卡爾第一次帶莎賓去烏利澤時，她要從現成的兩組單簧管中挑選一組。畢

竟手工的東西都有些微差別，她花時間慢慢感受、試試看哪一組讓她比較有感覺，而按鍵的位置演奏起來要順手，不能令手部活動憋扭。

　　莎賓為她自己的單簧管感到驕傲，她覺得靠它們就能演奏所有的音樂。然而後來有一天莎賓的單簧管從她的汽車後車箱中被偷走了。原本有機會找回來，因為維勒曾在一個兜售廣告中看到莎賓的單簧管，他便與這個販賣贓物的人聯繫交易；但這個人或許意識到買家是認識這單簧管的人，之後便失去了連絡。莎賓後來便用了維勒的舊單簧管。

　　這組單簧管製於一九六九年，莎賓不懂為什麼大家都會把用了很久的樂器淘汰，這些樂器明明就還很好用啊。莎賓對於另一組製於一九七六年的備用單簧管也愛不釋手，她覺得兩者的狀態都相當好。

　　莎賓之前就曾為了特殊需求找過烏利澤公司，她想要找到可以完美詮釋莫札特音樂的樂

Sabine Meyer Weltstar mit Herz

器——巴塞管，這是個可以再向下演奏四個半音的樂器。這個樂器就是如此吸引人，永遠都能為大家帶來驚奇。她就曾用巴塞管以A大調演奏了首知名的單簧管協奏曲。許多音樂學者與研究莫札特的專家都相當關心莎賓投入在巴塞管的心力，而烏利澤公司也的確做出了標準的巴塞管。

維勒記得他當時離開慕尼黑愛樂時，最捨不得的就是裡面的巴塞管，那真的是一種非常驚人的樂器。

莎賓在二〇一一年為自己的樂器寶庫裡添上了這項樂器，每當大家在演奏會上見識到這種樂器時，總是為之傾心。那用黃楊木做成的淺棕色管身與金色按鍵看起來相當優雅。單簧管音樂家賽歌克（Jochen Seggelcke）曾為莎賓使用了堆放超過九十年的木材製作樂器，他一開始只是自己做興趣的，後來才慢慢為一些單簧管演奏家服務。對莎賓來說，賽歌克的樂器很

吸引人，因為音樂史上許多著名的單簧管音樂家，如貝爾曼與史塔德勒都是使用這種材質製成的樂器。「這種樂器對某些樂曲來說特別適合，」莎賓說道：「它上了較多的釉。而在室內樂中，我也能藉其與其他弦樂器更完美的結合。它有著豐富的高音與美麗的音色。」一般人剛開始並不會認為黃楊木製成的單簧管有什麼特別之處，久了才會發現其中的奧妙。莎賓有一次在漢堡音樂廳（Laeiszhalle Hamburg）借用裡面的聲學構造測試了她的單簧管：「黃楊木製成的單簧管的聲音在裡面聽起來美極了，坐在最後一排都能感受到音樂的溫暖。」但唯一缺點是，莎賓沒辦法在所有的演奏廳內與所有的氣候情況下演奏這支單簧管。這種軟木很容易受氣溫與濕度影響，一但受影響音調便會走樣，所以也不是在任何情況下都完全靠的住。莎賓會在演奏當天場勘，確認要使用哪一種材質的單簧管為大家帶來一趟音樂之旅。

心
的
力
量

在山中漫步時，莎賓會四處觀望，而她的音樂便隨著大自然的氣息而流露，伴隨著自然的氛圍與美麗。莎賓會以規律的步伐快步走上山坡。「在呼吸的時候，呼出與吸入同樣重要，」莎賓說道：「大部分的人都忽略了這點。」而且不管去哪裡，莎賓都盡量少帶東西。

莎賓的個性隨著歲月越來越沉穩，而她的身型就如同她黝黑的單簧管一樣，纖細又有氣質，同時散發出迷人的魅力。

不管莎賓將在哪裡演出，她都願意在這期間接受大師課程的指導邀約，也願意指導學生演奏技巧。她也能藉此從表演的壓力中喘口氣，順便將她的單簧管演奏哲學傳遞給其他人。

過去幾年來，莎賓的心越來越平靜，這使她的音樂越來越生動、動人。而她過去對完美的追求，也因為對自己心靈的信任而有了妥

Sabine Meyer Weltstar mit Herz

協,這對莎賓的音樂有許多幫助。音樂對莎賓
來說日益重要,有如她心靈所說的話語,自
然、溫柔又順暢。

　　莎賓‧梅耶永遠都是古典樂中的閃耀之
星,而且不僅如此。

感　謝

　　誠摯地感謝莎賓願意信任我，讓我公開她
的音樂世界，也令我大開眼界。再來要感謝莎
賓的家人：首先是莎賓的丈夫萊納·維勒，幾
乎沒有人能像這位優秀的音樂家如此了解這項
樂器。感謝莎賓與維勒的孩子賽門與艾兒瑪，
願意為我講述他們的童年時光，以及如何受兩
位音樂家父母的教育及影響。也感謝莎賓的母
親艾拉讓大家知道，她當時願意讓青少年時期
的莎賓出去闖蕩需要有多大的勇氣。感謝莎賓
的哥哥沃夫岡，他也闖出了不同於他人的成功
事業。

Sabine Meyer　Weltstar mit Herz

感謝眾多音樂家及各方所提供的所有音樂資訊、經歷及歷史資料：麗莎‧克朗、傑爾德‧納赫包爾（Gerd Nachbauer）、柯內麗雅‧史密特、埃爾瑪‧韋加騰、傑爾德‧柏格、赫佛里德‧奇爾、彼得‧愛華德、柏林愛樂、海克‧佛里克（Heike Fricke）、法佐‧賽伊，及許多無法一一列出的音樂家們，感謝你們那麼長時間以來詳細地為我述說莎賓及自己的故事。

感謝英格利‧凱西（Ingrid Kaech）與黑爾佳‧圖魯根波特（Helga Truckenbrodt）願意無酬給予我寫作上的建議。另外也要謝謝我的家人，一直在音樂背後支持著我。

感謝Edel CLASSICS集團的管理總監庫因特（Jens Quindt）對我的信任，也感謝編輯布蘭特（Marten Brandt）過去在這本音樂書籍上的共同努力。

莎賓・梅耶歷年專輯

1983
莫札特：單簧管五重奏，作品K.
581／韋伯：序奏、主題與變奏
柏林愛樂四重奏樂團
Denon CD 8098

1983
布拉姆斯：A小調為單簧管、大
提琴與鋼琴所作的三重奏，作品
114／貝多芬：降B大調單簧管、
大提琴與鋼琴三重奏，作品11
《流行小調三重奏》
鋼琴：魯道夫·布赫賓德／大提
琴：海因里希·席夫
EMI 7 47683 2

1985／86
韋伯：第一號與第二號單簧管協
奏曲，降B大調單簧管五重奏，
作品34
德勒斯登國家交響樂團
（Staatskapelle Dresden），
指揮：賀伯特·布隆斯泰特
（Herbert Blomstedt）／符騰堡
室內管弦樂團，指揮：約克·費
爾伯（Jörg Färber）

EMI 7243 5 67988 2

1986
《美聲歌詠》
六首莫札特《唐·喬凡尼》詠嘆
調，由修史泰德改編（1989）
／三首《費加洛婚禮》詠嘆調
（1986）／四首《女人皆如此》
詠嘆調（1997）／四首《魔笛》
詠嘆調（1997）／《狄托王的仁
慈》詠嘆調後的嬉遊曲（1989）
克拉隆三重奏
EMI 7243 5 55513 2

1988
莫札特：降E大調為鋼琴、中提
琴與單簧管所作三重奏《九柱
戲》，作品K.498／馬克斯·布
魯赫：八首單簧管、中提琴與鋼
琴三重奏，作品83／舒曼：單簧
管、中提琴與鋼琴三重奏，作品
83
大提琴：塔貝亞·齊默爾曼
（Tabea Zimmermann）／鋼
琴：哈特穆特·霍爾（Hartmut
Höll）

EMI 7 497362

1988
弗朗茲・克羅默爾：降E大調雙
單簧管協奏曲，作品35；降E大
調雙簧管協奏曲，作品91／羅
西尼：C大調為單簧管、短笛與
管弦樂團所作變奏曲；為單簧管
與管弦樂團所寫序奏、主題與變
奏
單簧管：沃夫岡・梅耶／符騰堡
室內管弦樂團／指揮：約克・費
爾伯
EMI 7 493397 2

1989
博胡斯拉夫・馬替奴：小奏鳴
曲／克里斯托福・潘德列茨基
（Krzysztof Penderecki）：三首
袖珍小品／達律斯・米堯：小奏
鳴曲／維托爾德・盧斯瓦夫斯
基（Witold Lutoslawski）：《舞
蹈前奏曲》／保羅・辛德密特
（Paul Hindemith）、英國BBC
交響樂團：小奏鳴曲（1939）
鋼琴：阿爾馮斯・康塔爾斯基

（Alfons Kontarsky）
EMI 7 49711 2

1990
《莎賓・梅耶（當代音樂家）》
韋伯：降E大調單簧管與管弦樂
團協奏曲，作品26／莫札特：
第六號嬉遊曲，K.439／史特拉
汶斯基：三首單簧管獨奏曲／普
朗克：雙單簧管奏鳴曲／孟德爾
頌：為單簧管、巴塞管與管弦樂
團所作協奏曲／羅西尼：為單簧
管所寫序奏、主題與變奏／舒
曼：為單簧管、中提琴與鋼琴所
作之《童話》
Klassik Ordercode: 2523352

1990
莫札特：A大調單簧管協奏曲，
K.622；降E大調為雙簧管、單簧
管、法國號、低音管所作之交響
協奏曲K.297b
雙簧管：迪特亨・裘納斯／法國
號：布魯諾・史奈德／低音管：
薩吉歐・阿佐里尼／德勒斯登國
家交響樂團，指揮：漢思・馮克

2

（Hans Vonk）

EMI 7243 5 66897 2

1990

布拉姆斯：B小調單簧管五重
奏，作品115；第二號G大調弦樂
五重奏

阿班貝爾格弦樂四重奏

EMI 7243 5 56759 2

1991

弗朗茲‧克羅默爾：木管八重
奏，作品57、71、76、78／莫札
特：第十號B大調小夜曲，K.361

莎賓梅耶管樂合奏團

EMI 00777 7543832 1

1992

莫札特：《大組曲》，K.361

莎賓梅耶管樂合奏團

EMI 7243 5 67645 2

1993

《夜曲》

巴赫作品（伯特威斯爾改編）
／莫札特：十二首二重奏曲，

K.487／史特拉汶斯基：《給
甘迺迪的輓歌》（1964）／艾
曼紐‧巴赫：C大調二重奏，
Wq 142／莫札特：六首夜曲，
K.439、K.438、K.436、K.437、
K.346、K.549／艾迪森‧丹尼
索夫：兩首三重奏作品／史特拉
汶斯基：《小貓搖籃曲》／馬帝
阿斯‧賽伯：三首晨星曲／莫札
特：二重奏曲，K.487；（修史
泰德改編）兩首曲目；（修史泰
德改編）三重奏，K.441

克拉隆三重奏：女高音：莫妮
卡‧費林默（Monika Frimmer）
／男低音：馬丁‧布拉休斯
（Martin Blasius）

EMI 7 54547 2

1993

卡爾‧斯塔米茨（Carl Stamitz）：
B大調第三號為單簧管與管弦樂
團所作協奏曲；降E大調第十一
號為單簧管與管弦樂團所作協
奏曲／約翰‧斯塔米茨（John
Stamitz）：B大調為單簧管與管
弦樂團所作協奏曲／卡爾‧斯塔

米茨：B大調第十號為單簧管與管弦樂團所作協奏曲
聖馬丁學院管弦樂團（Academy of St Martin in the Fields），指揮：愛河娜·布朗（Iona Brown）
EMI 7 54842 2

1993
卡爾·斯塔米茨：F大調第一號為單簧管與管弦樂團所作協奏曲；B大調為巴塞管與管弦樂團所作協奏曲；B大調為B調單簧管、低音管與管弦樂團所作協奏曲（低音管：阿佐里尼）；降E大調第七號為B調單簧管與管弦樂團所作協奏曲《達姆施塔特協奏曲》
聖馬丁學院管弦樂團，指揮：愛河娜·布朗
EMI 7243 5 55511 2

1995
莫札特：《後宮誘逃》
莎賓梅耶管樂合奏團
EMI 07243 5553422 4

1995
克萊曼合奏團
阿班·貝爾格：給單簧管與鋼琴的四首曲，作品五（1913）
鋼琴：歐雷格·麥森貝爾格（Oleg Maisenberg）
DG 447 112-2

1995
《給莎賓的藍調》
給五支單簧管的《單簧管聯結》／給巴塞管與單簧管的四重奏曲／給五支單簧管的《雀兒喜橋》／給兩支單簧管的奏鳴曲／三首單簧管獨奏曲／給兩支單簧管的爵士組曲／給五支單簧管的遊戲曲／給五支單簧管的《給莎賓的藍調》／給五支單簧管的《樣板曲》／給五支單簧管的《簡史》
埃迪·丹尼爾斯
EMI 07243 5550132

1996
《歌劇之夜》
威爾第／莫札特／法蘭茲·丹齊（Franz Danzi）／韋伯／羅西尼

蘇黎世歌劇管弦樂團（Orchester der Oper Zurich），指揮：法蘭茲．魏瑟—莫斯特
EMI 7243 5 56137 2

1997
貝特霍爾德．高德史密特（Berthold Goldschmidt）：單簧管協奏曲（1954）
柏林喜劇院管弦樂團（Orchester der Komischen Oper Berlin），指揮：雅科夫．克萊芝伯格（Yakov Kreizberg）
Decca 455 586-2

1997
莫札特：降E大調第十一號小夜曲，K.375；C小調第十二號小夜曲，K.388
莎賓梅耶管樂合奏團
EMI 07243 5676472

1998
雷納德．伯恩斯坦：給獨奏單簧管與爵士樂團的序曲、賦格曲與重複曲

伯明罕市立交響樂團（City of Birmingham Symphony Orchestra），指揮：帕佛．賈維（Paavo Jarvi）
EMI 07243 5452952 8

1998
《向班尼．固德曼致敬》
馬爾康．亞諾（Malcolm Arnold）：第二號單簧管協奏曲／亞倫．柯普蘭：單簧管協奏曲／史特拉汶斯基：《黑檀》協奏曲／伯恩斯坦：序曲、賦格曲與重複段／尼可羅．帕格尼尼：《第24號隨想曲》／梅爾．包威爾（Mell Powell）：六重奏／路易斯．安德里森．普利馬（Louis Andriessen Prima）：《歌唱吧》／班尼．固德曼：《瑞秋的夢》／艾迪．沙特（Eddie Sauter）：《單簧管之王》／原始迪克西蘭爵士樂團（Original Dixieland Jazz Band）：《老虎大遊行》／戈登．詹金斯（Gordon Jenkins）
單簧管：莎賓．梅耶／班貝格

交響樂團大樂隊（Bamberger Symphony Big Band）／班貝格交響樂團（Bamberger Symphoniker），指揮：英格‧梅茲馬赫（Ingo Metzmacher）
EMI 7243 5 566522 5

1999
貝多芬：降E大調管樂八重奏，作品103
EMI 07243 5568172 0

1999
布拉姆斯：單簧管五重奏，作品115；第二號弦樂五重奏
單簧管：莎賓‧梅耶／小提琴：哈里歐夫‧舒里提希（Hariolf Schlichtig）／阿班貝爾格弦樂四重奏
Bestellnummer：9706709

1999
莫札特：A大調單簧管協奏曲，K.622／德布西：為單簧管與管弦樂團所作狂想曲／武滿徹（Toru Takemitsu）：《幻想曲》

／為單簧管與管弦樂團所作《詩篇》（1991）
柏林愛樂，指揮：克勞迪奧‧阿巴多
EMI 7243 5 56832 2

2000
艾迪森‧丹尼索夫：吹奏樂器八重奏（1991）／尼可羅‧卡斯提格里奧尼（Niccolò Castiglioni）：吹奏樂器八重奏（1993）／細川俊夫：吹奏樂器變奏曲（1994）／麥克‧歐布斯特（Michael Obst）：吹奏樂器八重奏（1998／99）／亞歷山大‧拉斯卡托夫（Alexander Raskatov）：《失落的天堂》
莎賓梅耶管樂合奏團
EMI 7243 5 57084 2

2000
《一小時聽巴赫》
麥克‧李斯勒：《巴赫製造機》／莫札特：前奏與賦格，K.404a／麥克‧李斯勒：《失衡》／艾曼紐‧巴赫：C大調二重奏，Wq.

142／麥克・李斯勒：《巴赫製造機》／約翰・巴赫與黑穆特・拉亨曼：D小調創意曲，作品775／麥克・李斯勒：B-A-C-H犧牲者裝飾奏／莫札特：前奏與賦格，K.404a／約翰・巴赫（伯特威斯爾改編）：《誰讓親愛的上帝顯靈了》，作品434／巴赫（伯特威斯爾改編）：《耶穌，我相信您》，作品365／麥克・李斯勒：《完全男低音》Ⅰ；《完全男低音》Ⅱ；《無處不在》克拉隆三重奏／單簧管：麥克・李斯勒
EMI 7243 5 57003 2

2000
馬克斯・雷格（Max Reger）：A大調單簧管與弦樂器的五重奏，作品146；F大調弦樂六重奏，作品118
維也納弦樂六重奏
EMI 7243 5 55602 2

2001
法蘭茲・拉赫那（Franz Lachner）：F大調第一號吹奏樂器五重奏，作品156
單簧管：莎賓・梅耶／法國號：佛瑞許／低音管：卓格・史坦布雷歇爾（Jörg Steinbrecher）
夏魯摩五重奏（Quintett Chalumeau）
EMI 5141746

2001
莎賓・梅耶的浪漫樂章：德弗札克、布拉姆斯、米斯李維塞克、尹伊桑（Isang Yun）
維也納弦樂六重奏

2002
韋伯：B大調單簧管五重奏，作品34／孟德爾頌：F小調第一號單簧管、巴塞管與管弦樂團協奏曲，作品113（巴塞管：沃夫岡・梅耶）／海因里希・貝爾曼：降E大調第三號單簧管五重奏（單簧管：沃夫岡・梅耶），作品23
聖馬丁學院管弦樂團，指揮：肯尼斯・席利托（Kenneth Sillito）

EMI 7243 5 573592

2003
貝多芬：降E大調管樂八重奏，
作品103
莎賓梅耶管樂合奏團

2003
《歡樂海恩巴》
布拉姆斯：E大調第二號給鋼琴
與單簧管奏鳴曲，作品120／阿
班‧貝爾格：給單簧管與鋼琴
的四首曲，作品5／阿班‧貝爾
格：給單簧管與鋼琴的的四首小
品，作品5／布拉姆斯：F小調第
一號給鋼琴與單簧管奏鳴曲，作
品120／布拉姆斯：第四號《徒
勞小夜曲》，作品84
鋼琴：拉爾斯‧沃格特
EMI 7243 5 57524 2

2005
《機械巴黎》
麥克‧李斯勒：《機械序曲》
／皮爾‧夏黎亞與傑拉德‧多
爾（Gérard Dole）：《兩位

漫遊者》／加布里爾‧皮爾
納（Gabriel Pierne）：《野
外行走》／簡‧弗隆謝（Jean
Francaix）：《異國舞蹈》／
法蘭西斯‧普朗克：雙單簧管
奏鳴曲／麥克‧李斯勒：《方
向》／達律斯‧米堯：《丑
角》／艾瑞克‧薩提：《箱子
裡的傑克》／勒萊‧安德森
（Leroy Anderson）：《音時
鐘》／艾瑞克‧薩提：《箱子
裡的傑克II》／勒萊‧安德森
（Leroy Anderson）：《彈弄小
提琴》／丹尼爾‧高翁（Daniel
Goyone）：《醜小鴨》／麥克‧
李斯勒：《填空》／勒萊‧安德
森：《爵士撥奏》／史考特‧喬
普林（Scott Joplin）：《安撫》
／安利歐‧莫利克奈（Enrico
Morricone）：《在第五天的曙
光》
克拉隆三重奏／單簧管：麥克‧
李斯勒／手搖風琴：皮爾‧夏黎
亞
harmonia mundi MAR-1801 2

2005
《舒伯特藝術歌曲》
女高音：芭芭拉‧韓翠克絲（Barbara Hendricks）／法國號：布魯諾‧史奈德／單簧管：莎賓‧梅耶／鋼琴：拉杜‧魯普（Radu Lupu）
EMI 2005

2005
《克拉隆之聲》
莫札特（修史泰德改編）：〈向美麗的德絲皮娜〉，出自《女人皆如此》／羅西尼／貝多芬／雷吉‧巴西（Luigi Bassi）與阿拉米諾‧喬佩里（Alamiro Giampieri）：《弄臣》單簧管幻想曲／莫札特（修史泰德改編）：〈夫人，這就是情人目錄〉、〈請不要把我看成無情的女人〉、〈漂亮的姑娘，休息吧〉，出自《唐‧喬凡尼》的三首詠嘆調／韋伯：變奏曲，作品33／艾伯特‧法蘭茲（Albert Franz）與卡爾‧多普勒（Karl Doppler）（修史泰德改編）：

《雙單簧管歌劇幻想曲》，作品38
克拉隆三重奏／鋼琴：卡勒‧朗達魯
Avi 42 6008553162 2

2006
馬克思‧布魯赫：三首小品，第二號、第五號、第四號，作品83／舒曼：三首浪漫曲，作品94；《童話》，作品132；五首幻想曲，作品56；幻想曲，作品73／馬克思‧布魯赫：三首小品，第一號、第六號、第七號，作品83
克拉隆三重奏／鋼琴：卡勒‧朗達魯
Avi 4260085530106

2006
理查‧史特勞斯：給十三支吹奏樂器的《小夜曲》／德弗札克：D小調《小夜曲》，作品44
莎賓梅耶管樂合奏團
Avi 4260085530144

2006

孟德爾頌：第一號與第二號給大提琴與單簧管的室內樂奏鳴曲；第一號與第二號鋼琴三重奏；第一號至第六號弦樂四重奏；弦樂四重奏，作品18；為單簧管、巴塞管與管弦樂團所作協奏曲，作品113、114；八重奏，作品20

大提琴：保羅·托特里耶（Paul Tortelier）／鋼琴：瑪利亞·德拉包（Maria de la Pau）／單簧管：莎賓·梅耶

EMI 9784101

2007

阿班·貝爾格：小提琴協奏曲《天使的信物》與三首管弦樂演奏曲，作品6；《露露》組曲；七首早期的歌；鋼琴奏鳴曲，作品1；給單簧管與鋼琴的四首小品，作品5；《伍采克》的慢板；《清晨之歌》

小提琴：法朗克·彼得·齊瑪曼（Frank Peter Zimmermann）／鋼琴：彼德·多諾荷（Peter Donohoe）／單簧管：莎賓·梅耶／鋼琴：拉爾斯·沃格特

阿班貝爾格弦樂四重奏

EMI 9208687

2007

卡爾·尼爾森（Carl Nielsen）：長笛協奏曲（長笛：帕胡德）；單簧管協奏曲，作品57；吹奏樂器四重奏，作品43

柏林愛樂／指揮：賽門·拉圖（Simon Rattle）

EMI 00946 3944212

2007

弗朗茲·克羅默爾：雙單簧管協奏曲／路易斯·施波爾（Louis Spohr）：第二號單簧管協奏曲；第四號單簧管協奏曲

聖馬丁學院管弦樂團／指揮：肯尼斯·席利托

EMI 0946 3797862

2007

卡米爾·聖桑（Camille Saint-Saens）：降E大調單簧管奏鳴曲，作品167／法蘭西斯·普朗

克：單簧管奏鳴曲，作品184／法蘭克斯・戴維尼（Francois Devienne）：第一號單簧管奏鳴曲／達律斯・米堯：為單簧管與鋼琴改編《丑角》
鋼琴：歐雷格・麥森貝爾格
EMI 0946 3797872

2008
莫札特：第十號至第十二號《小夜曲》與單簧管四重奏，K.581；法國號五重奏，K.407；《後宮誘逃》選曲
單簧管：莎賓・梅耶／法國號：布魯諾・史奈德／維也納弦樂六重奏／莎賓梅耶管樂合奏團
EMI 7941368

2009
莫札特／巴赫／艾曼紐・巴赫
克拉隆三重奏
Avi 4260085531622

2010
莫札特：單簧管五重奏，K.581；快板單簧管、巴塞管與弦樂三重奏，K.580b／布拉姆斯：單簧管五重奏，作品115
單簧管：莎賓・梅耶、沃夫岡・梅耶／卡密納弦樂四重奏（Carmina Quartett）
Sony 3678779

2011
帕奎多・德里維拉、莎賓・梅耶與克拉隆三重奏
Timba 1427152

國家圖書館出版品預行編目 (CIP) 資料

巨星之心：莎賓‧梅耶音樂傳奇 / 瑪格麗特‧贊德 (Margarete Zander) 作；趙崇任譯. -- 初版. -- 臺北市：有樂出版, 2015.09
　面；　公分. -- (樂洋漫遊；3)
譯自：Sabine Meyer : Weltstar mit Herz
ISBN 978-986-90838-5-0(平裝)

1. 梅耶 (Meyer, Sabine, 1959-) 2. 音樂家 3. 傳記

910.9943　　　　　　　　　　104016579

♪ 樂洋漫遊　03

巨星之心～莎賓‧梅耶音樂傳奇

Sabine Meyer - Weltstar mit Herz

作者：瑪格麗特‧贊德　Margarete Zander
譯者：趙崇任
發行人兼總編輯：孫家璁
副總編輯：連士堯
責任編輯：林虹聿
校對：陳安駿、王若瑜、王凌緯
版型、封面設計：江孟達

出版：有樂出版事業有限公司
地址：114 台北市內湖區瑞光路 583 巷 30 號 7 樓
電話：02-25775860
傳真：02-87515939
Email：service@muzik.com.tw
官網：http://www.muzik.com.tw
客服專線：02-25775860
法律顧問：天遠律師事務所　劉立恩律師

總經銷：大和書報圖書股份有限公司
地址：242 新北市新莊區五工五路 2 號
電話：（02）8990-2588
傳真：（02）2299-7900

印刷：沈氏藝術印刷股份有限公司
初版：2015 年 9 月
定價：350 元

《巨星之心～莎賓・梅耶音樂傳奇》X《MUZIK》
獨家專屬訂閱優惠

超有梗
國內外音樂家、唱片與演奏會最新情報一次網羅。
把音樂知識變成幽默故事，輕鬆好讀零負擔！

真內行
堅強主筆陣容，給你有深度、有觀點的音樂視野。
從名家大師到樂壇新銳，台前幕後貼身直擊。

最動聽
音樂家故事＋曲目導聆：作曲家生命樂章全剖析。
隨刊附贈 CD：雙重感官享受，聽見不一樣的感動！

有樂精選 · 值得典藏

菲力斯 · 克立澤 & 席琳 · 勞爾
音樂腳註
我用腳,改變法國號世界!

天生無臂的法國號青年
用音樂擁抱世界
2014 德國 ECHO 古典音樂大獎得主
菲力斯 · 克立澤用人生證明,
堅定的意志,決定人生可能!

定價:350 元

茂木大輔
《交響情人夢》音樂監修獨門傳授:
拍手的規則
教你何時拍手,帶你聽懂音樂會!

由日劇《交響情人夢》古典音樂監修
茂木大輔親撰
無論新手老手都會詼諧一笑、
驚呼連連的古典音樂鑑賞指南
各種古典音樂疑難雜症
都在此幽默講解、專業解答!

定價:299 元

宮本円香
聽不見的鋼琴家

天生聽不見的人要如何學說話？
聽不見音樂的人要怎麼學鋼琴？
聽得見的旋律很美，但是聽不見
的旋律其實更美。
請一邊傾聽著我的琴聲，
一邊看看我的「紀實」吧。

定價：320 元

基頓·克萊曼
寫給青年藝術家的信

小提琴家　基頓·克萊曼
數十年音樂生涯砥礪琢磨
獻給所有熱愛藝術者的肺腑箴言

定價：250 元

藤拓弘
超成功鋼琴教室經營大全
〜學員招生七法則〜

個人鋼琴教室很難經營？
招生總是招不滿？學生總是留不住？
日本最紅鋼琴教室經營大師
自身成功經驗不藏私
7 個法則、7 個技巧，
讓你的鋼琴教室脫胎換骨！

定價：299 元

《巨星之心～莎賓‧梅耶音樂傳奇》獨家優惠訂購單

訂戶資料

收件人姓名：＿＿＿＿＿＿＿＿＿＿　□先生　□小姐

生日：西元 ＿＿＿＿＿＿ 年 ＿＿＿＿ 月 ＿＿＿＿ 日

連絡電話：（手機）＿＿＿＿＿＿＿＿＿＿（室內）＿＿＿＿＿＿

Email：＿＿＿＿＿＿＿＿＿＿＿＿＿＿＿＿＿＿＿＿＿

寄送地址：□□□ ＿＿＿＿＿＿＿＿＿＿＿＿＿＿＿＿＿＿

＿＿＿＿＿＿＿＿＿＿＿＿＿＿＿＿＿＿＿＿＿＿＿＿＿

信用卡訂購

□ VISA　□ Master　□ JCB（美國 AE 運通卡不適用）

信用卡卡號：＿＿＿＿- ＿＿＿＿- ＿＿＿＿- ＿＿＿＿

有效期限：＿＿＿＿＿＿＿

發卡銀行：＿＿＿＿＿＿＿＿＿＿＿＿

持卡人簽名：＿＿＿＿＿＿＿＿＿＿＿＿

訂購項目

□《MUZIK 古典樂刊》一年 11 期，優惠價 1,650 元

□《音樂腳註》優惠價 277 元

□《拍手的規則》優惠價 237 元

□《寫給青年藝術家的信》優惠價 198 元

□《聽不見的鋼琴家》優惠價 253 元

□《超成功鋼琴教室經營大全》優惠價 237 元

劃撥訂購

劃撥帳號：50223078　戶名：有樂出版事業有限公司

ATM 匯款訂購（匯款後請來電確認）

國泰世華銀行（013）　帳號：1230-3500-3716

請務必於傳真後 24 小時後致電讀者服務專線確認訂單

傳真專線：（02）8751-5939

有樂出版

請 貼 郵 資

11492　台北市內湖區瑞光路 583 巷 30 號 7 樓

有樂出版事業有限公司　編輯部　收

- 請沿虛線對摺 -

有樂出版

樂洋漫遊 03　《巨星之心～莎賓・梅耶音樂傳奇》

填問卷送雜誌！
只要填寫回函完成，並且留下您的姓名、E-mail、電話以
及地址，郵寄或傳真回有樂出版事業有限公司，即可獲得
《MUZIK 古典樂刊》乙本！（價值 NT$200）

《巨星之心～莎賓・梅耶音樂傳奇》讀者回函

1. 姓名：＿＿＿＿＿＿＿＿，性別：□男　□女
2. 生日：＿＿＿＿＿年＿＿＿＿＿月＿＿＿＿＿日
3. 職業：□軍公教　□工商貿易　□金融保險　□大眾傳播
　　　　　□資訊業　□製造業　　□服務業　　□學生　　□其他
4. 教育程度：□國中以下　□高中／職　□大學／專科　□碩士以上
5. 平均年收入：□ 25 萬以下　□ 26-60 萬　□ 61-120 萬　□ 121 萬以上
6. E-mail：＿＿＿＿＿＿＿＿＿＿＿＿＿＿＿＿＿＿＿＿＿＿＿＿＿＿＿＿
7. 住址：＿＿＿＿＿＿＿＿＿＿＿＿＿＿＿＿＿＿＿＿＿＿＿＿＿＿＿＿＿
8. 聯絡電話：＿＿＿＿＿＿＿＿＿＿＿＿＿＿＿＿＿＿＿＿＿＿＿＿＿＿
9. 您如何發現《巨星之心～莎賓・梅耶音樂傳奇》這本書的？
　　□在書店閒晃時　　　　□網路書店的介紹，哪一家：＿＿＿＿＿＿＿＿＿
　　□ MUZIK 古典樂刊推薦　□朋友推薦
　　□其他：＿＿＿＿＿＿＿＿＿
10. 您習慣從何處購買書籍？
　　□網路商城（博客來、讀冊生活、PChome...）
　　□實體書店（誠品、金石堂、一般書店 ...）
　　□其他：＿＿＿＿＿＿＿
11. 平常我獲取音樂資訊的管道是……
　　□電視　□廣播　□雜誌／書籍　□唱片行
　　□網路　□手機 APP　□其他：＿＿＿＿＿＿＿＿＿
12. 《巨星之心～莎賓・梅耶音樂傳奇》，我最喜歡的部分是……（可複選）
　　□獨家珍藏照片精選　　　　　□第七章：鄉村音樂家 II：家人的力量
　　□第一章：鄉村音樂家 I　　　□第八章：鄉村音樂家 II：管樂團
　　□第二章：天分與迷失　　　　□第九章：我不是明星！
　　□第三章：職涯起始　　　　　□第十章：莫札特：單簧管協奏曲 KV 622
　　□第四章：夢想中的國度　　　□第十一章：動人的音樂：練習
　　□第五章：學徒與大師　　　　□第十二章：單簧管：結合技巧與魔幻的樂器
　　□第六章：鄉村音樂家 II：克拉隆三重奏　　□第十三章：心的力量
13. 《巨星之心～莎賓・梅耶音樂傳奇》吸引您的原因？（可復選）
　　□喜歡封面設計　　□喜歡古典音樂　　□喜歡作者
　　□價格優惠　　　　□內容很實用　　　□其他：＿＿＿＿＿＿＿＿
14. 是否訂閱《MUZIK 古典樂刊》電子報？（電子報含有演奏會資訊、音樂會講座活動、古典音樂知識等內容）
　　□是　　□否
15. 您希望我們未來出版何種書籍？
＿＿＿＿＿＿＿＿＿＿＿＿＿＿＿＿＿＿＿＿＿＿＿＿＿＿＿＿＿＿＿＿＿＿＿
16. 您對我們的建議：
＿＿＿＿＿＿＿＿＿＿＿＿＿＿＿＿＿＿＿＿＿＿＿＿＿＿＿＿＿＿＿＿＿＿＿
＿＿＿＿＿＿＿＿＿＿＿＿＿＿＿＿＿＿＿＿＿＿＿＿＿＿＿＿＿＿＿＿＿＿＿